KB065598

문화, on&off 일상

류수연 서곡숙 이병국 외

문화, on&off 일상

Le Monde +

목차

저자 소개

김 희 경

한국경제신문 문화부 기자. 한국예술종합학교 연극원 겸임교수. 공연·콘텐츠 산업과 트렌드를 연구하며 작품 비평에 관심을 두고 있음.

류 수 연

문학평론가. 문화평론가. 인하대학교 프런티어학부대학 조교수. 인천문화재 단 이사. 계간 「창작과비평」 신인평론상을 수상하며 등단. '대중'을 키워드로 한국문 학과 문화를 연구하고 있음.

문 선 영

한국산업기술대학교 지식융합학부 조교수. 라디오부터 텔레비전까지 한국 방 송극 전반을 연구하며 특히 한국 방송극의 장르 문화와 형성에 관심을 두고 있음.

서 곡 숙

문화평론가 및 영화평론가. 비채 문화산업연구소 대표. 세종대학교 겸임교수. 국제영화비평가연맹 한국본부 사무총장, 로맨스 웹툰에 관심을 두고 있음.

송 연 주

시나리오 작가, 문화평론가. 세종대, 정화예술대에서 영화와 대중예술을 강의했음. 트랜스미디어 스토리텔링과 기록유산에 관심을 두고 있음.

안 치 용

한국CSR연구소 소장 겸 지속가능저널 발행인. 영화평론가. 경영학 박사. 지구, 인류, 사회, 그리고 인간의 지속가능성과 사회책임 의제에 관심을 기울이며 개인적으로 문학·신학·영화를 공부하고 있음.

양 근 애

명지대 문예창작학과 조교수. 극작, 드라마터그, 평론을 병행하며 드라마에 대한 글을 쓰고 공연에 참여하고 있음. 기억/역사의 빗금과 문화의 정치적 수행성에 관심을 두고 있음.

이 병 국

시인, 문학평론가, 그 외 이런저런 알바生. 시집 「이곳의 안녕」이 있음. 제4회 내일의 한국작가상 수상. 동시대 한국인이 쓴 시와 소설 읽는 걸 좋아함.

이 은 지

문학평론가. 2014년 창비신인평론상으로 등단. 중앙대학교 독어독문학과 박사과정 수료. 문화 및 사회현상에 대한 대중적인 비평에 관심을 두고 있음.

이 정 옥

숙명여대 기초교양대학 교수. 문화평론가. 대중서사학회 회장 및 편집위장 역임. 관심사는 대중문학과 대중문화이며 대중서사적 관점으로 세상 관찰하기가 취미임.

이 주 라

원광대 문예창작학과 조교수. 한국 대중문화의 역사적 흐름과 그 속에 나타나는 대중의 욕망에 대한 연구를 주로 함. 국내외를 막론하고 드라마를 자주 보며, 특히 로맨스를 좋아함.

이 혜 진

대중음악평론가, 세명대 교양대학 부교수. 2013년 인천문화재단 플랫폼 음악비평상 당선. 현재 동아시아 문학을 연구하고 있으며 SF 및 미래의 사회적 문제들에 대해 관심을 두고 있음.

장 윤 미

대중문화연구자. 역사적 인물을 소재로 한 역사 영화와 관련하여 여러 논문을 씀. 네이버 〈연애&결혼〉판 집필. 역사 속에 등장하는 '문제적 인간'과 그 인물 해석에 관심이 많음.

최 양 국

격파트너스 대표 겸 경제산업기업 연구 협동조합 이사장. 인문학적 융합을 통한 지역 역량 진화 및 미래, 전통과 예술에 관심을 두고 있음.

서문

문화, on&off 일상

2020년의 키워드를 꼽자면, 코로나19와 그로 인한 언택트(untact), 비대면 사회를 들 수 있겠다. 화이자, 모더나 등 세계적 제약회사에서 백신을 개발하고, 영국, 미국 등의 국가에서 백신 사용에 대한 긴급 승인 및 접종이 이루어지곤 있지만, 여전히 코로나 이전의 삶으로 돌아가는 일은 요원하기만 하다. 그런 이유로 바이러스에 의한 팬데믹(Pandemic)의 공포는 쉽사리 가시질 않을 것이다. 역병의 혼란 속에서도 우리는 절망에 침잠하지 않기 위해 노력한다. 정부의 방침을 따르고 개인위생에 신경을 쓰며 타인과의 거리를 두는 등 전염을 막기 위해 애를 쓴다. 공적 영역의 방역과 사적 영역의 방역이 교차하는 바로 이 지점에서 새로운 삶의 방식들이 생성되고 있다. 그것을 포스트 코로나 시대의 문화라고 할 수 있지 않을까.

에드워드 사이드(Edward W. Said)의 말을 빌려 문화란 '여러 가지 정치적, 이념적 명분들이 서로 뒤섞이는 일종의 극장'이라고 한다면, 그 것은 문화가 일종의 통치 이데올로기의 한 양태로 작동한다고 말할 수 있겠으나 한편으로 개별 존재의 이념과 사상의 자유로운 표출로써 또 다른

세계를 창출해 낼 수 있는 가능성의 장으로 볼 수도 있을 것이다. 이를 다른 말로 하면, 문화는 지배 이념으로써 사적 영역에 침투하여 영향력을 미칠 수 있는 한편에서 개인에게 보다 자유롭고 창의적인 사유를 가능하게 하여 새로운 삶의 양태를 창조해 낼 수 있는 실천적 의지가 될 수 있다는 것이다. 그런 점에서 포스트 코로나 시대에 적응하며 변화해가는 문화의 다양한 양상이 우리 삶을 미래의 어떤 장소로 옮겨 놓을지 기대되는 것도 사실이다.

2019년 9월, 〈르몽드 디플로마티크〉 한국어판은 〈문화톡톡〉이라는 온라인 섹션을 열었다. 코로나19가 발생하기 이전부터 빠르게 변화하는 문화적 상황 속에서 달라지는 매체와 현상을 새로운 시선으로 보고자 함이었다. 이 시도는 온라인과 오프라인에서 문화와 일상이 교차하는 지점을 분석함으로써 지금 이곳, 우리 삶의 양태를 읽어내고 앞으로의 전망을 모색하는 방향으로 진행되었다. 그중 의미가 있다고 판단되는 온라인과 오프라인 글들을 한 데 묶어 『문화, on&off 일상』을 엮었다. 김희경, 류수연, 문선영, 서곡숙, 송연주, 안치용, 양근애, 이병국, 이은지, 이정옥, 이주라, 이혜진, 장윤미, 최양국 등 14분의 필자가 참여하였다. 감사의 말씀을 드린다.

필자들은 각기 다른 시선으로 디지털 시대의 온/오프라인 환경에서 나타난 문화의 변화 양상과 그것이 우리 삶에 미치는 영향을 민감하게 감각하여 이를 분석해 내었다. 이들은 우리를 둘러싼 문화적 환경을 입체적으로 파악하여 일상의 변화 양상이 이전과는 그 성격을 달리하고 있다는 것을 밝히고 있다. 이는 한국 사회의 성격이 변화했다는 것이며, 그로 인해 문화가 야기하는 사회적 의제 역시 달라졌다는 것을 의미한다. 문화에

대한 글쓰기가 요청되는 이유도 여기에 있다. 매체와 현상의 변화뿐만 아니라 이에 반응하는 사회적 환경과 일상적 주체 사이의 간극을 읽어낼 필요가 있는 것이다. 그로부터 우리는 우리를 둘러싼 세계와 대면하고 이를 성찰함으로써 다른 층위로 한 발 더 내디딜 수 있게 된다. 우리의 현재를 응시하고 변화의 지점을 재발견하는 것이야말로 도래할 미래의 가능성으로 세계를 이끄는 것이자 우리가 수행해야 할 문화적 성찰의 지점인지도 모른다. 이러한 성찰의 에토스야말로 포스트 코로나 시대에 절박한 삶의 혼란과 그 불안으로부터 능동적 대응을 가능하도록 요청되는 현대적 윤리인 셈이다. 이 책이 숙고하는 현재가 앞으로의 세계를 상상하고 추체험(追體驗)하는 자리가 되길 기원한다.

2020년 12월
필자를 대표하여
이병국

제1부

O N

1장

코로나 시대, 일상으로 들어온 온라인 공연

김희경

1. '오페라의 유령'으로 발견한 온라인 공연의 가능성

2020년 4월, 뮤지컬 '오페라의 유령'의 오리지널 팀 내한 공연이 서울에서 한창 열리고 있었다. 세계적인 명작을 해외 무대와 동일하게 그대로 볼 수 있는 절호의 기회였다. 그런데 공연장에 가고 싶어도 가지 못한 사람들도 꽤 많았다. 명작이다 보니 티켓 구하기가 어려워 포기한 사람도 있고, 가능하다 해도 가격 부담을 느낀 경우도 있었다. 그리고 무엇보다 전 세계에 급속히 확산된 신종 코로나바이러스 감염증(코로나 19)에 대한 두려움으로 공연장을 찾지 못하는 사람이 많았다.

그런데 이때 공연장에 가지 않고도 '오페라의 유령'을 본 관객들이 있었다. 이 작품의 제작자이자 작곡자인 앤드루 로이드 웨버가 유튜브 채널 '더 쇼 머스트 고 온!(The Show Must Go On!)'을 통해 공연 실황을 무료로 48시간 동안 공개한 덕분이다. 그가 선보인 영상은 '오페라의 유

령' 25주년 기념 공연 실황이었다. 영상이 공개되자 반응은 폭발적이었다. 유뷰트 구독은 1000만 건을 넘어섰다.[1] 국내 네티즌들도 인스타그램 등 소셜네트워크서비스(SNS)에 스마트폰, 스마트TV 등으로 영상을 보고 있는 모습을 인증해서 올렸다. 사람들은 평소 보고 싶었던 명작을 본 것에 대한 벅찬 감동을 표현했다. 공연장에서보다 가까이서 무대가 클로즈업돼 배우들의 표정이 생생하게 보였다는 반응도 올라왔다. 기회가 되면 공연장에 직접 가서 꼭 다시 보고 싶다는 사람들도 있었다. 이후 넷플릭스에서도 25주년 기념 공연이 제공되면서 보다 많은 사람이 집에서 공연을 즐겼다.

공연은 집을 포함해 일상의 공간에서 즐기는 콘텐츠는 아니었다. 흔히 집에선 방송, 영화, 넷플릭스와 같은 온라인동영상 서비스(OTT)의 오리지널 콘텐츠를 본다. 공연을 찍은 주문형 비디오(VOD)를 찾아보는 사람은 드물다. 공연은 응당 공연장에 가서 보는 것이라 여긴다. 그렇다고 공연장에 자주 가서 볼 수 있는 것도 아니다. 뮤지컬이나 오페라 등은 티켓 가격이 비싼 편이라 선뜻 보지 못한다.

그런데 팬데믹(전염병 대유행)이 이 오랜 사고방식과 행위의 대전환을 가져왔다. 일상의 공간에 공연이 들어왔다. 공연장에 가지 않고도 공연을 본다. 온라인으로 공연 영상을 즐길 수 있게 된 것이다. 이전에도 네이버TV 등을 통해 쇼케이스, 공연 전막이 일부 중계되긴 했다. 하지만 공연 애호가들 이외엔 아는 사람이 많지 않았다. 영화처럼 VOD 제작이 활성화되지 않아 공연을 영상으로 즐긴다는 생각도 잘하지 못했다. 그런데

1 "'오페라의 유령' 온라인 공연에 천만 모였다", 국민일보, 2020. 4. 20

이젠 '오페라의 유령'을 기점으로 많은 사람이 온라인 공연을 즐기는 법을 알게 됐다. 유령이 오페라 극장 5번 박스 석에 고정적으로 앉아 자신의 뮤즈 크리스틴을 바라보던 것처럼, 나만의 방구석 1열에서 자신이 좋아하는 스타가 나오는 뮤지컬, 연극, 오페라 등을 즐긴다. 국내 공연계도 이 가능성을 엿보고 빠르게 영상화 작업을 하고 있다. 앞으로 오프라인 공연과 온라인 공연은 병행될 가능성이 높다.

갑작스러운 공연계 뉴노멀(New Normal) 앞에서 고민도 깊어지고 있다. 이 새로운 일상은 과연 지속 가능할까. 공연장에서의 열기를 직접 느낄 수 없는 공연은 완성됐다고 할 수 있을까. 또 공연이 대중의 일상에 가깝게 파고드는 방법이 생겼다곤 하지만, 예술인의 일상에서 공연이 사라지고 있는 건 어떻게 해야 할까. 이 글에선 포스트 코로나 시대에 공연예술은 일상에 어떤 모습으로 자리할 것이며, 이 고민들에 대한 답은 무엇일지 생각해 본다.

2. 팬데믹과 공연 '현장성'의 한계

전염병은 공연예술만의 특성과 한계를 명확히 드러낸다. 2003년 사스(중증급성호흡기증후군), 2015년 메르스(중동호흡기증후군)에 이어 2020년 코로나19에 이르기까지 정도의 차이는 있지만, 매번 그랬다. 예술가와 관객이 동시에 같은 장소에서 만나야 하는 공연은 사람과 사람 간의 접촉을 최대한 피해야 하는 전염병 앞에서 존재하는 것조차 힘들었다. 이를 학계에선 공연의 '현장성'이라 일컫는다. 하나의 공연장이 있고, 그

무대에 예술가가 오른다. 그러면 관객은 객석에서 이들을 바라본다. 이같은 '현장성'은 공연만이 가진 고유한 가치와 아우라의 근원이다. 공연을 유독 좋아하는 애호가들도 이 현장성에 빠진 경우가 많다.

그런데 코로나 사태에서도 알 수 있듯이 현장성은 공연의 태생적 한계로도 작용한다. 관객이 반드시 공연장에 있어야 한다는 것은, 그만큼 공연이 예측 불가능한 재난에 매우 취약하다는 것을 의미한다. 태풍만 불어도 집객 자체가 어렵다. 전염병 창궐은 이를 뛰어넘는 악재다. 그래서 재난이 닥치면 일반 상품 시장보다 더 심한 타격을 입을 가능성이 높다. 일반 상품은 굳이 오프라인으로 사지 않고 온라인으로 구매하면 되지만, 공연은 공연장에 직접 가야만 하지 않은가.

공연뿐만 아니라 전시, 영화도 현장성을 갖고 있다. 전시도 전시장에서, 영화도 극장이라는 특정 공간 안에서 관객과 만날 때 비로소 의미가 있다. 하지만 영화 같은 경우엔 2차 시장인 VOD 시장이 형성돼 있어 작은 수익이라도 올릴 방법이 존재한다. 그렇지 않은 공연은 전염병에 더 타격이 크다. 또 전시에 비해서도 장벽이 높은 편이다. 전시는 주로 작품과 관객이 만나지만, 공연은 반드시 창작자와 관객이란 두 주체가 만나기 때문에 전염병 창궐에 더 취약할 것이란 인식이 존재한다.

온라인 공연은 작품이 현장성의 틀에 갇혀 있지 않고 관객에게 도달할 수 있게 해 주고 있다. 물론 온라인에선 예술가와 관객이 서로의 호흡을 느낄 수는 없다. 그러나 공연을 보고 싶지만 보지 못하는 사람들에게 작은 보답이자 위로가 되어준다. 일부 예술가들에게도 마찬가지다. 무대를 단 하루도 올리지 못한 국공립 공연장이나 예술단체의 작품 일부는 녹화 또는 무관중 온라인 중계로 소개됐다. 몇 달에 걸친 연습 기간, 그 기

간 흘렸을 땀, 관객들을 만날 개막일만을 애타게 기다렸을 마음. 이 모든 것이 온라인 공연조차 없었다면 전달될 방법은 없었을 것이다.

3. 시간 제약의 해소와 경험의 확장

누군가에겐 온라인 공연이 '효율적'으로 느껴지기도 한다. '시간'의 제약을 뛰어넘기 때문이다. 국민들의 소득 수준이 늘어나면 예술을 향유할 기회가 늘어나긴 한다. 그렇다고 해서 공연의 소득탄력성이 큰 편은 아니다. 소득이 늘어나면 티켓을 구매하는 것에 대한 부담은 줄어들지만, 시간이란 결정적인 제약이 작동할 수 있다. 소득이 높아졌다는 것은 사람들이 더 바빠졌다는 것을 의미하기도 한다. 이 경우 시간의 가치는 높아지게 된다. 원래 공연 한 작품을 보는 데는 꽤 많은 시간이 소요된다. 작품을 관람하는 데만 온전히 2~3시간을 쏟아야 한다. 여기에 추가로 공연장을 오가는 시간도 더해진다. 즉 공연 한 작품에 반나절 가까운 시간을 투자하게 되는 것이다. 소득은 높아져도 시간의 가치가 상승하면, 시간 투자에 대해 많은 고민을 할 수 있다. 차라리 집에서 쉬거나, 가족들과 가까운 곳에 놀러 가는 것이 낫다고 생각할 수 있는 것이다.

반면 온라인 공연은 공연을 보는 시간을 제외한 모든 시간을 단축해 준다. 그동안 시간 때문에 선뜻 공연을 보러 가지 못했던 사람도 노트북, 스마트폰만 켜고 공연을 보면 된다. 비록 공연장에서 느낄 수 있는 감동을 전부 얻진 못하더라도, 이 점 때문에 만족스럽게 느낄 수 있다. 이렇게 온라인 공연 관람 횟수를 늘리다 보면, 오프라인 공연에 대한 관심이 높

아질 수 있다.

온라인 공연은 공연예술의 '경험재'적 특성과 한계를 뛰어넘는 것이기도 하다. 공연은 직접 경험해야만 그 가치를 알 수 있는 경험재다. 반복적으로 봐야만 공연의 재미와 감동을 느낄 수 있고, 장르별로 다른 매력도 깨달을 수 있다. 하지만 여전히 많은 사람이 공연을 쉽게 경험하지 못한다. 주로 문화 소외 계층이 티켓 가격 부담으로 인해 쉽게 공연을 보지 못한다. 학교, 친목 모임 등을 통해서도 자연스럽게 공연을 접할 기회가 잘 주어지지 않는다. 물론 이를 해소하기 위한 다양한 노력도 이어져 오고 있다. 기업들의 메세나 활동은 문화 소외 계층에게 향유의 기회를 늘려주는 것에 초점이 맞춰져 있다. 예술의전당에서 공연 영상화 사업 '싹 온 스크린(SAC on Screen)'을 통해 지역 문예회관 등에서 무료로 영상을 틀어주는 것 또한 이 경험을 넓히는 작업이다.

국립극단이 2020년 5~6월 코로나19 사태로 청소년극 '영지'의 온라인 공연을 진행한 것은 이런 측면에서 의미가 크다. 이 작품은 전국 360개 초등학교, 2만7000여명의 학생이 봤다.[2] 등교를 한 학교는 학교에서, 코로나19로 학교에 가지 못한 학생들은 각자 집에서 접속해서 봤다. 2만7000여 명에 달하는 학생 중엔 평소 공연을 잘 보지 못한 아이들도 많았을 것이다. 이들이 학교에서 수업의 일환으로 공연을 자연스럽게 접하고 즐길 수 있는 시간을 가진 것은 특별한 경험으로 남을 수 있다.

이뿐 아니라 아이들은 실시간 채팅을 통해 친구들과 감상평을 주고받았다. 공연 후 창작진과 대화를 하며 직접 질문도 했다. 공연장에서 본

2 "초등생 2만7천명과 '온라인 연극' 소통…양방향 공연 실험 지속", 한국경제신문, 2020.6.8

것이 아니더라도 연극이 무엇인지, 연극이 어떻게 만들어지는지에 대한 기본적인 이해를 할 수 있는 기회를 가진 것이다. 이같이 온라인 공연은 오프라인 공연을 잘 보지 못해 발생하는 경험적 한계를 일정 부분 해소할 수 있도록 도와준다.

온라인 공연은 장르별로 존재하는 심리적 장벽을 해소하고 경험을 확장해 주는 기능도 한다. '2019 공연예술실태조사'(2018년 기준)에 따르면 국내 공연 시장의 전체 규모는 2018년 8232억 원이다.[3] 이중 뮤지컬 시장이 50%에 이른다. 하지만 클래식, 오페라, 발레, 국악 등의 비중은 매우 낮은 편이다. 성인이 되어서까지 이 장르의 공연을 한 번도 보지 않은 사람들도 많다. 소득 수준과 상관없이 '고급 예술'이라 분류되는 해당 장르들에 대한 심리적 장벽이 높기 때문이다. 이로 인해 고급 예술 공연의 유료 티켓 비중은 높지 않다. 주최 측에서 초청권을 준다고 해도 오지 않는 사람들도 꽤 많다. 작품을 본 적은 없지만 어렵고 고리타분하다는 편견이 먼저 작용하기 때문이다.

이를 해소할 방법은 자주 경험하고 그 가치를 더디더라도 찬찬히 알아가는 것이다. 오프라인 공연은 이 역할을 하는 데 한계가 있다. 시간과 비용을 들여 공연을 보다 보니, 많은 사람이 한 번 공연을 볼 때 쉽고 익숙한 작품을 주로 선택한다. 반면 지금까지 진행된 온라인 공연은 대부분 무료이고 접속만 하면 되기 때문에 이런 부담이 적다. 왕복에 따른 시간 소요, 고가의 티켓 가격에 대한 부담을 한 번에 해소할 수 있다. 새로운 장르를 접했다가 거부감이 들면 접속을 중단하면 되니 오프라인 공연

3 「2019 공연예술실태조사」, 문화체육관광부, 예술경영지원센터, 2019, 29쪽

에 비해 심리적 장벽도 훨씬 낮다.

이같이 온라인 공연은 오프라인 공연이 가진 한계를 뛰어넘으며 일상을 파고들고 있다. 코로나19 시대에 발견한 공연예술의 새로운 보완재인 셈이다.

4. 2차 수익원으로의 발전 가능성

하지만 온라인 공연이 오프라인 공연을 대체할 수 있을지에 대해선 회의적인 의견이 많다. 보완재로서의 역할과 대체재로서의 역할은 구분되어야 한다. 공연은 앞서 언급했듯 많은 제약을 갖고 있다. 온라인으로 이를 선보이는 것은 이 제약을 해소하고 영역을 확장하는 역할을 한다. 특히 코로나19 위기를 함께 극복하고자 하는 의지가 함축된 돌파구로서의 의미가 크다. 온라인 중계를 하며 국립극단이 내걸었던 '여기 연극이 있습니다', 세종문화회관의 '힘콘(힘내라 콘서트)'이라는 타이틀에는 이 의미가 함축적으로 담겨 있다.

그러나 오프라인 공연에서 온전히 느낄 수 있는 현장의 공기와 무대의 아우라는 결코 그대로 재현할 수 없다. 이에 대한 애호가들의 목마름은 온라인 공연만으로는 충족되지 않는다. 예술가들 또한 관객의 반응을 직접 느낄 수 없기 때문에 완벽한 무대를 구현하는 데 한계가 있다. 결국 오프라인 공연 중심의 공연예술 본질은 바뀌지 않는다.

하지만 온라인 공연을 함께 발전시켜 시장의 규모를 키우고 산업화하는 방안을 고민해야 하며, 공연계에선 이를 모색하는 움직임이 빠르게

진행되고 있다. 이 목표를 달성하기 위해선 지금의 무료 형태로만 온라인 공연이 진행되어선 안 된다. 오프라인 공연에 못지않은 2차 수익원으로 발전시켜야 한다.

해외에선 유료 온라인 공연이 이뤄지고 있다. 미국 뉴욕 메트로폴리탄 오페라는 요나스 카우프만, 르네 플레밍 등 세계적인 성악가 16명과 유료 공연을 2020년 7~12월 진행했다. 국내에서도 유료화 움직임이 일부 일어나고 있다. 2020년 10월 뮤지컬 '모차르트!', 2020년 9월 뮤지컬 '신과 함께 저승편', 가무극 '잃어버린 얼굴 1895', 오페라 '마농' 등이 유료로 온라인 공연을 진행했다. [4]

하지만 아직 본격적인 사업화 단계로 보긴 힘들다. 완전한 유료화를 진행하는 데는 많은 어려움이 존재한다. 국내에선 온라인 공연의 유료화에 대한 인식이 부족한 편이다. 비교적 성공적으로 유료화가 이뤄지고 있는 K팝 유료 온라인 공연과 비교했을 때도, 팬덤이 약해 많은 수익을 남기기 어렵다. 오프라인 공연과 달리 수요 예측을 하는 것도 어렵다. 해외 라이선스 공연 같은 경우 저작권 문제도 복잡하게 얽혀있다. 그러나 공연계는 다양한 시도를 거듭하며, 본격적인 유료화를 추진해 나갈 전망이다.

최근 독특한 변화도 일어나고 있다. 공연이 본격적으로 영화관 안으로도 들어오고 있다. 영화관에서 클래식, 오페라 위주로 해외 공연을 상영하는 경우는 기존에도 있었다. 많은 사람이 즐기진 않았지만, 해외 유명 공연을 보다 생생하게 즐기고 싶은 애호가들이 자주 찾았다. 이젠 코로나19 위기로 국내에서도 영화관 상영을 위한 영상을 따로 만들고 있다.

4 줄줄이 유료화 되는 온라인 공연, "OO 때문에 돈 낼만하다", 중앙일보, 2020.9.16

예술의전당은 연극 '늙은 부부 이야기'를 영상으로 만든 '늙은 부부 이야기:스테이지 무비'를 2020년 8월 CGV 20여 개 극장에서 상영했다. 이 작품은 연극이지만 무대 공간만을 비추지 않는다. 무대 밖 야외에서도 촬영하고 편집을 했다. 무대 전체를 비추는 풀샷 위주의 일반 온라인 공연과도 다르다. 웨버의 '오페라의 유령' VOD가 영상화를 목적으로 클로즈업을 극대화해 제작됐듯, 이 작품도 인물들을 클로즈업 해 표정을 생생하게 담아냈다. 2020년 전주국제영화제에도 출품됐다. 이제 영화관에서 영화도 보고, 공연도 보는 것이 일반화되지 않을까 싶다. 커다란 스크린의 힘으로 무대의 생생함을 느끼면서도 저렴하게 작품을 즐길 수 있는 것이다.

5. 무너진 예술가의 일상과 온라인 공연의 역할

하지만 코로나19 위기로 인한 변화를 긍정적으로만 해석 할 순 없다. 예술가의 일상이 무너지고 있기 때문이다. 대중의 일상과 공연이 더욱 가까워지고, 이로 인해 풍요로운 문화생활을 누릴 수 있으려면 '예술가'라는 존재가 반드시 있어야 한다. 그런데 코로나19 위기로 예술가들은 설 자리를 잃고 있다. 한국문화관광연구원에 따르면 2020년 상반기(1~6월) 코로나19 확산으로 공연예술 분야는 823억 원의 매출 피해가 발생한 것으로 추정된다. 같은 기간, 공연예술 분야에서 고용 피해(인건비 감소)는 305억 원 규모로 발생했다.[5] 당장 예정됐던 오프라인 공연은 코로나19로 줄지어 취소됐다. 무료지만 온라인 공연이라도 올릴 수 있는 예술가도 극

히 한정됐다. 카메라와 촬영 기술, 송출 기술 등을 기본적으로 갖추고 있어야만 온라인 공연을 할 수 있다. 소극장이나 작은 단체는 엄두도 내기 어렵다. 정부, 국공립 공연장과 예술단체가 이에 대해 지원을 하고 있지만 양극화 현상은 심화되고 있다. K팝 분야에서 대형 기획사 아티스트들은 유료 온라인 공연을 통해 전 세계 팬들을 만날 수 있지만, 중소형 기획사 아티스트들의 각종 무대와 행사는 취소되고 온라인 공연은 꿈조차 꾸지 못하는 것과 마찬가지다.

예술가의 양극화 현상은 곧 다양성의 상실을 의미한다. 생계를 위협받고 무대를 포기하는 예술가들이 많아지면, 공연계는 특정 예술가들에 의해서만 움직이게 된다. 독특하고 기발한 아이디어는 찾아보기 힘들어지고, 종국엔 획일화된 무대만을 보게 될 수 있다. 그러면 대중은 일상 안으로 어렵게 들어온 공연을 밀어내게 될 것이다. 이를 막기 위해선 신진 예술가, 프리랜서 예술가들의 무대를 지켜줄 방안을 함께 고민하고 모색해야만 한다. 특히 앞으로 급속히 발전할 온라인 공연 시장에서 이들이 함께 살아남을 수 있도록 돕는 지원이 이뤄져야 한다.

'더 쇼 머스트 고 온! (The Show Must Go On!)'. 웨버의 유튜브 채널 이름이자 퀸의 노래 제목인 이 말은 이제 코로나 시대에 공연의 사명감을 함축한 말로 유명해졌다. 하지만 그것이 사명감에 그쳐선 안 된다. 진정으로 대중과 예술가의 일상에서 공연은 존재하고 끊임없이 흘러야 한다. 위기에서 발견한 온라인 공연의 가능성은 그 제약을 끊임없이 보완하고 극복할 때 비로소 극대화될 수 있다.

5 양혜원, 「코로나19가 문화예술분야에 미친 영향과 향후 과제」, 『문화관광 인사이트』, 한국문화관광연구원, 2020, 3쪽

2장

변신하는 독서, 디지털 시대의 '읽기'

류수연

일상을 잠식한 디지털 단말(端末, terminal)

'무어의 법칙'이라는 말이 있다. 1965년 인텔의 공동 창업자인 고든 무어(Gorden Moore)가 "마이크로 칩의 처리 능력은 18개월마다 두 배로 증가한다."[1]라고 말한 데서 비롯된 용어이다. 한때 그것은 가공할 만한 기술의 발전 속도를 지칭하는 말이었지만, 오늘날에 와서는 그 의미가 무색해져 버렸다. 이미 18개월은 너무나 긴 시간이 되어버렸기 때문이다.

디지털 기술의 유효기간을 가늠하는 것은 무의미해진 지 오래다. 그 누구도 '최신'의 기준을 가늠할 수 없다. 대표적인 것이 스마트폰이다.

1 강상현, 「유비쿼터스 신화와 모바일 미디어」, 『모바일 미디어』, 커뮤니케이션북스, 2006, 2쪽 참조.

불과 얼마 전까지 최신 기종으로 소개되었던 제품들이, 경쟁상품의 등장과 동시에 구식 기종이 되어버리는 것은 흔한 일이다. 그뿐이랴. 우리의 일상에서 마주치는 수많은 디지털 매체들도 이미 같은 길을 걷고 있다. 더욱 현실적인 실감은, '최신'이라는 말이 가진 효용성이 불과 1~2개월 정도면 끝나버린다는 사실일 것이다.

그런데도 여전히 변화하지 않는 것이 하나 있다. 바로 매체가 도달하는 지점, 그것은 다름 아닌 '단말(端末)'이다. 사물인터넷(IoT, Internet of Things)의 시작과 함께 우리를 둘러싼 모든 사물이 디지털이라는 거대한 네트워크를 이루는 단말로 변신하고 있다. 이미 생활의 필수품이자 최대의 장난감이 되어버린 스마트폰부터 TV와 냉장고 같은 가전제품, 이동 수단인 자동차나 비행기에 이르기까지. 우리가 생활 속에서 만나는 모든 것들이 그 본래의 용도뿐 아니라 디지털 정보까지 전달하는 단말의 기능을 수행하는 시대가 되었다.

AI 스피커를 통해 날씨를 확인하고, 터치 한 번이면 문을 열지 않고도 냉장고 속을 확인할 수 있다. 버스정류장으로 가는 길에 스마트폰으로 버스의 위치를 확인하고, 퇴근하면서 배달앱을 통해 저녁거리를 미리 주문한다. 촘촘하게 조직된 통신망으로 연결되어 쉴 사이 없이 디지털화된 데이터를 연결해주는 단말 없이는 우리의 일상은 더는 유지되기 힘들 정도이다.

그런데 이러한 디지털 네트워킹의 시작과 끝을 작동시키는 힘은 의외로 사소하다. 바로 우리의 손끝이다. 여기서 단말(terminal)의 또 다른 의미가 '종착역'이라는 것을 떠올릴 수 있을 것이다. 그런데 여기서 우리가 정말 잊지 말아야 할 것이 하나 더 있다. 그것은 이 종착역이 곧

시발역일 수도 있다는 사실이다.

　이진법에 갇힌 디지털 네트워크 속에서 모든 정보는 우리의 손끝으로 수신(受信)된다. 하지만 그 수신을 가능하게 만드는 명령어 역시 그 손끝에서 시작된다. 우리는 그것을 '터치'라 부른다. 그것이야말로 이 거대한 디지털 세계를 가능하게 만드는 유일한 명령어가 되고 있다. 놀랍지 않은가? 이 첨단의 세계로 들어가는 관문이 여전히 인간적이라는 사실 말이다.

문화 놀이터

　언뜻 보면 디지털 세계만큼 평등한 곳도 없다. 사적인 성격이 강한 스마트폰을 제외하고 대부분의 디지털 단말기는 그것을 작동하는 모든 터치를 동일하게 취급한다. 어른이든 아이든, 부유하든 가난하든, 하나의 터치는 하나의 수신으로 이어진다.

　그런데 이렇게 모든 수신이 비교적 동일하게 이루진다는 점 때문에 우리가 종종 간과하는 것이 있다. 이 단말 자체가 지독하게도 차별적이라는 사실이 그것이다. 무엇보다 단말의 소유는 결코 평등하지 않다. 여기서 디지털 빈곤의 문제가 탄생한다.

　디지털 세계에서의 불평등은 디지털 리터러시 개념으로부터 환기되었다. 처음 디지털 리터러시가 문제되었던 것은 디지털 미디어의 과도한 사용에 따른 윤리적인 지점들이었다. 스마트폰을 필두로 광범위한 디지털 미디어가 일상에 남용되는 것에 대한 우려였다. 하지만 최근 들어서

그것은 오히려 사회·경제적인 문제로 환기되고 있다. 그것은 디지털 정보에 따른 사회적 불평등이 날로 가중되고 있다는 인식 때문이다.

디지털 리터러시 이미지. 출처: 교육부

실제로 코로나19 이후 온라인 수업이 확대됨에 따라 디지털 빈곤의 문제는 더 가시적으로 드러나고 있다. 디지털로 제공되는 정보의 양이 늘어날수록, 어떤 디지털 환경과 어떤 단말을 소유했느냐에 따라 정보량에 현격한 차이가 나타날 수밖에 없다. 가용할 수 있는 디지털 단말기의 수준, 무선데이터의 양에 따라 학습효과도 천차만별이 되고 말았으니 말이다.

따라서 이제 디지털 세계에서의 상대적 빈곤은 결코 허황한 이야기가 아니다. 비단 한 국가 내에서의 문제만이 아니다. 전체 세계로 확장해보면, 그 격차는 더 커지고 있다. 다름 아닌 팬데믹 때문이다. 선진국의 아이들이 온라인을 통해서 비정상적이나마 교육을 받을 수 있는데 반해, IT 인프라가 갖추어지지 않은 국가의 아이들에게 이제 교육은 정말 불가능한 꿈이 되어버렸다.

디지털 세계의 불평등은 그대로 한 개인이나 사회가 또 다른 빈곤과 소외로 연결될 수 있다는 점에서 더욱 문제적이다. 실제로 미국 딜로이트 보고서에 따르면 인공지능이 개인 신용을 점수로 평가하게 될 2030

년에는 디지털화로 인해 주요국의 노동 인구 중 1명은 새롭게 빈곤에 빠지게 된다는 예측까지 나오고 있다.[2]

이러한 디스토피아적 전망은, 우리가 디지털이라는 세계를 지나칠 정도로 사회·경제적 관점에서만 바라보고 있음을 방증하는 것이기도 하다. 물론 틀린 것은 아니다. 하지만 유일한 정답도 아니다. 디지털 세계와 그곳으로 소통하는 단말은 하나의 자본, 그 이상의 가치를 지니고 있기 때문이다.

디지털의 본질을 살펴보기 위해서 가장 쉽게 떠올릴 수 있는 것이 바로 스마트폰이다. 스마트폰이라는 작은 기계 안에는 여러 가지 첨단기술이 담겨 있다. 이러한 첨단기술이 융합하여 나타내고자 하는 최고의 시너지는 무엇인가? 당장 TV에서 나오는 스마트폰 광고를 떠올려 보자. 사진이 얼마나 근사하고 멋지게 찍히는지, 게임을 얼마나 속도감 있게 즐길 수 있는지, 좋아하는 노래를 얼마나 고품질의 음향으로 감상할 수 있는지. 이런 것들이 주를 이룬다.

이처럼 디지털 단말을 대표하는 스마트폰은 애초에 "일을 위한 기기가 아니라 즐거움을 위한 기기"[3]이었다. 실제로 우리가 누리고 있는 문화예술 비즈니스의 많은 부분은 이미 지금까지보다 더 적극적으로 디지털이라는 세계를 재영토화 하고 있다. 그 결과 오늘날 스마트폰은 가장 재미있는 문화적 놀이터로 인식되고 있다.

2 「2030년 주요 20개국 5억4천만 명 '디지털 빈곤층' 전락 우려」, 연합뉴스, 2019.4.22.
3 이장주, 「스마트폰은 사람을 마음을 어떻게 바꿀까」, 『십 대를 위한 미래과학 콘서트』, 청어람미디어, 2018, 62쪽.

그래서일까? 디지털 불평등이 초래하는 상대적 빈곤감이 그나마 적은 영역도 바로 이 문화이다. 적어도 아직까지 손끝에 수신되는 문화콘텐츠는 저렴하면서도 유용한 편이다. 그 가운데서도 '읽기'는 디지털 리터러시 역량을 높이면서 디지털 빈곤까지 해결할 수 있는 이 세계의 기초자원들과 밀접하게 결부되어 있다는 점에서 보다 주목할 필요가 있다.

낭독(朗讀)의 귀환

스마트폰의 본래 목적은 '전화'이다. 그것은 이 단말이 기본적으로 청각적인 정보를 전달하는 매체라는 것을 의미한다. 그러나 오늘날 우리는 스마트폰을 시각적인 정보의 매체로 더 많이 활용한다. 바로 '읽고 쓰는 일'과 관련된 것이다. 웹서핑이나 SNS 메신저, 이메일, 메모장 등 일상의 여러 가지 '읽기'와 '쓰기'가 스마트 폰에서 이루어진다. 그중에서도 읽기(혹은 보기)는 단순한 전화이기만을 거부한 스마트폰에 내재된 가장 핵심적인 기능 중 하나이다. 그리고 그것은 우리의 일상 속에서 읽기의 방식과 가치가 전환되도록 만든다.

독서를 통해 이 변화의 핵심을 짚어 보자. 독서는 읽기에 따른 대표적인 문화적 행위이다. 그리고 가장 빠르게 디지털 세계에 적용되었지만, 사실 가장 보수적으로 거기에 흡수되기를 거부한 영역이기도 하다. 하지만 그 변화의 속도는 급속히 빨라지고 있다. 이북(E-book) 시장의 확산만을 이야기하는 것이 아니다. 웹 플랫폼의 등장과 함께 웹 콘텐츠 시장에서 그 지분을 넓혀가고 있는 웹툰이나 웹소설, 종이책이 아닌 웹

으로 발간되는 잡지들. 그리고 최근 들어 빠르게 성장하고 있는 오디오북(Audio-book)까지. 독서는 이미 변화했고, 변화하고 있다. 디지털 단말에 더 최적화된 형태를 찾아 빠르게 진화하고 있다. 무엇이 독서를 변화시켰고, 또 독서는 어떻게 변화하고 있는가?

독서(讀書)라는 말은 '책'이라는 명사와 '읽다'라는 동사가 만나 '책을 읽음'이라는 의미를 가진 하나의 명사가 된 것이다. '읽다'의 사전적 정의는 기본적으로 3가지 층위를 가진다. '이해하다', '소리 내어 발음하다', '알다'가 그것이다. 이 중에서 우리가 생각하는 독서의 의미와 더욱 직접적인 연관성을 가진 것은 바로 '이해하다'이다. 일반적으로 '눈으로 인식하고 머리로 이해'하는 과정, 그것이 바로 우리가 인식하고 있는 독서이기 때문이다. 이것은 독서를 지극히 사적인 행위로 인식하게 만든 배경이기도 하다.

여기서 우리가 놓치고 있는 것은 무엇일까? 그것은 '읽다'의 두 번째 의미, 바로 '소리 내어 발음하다'이다. 즉, '낭독(朗讀)'이다. 우리는 실제로 일상에서 수많은 낭독의 현장과 마주친다. 교실에서 선생님이 호명해서 책을 읽으라고 말할 때, 이때 '책을 읽다'의 의미는 '눈으로 인식하여 머리로 이해하고 소리 내어 발음'하는 것까지의 과정을 포함한다. 또한 대부분의 사람이 교과서의 주요 내용을 낭독하면서 암기의 효과를 높이고자 했던 학창 시절의 경험을 가지고 있을 것이다. 그뿐이랴. 더 어릴 적 기억을 떠올려 보라. 부모님이나 선생님께서 얼마나 많은 책을 낭독해주셨는가?

그러므로 우리 자신이 맨 처음 마주한 독서는 당연하게도 '눈으로 인식하여 머리로 이해하고 소리 내어 발음'하는 바로 그 독서(낭독)이었

다. 그런데도 오늘날 우리 대부분은 독서라는 말에 '소리 내어 발음'하는 것까지의 과정을 부여하지 않는다. 분명 같은 의미의 단어임에도 독서와 '책을 읽음' 사이에는 일정한 간극이 있는 것처럼 여기고 있는 것이다. 도대체 언제부터 우리의 '독서'에 이러한 차이가 생겨나게 된 것일까?

사실 근대 이전까지의 독서는 공감각적으로 이루어졌다고 말해도 과언은 아니다. 우리가 떠올리는 조선 시대의 선비의 모습은 어떠한가? 단정한 모습으로 책상에 앉아서 사서오경을 소리 내어 읽고 있는 모습일 것이다. 조선시대의 학교라 할 수 있는 서당의 모습 또한 그러하다. 어린 아이들이 모여 천자문을 소리 내어 읽고 있는 모습이 먼저 떠오르지 않는가?

근대 이전까지 우리에게 독서는 단지 눈으로 보는 것이 아니라 듣는 것이기도 했다. 아니, 어쩌면 그것은 가장 능동적으로 신체의 모든 감각을 결합시키며 진행되었던 것이었을지도 모른다. 단정한 자세로 앉아, 눈으로 인식하고 입으로 말하고 귀로 다시 들어 이해하는 총체적인 과정이 바로 독서라는 행위를 지칭하는 개념이었기 때문이다. 그렇지만 오늘날 우리는 근대 이후, 불과 100년 남짓 동안 학습되어온 독서를 독서의 전부라고 착각한다.

"독서는 사회적이면서 동시에 개인적인 현상"[4]이다. '독서의 수행은 개인적으로 일어나지만, 그 자체로 하나의 문화적 현상이기도 하다.'[5] 하지만 독서와 관련된 수많은 연구는 대체로 '무엇'을 읽을 것인가의 문제

4 천정환 · 정종현, 『대한민국 독서사』, 서해문집, 2018, 14쪽.
5 위의 책, 14-17쪽 참조.

에 더 천착해 왔던 것이 사실이다. 이 과정에서 '어떻게' 읽을 것인가의 문제는 생략되었다. 이 역시 문화적 현상으로서 독서를 이해하는 데 매우 중요한 요소임에도 말이다. 아니, 어떤 면에서는 이 '어떻게'의 문제야말로 독서가 우리의 일상과 마주치면서 나타나는 사회적 맥락 그 자체라는 점에서는 오히려 더 중요한 것일지도 모른다.

밀리의 서재 광고.
출처 : 밀리의 서재 홈페이지

월라 광고. 출처 : 월라 홈페이지

그렇다면 오늘의 독서를 다시금 살펴보자. 지금, 우리의 독서는 어떠한가? 우리가 누리는 독서의 방식이 이미 변해가고 있다. 디지털 매체의 발전은 '책'이라는 매체를 먼저 변화시켰다. 따라서 '읽다'의 범주도 필연적으로 변화되었다. 이것은 사회적 변화 가운데 있는 하나의 문화적 현상으로서의 독서 역시 변주할 수밖에 없음을 의미하는 것이다. 하지만 스마트기기와 애플리케이션의 등장이 낭독의 현대화를 야기한 것은 대단히 흥미롭다. 그것은 오랫동안 잊히었던 또 다른 독서의 귀환이기 때문이다.

처음에 변화한 것은 '책'이었다. 이북의 등장은 독서와 종이라는 물질 사이의 관계를 차단했다. 그 자리를 대체한 것은 바로 리더기(Reader-機)라 불리는 디지털 단말이었다. 종이의 자리를 대신한 물질로써 기계는, '책'이라는 매체를 근본적으로 부정하는 것은 아니었다. 그것은 여전히 책에 가장 가깝게 구현되도록 설계된 인터페이스를 가지고 있었다. 따라서 이북의 등장은 매체의 변화를 야기한 것이긴 하지만, 독서 행위 자체의 근본적인 변화를 의미하는 것은 아니었다. 왜냐하면 이북에서도 여전히 책장을 넘겨 '눈으로 인식하여 머리로 이해'한다는 '읽다'의 의미는 그대로 남아 있었기 때문이다.

독서 행위의 과정에서 '어떻게'라는 부분에 더욱 구체적인 변화를 야기한 것은 바로 웹 플랫폼의 등장이다. 웹툰에서 웹소설까지, 새롭게 등장한 웹콘텐츠를 서비스하는 웹 플랫폼은 디지털 단말 속에서조차 살아남았던 종이의 흔적을 완전히 지우도록 만들었다. 리더기 안에서조차 살아남았던 '책장 넘기기'가 웹 플랫폼 속에서 '스크롤'로 대체된 것이다. 그뿐만이 아니다. 소비자인 독자(혹은 유저)의 요구가 지속해서 작품 생산 과정에 반영되는 프로슈머(prosumer)의 개념 역시 적극적으로 등장하게 되었다.

하지만 더 큰 지각변동이 예감되기 시작한 것은 보다 최근의 일이다. 바로 오디오북의 등장이다. 물론 오디오북은 새로운 형태가 아니다. 이전에도 시간장애인을 위한 오디오북은 존재했었다. 하지만 최근에 등장한 오디오북은 그것과는 분명 다르다. 일종의 어학학습처럼 독서의 기능적인 면에 집중한 본격적인 비즈니스 모델이기 때문이다.

무엇보다 이것은 독서의 방식에 따른 기본적인 개념을 재고하도록

만든다는 점에서 주목할 필요가 있다. 오디오북은 독서에 있어서 가장 중요한 인식 수단이라고 여겼던 '눈'이 아닌 '귀'로의 발상 전환을 제기한다. 시각에서 청각으로 변화되는 독서라니. 어쩐지 혁신적으로 느껴지지 않는가?

사실 이것은 우리에게 굉장히 익숙한 것이다. 스마트폰은 무엇보다 전화이다. 즉 청각적인 소통을 위한 단말이다. 그 점에서 본다면 오디오북의 등장이야말로 시각정보에 가려졌던 이 단말의 본래 기능을 회복하는 과정이라고 평가될 수도 있다. 그뿐만이 아니다. 그것은 모든 이가 경험했던 최초의 독서, 바로 가까운 이의 목소리를 통해 전달되는 텍스트에 대한 기억을 환기한다. 바로 '낭독' 말이다.

따라서 이북에서 오디오북으로의 확장은 이제 겨우 시작이지만, 상당히 의미심장하다. 물론 아직까지는 독서에 있어서 문자가 음성보다 압도적이다. 아니, 오디오북이 유행한다고 해도 여전히 텍스트는 문자로 전달되고 눈으로 읽혀질 가능성이 높다. 하지만 종이라는 매체를 떠난 문자가, 기존의 활자매체에 가졌던 만큼의 가치를 유지하기는 어려울 것이다. '단말의 세계에 접속한 이상, 독서 행위 역시 시시각각 변화하는 환경에 적응해야만 한다. 문자와 삽화를 넘어서는 감각들이 요구되는 것이다. 그것은 아마도 음성과 음향, 그리고 영상이 될 가능성이 높다.'[6]

6 류수연, 「클라우드 컴퓨팅과 문학」, 『인문과학연구논총』33호, 명지대학교 인문과학연구소, 2012, 402-403쪽 참조.

디지털 시대의 '읽기'

하지만 너무 두려워할 필요는 없다. 우리는 이미 오랫동안 실제로 이 두 가지 방식을 병행하여 독서를 향유해왔기 때문이다. 근대적 독서가 정착된 이후 소리를 통한 독서는 사라졌다고 생각하지만, 그것은 사실이 아니다. 우리가 경험했던 최초의 독서는 귀로부터 시작된 것이었고, 우리 안에는 오감으로 책을 읽는 DNA가 내재하여 있다. 디지털 단말과의 접속은 오히려 우리에게 잊히었던 또 다른 독서를 재생시킬 기회일지도 모른다.

다시 처음으로 돌아가 보자. 우리가 알고 있는 '읽다'라는 의미의 3가지 층위 안에는 이 문화적 행위가 얼마나 유연한 것인지가 이미 드러나 있다. 이해하고, 소리 내어 발음하고, 결국 그것에 대한 아는 것. 인간이 할 수 있는 모든 지적 행위가 이것으로 망라될 수 있는 것이다.

하지만 그것이 전부는 아니다. 독서는 언제나 '읽는' 행위이었지만, 이렇게 '읽는' 대상으로서 책의 모습은 영원불변하지는 않았다. 인류는 석판을 읽었고, 양피지를 읽었으며, 책을 읽었고, 이제 디지털 단말을 읽는다. 그러나 그것은 또한 양면적이다. 이렇게 우리의 텍스트를 기록하는 매체는 늘 달라졌지만, 여전히 독서라는 행위를 통해 우리가 얻고자 한 가치는 변화되지 않았기 때문이다. 그것은 더 새로운 것에 대한 욕구, 더 나아가 그로부터 더 나은 것을 발견하고자 하는 탐구일 것이다.

디지털 단말이 만드는 새로운 독서의 방식을 일종의 '악'으로 치부하는 태도는 이미 고루해졌다. 오히려 이 단말이라는 문화 놀이터 속에서 우리의 독서는 좀 더 흥미롭게 생산적인 것으로 변화될 수도 있다. 이

새로운 놀이터에서 무엇을 읽고 무엇을 쓸 것인가? 어떻게 읽고 어떻게 쓰게 될 것인가? 이제 그것을 위한 인문학적 상상력을 모을 때다. 우리의 독서는 이미 새로운 일상을 맞이하고 있으니 말이다.

3장

〈이태원 클라쓰〉를 통해 본, 웹툰 원작의 드라마화
: 〈어쩌다 발견한 하루〉를 경유하며

송연주

　코로나19로 이번 4.15총선은 기존 타 선거보다 외형적으로는 조용
했다. 거리마다 경쟁 후보들 간의 유세 소리, 유세 차량이 빚어내는 외침
을 이번에는 듣기 어려웠다. 고요함 속에서 후보의 존재를 유권자들에게
각인시킬 가장 쉬운 방법은 유명 캐릭터나 음원을 활용한 홍보일 것이
다. 홍새로이. JTBC 금토 드라마 〈이태원 클라쓰〉의 주인공 박새로이를
본뜬 어느 후보의 선거운동 전략이었다.[1] 드라마와 원작 웹툰을 집필한
조광진 작가는 사전에 해당 후보와 어떠한 협의도 없었음을 밝혔고, "저
작권자인 저는 이태원 클라쓰가 어떠한 정치적 성향도 띠지 않길 바랍니
다"라고 자신의 인스타그램에 글을 남겼다.[2] 이후 해당 후보는 홍새로이

1　드라마 〈이태원 클라쓰〉 JTBC 금토 드라마(2020.1.31.~3.21), 김성윤(연출), 광
　진(극본).
2　「'이태원 클라쓰' 원작자 거부감에 '홍새로이' 게시물 삭제한 홍준표」, 《아이뉴스
　24》, 2020.04.08.

게시물을 게시 하루 만에 삭제했지만, 박새로이 효과였을까. 정계를 잠시 떠났다가 복귀한 그는 선거에서 당선했다.

출처 : JTBC 홈페이지 〈이태원 클라쓰〉

JTBC 금토 드라마 〈이태원 클라쓰〉(2020. 01. 31. ~ 2020. 03. 21)는 메가 히트 IP(지적 재산)를 만들려는 카카오페이지의 '슈퍼 웹툰 프로젝트' 첫 번째 작품이다. 카카오페이지 측은 "드라마 방영 후 누적 구독자가 두 배를 훌쩍 넘긴 1,500만, 누적 조회 수는 3억6000만을 기록했다"며 인기 IP의 파급력에 주목했다.[3] 웹툰 〈이태원 클라쓰〉는 작가 광진이 다음 웹툰에서 2017년 1월 3일부터 2018년 5월 22일까지 연재한 작품이다.[4] 전체 구성은 프롤로그, 1부 21화, 2부 26화, 3부 31화(에필로그 포함)였고, 웹툰의 폭발적인 성공으로 2019년 6월 JTBC에서 드라마 제작 편성을 받는다. 이후, 2020년 1월 JTBC에서 금토 드라마로 방영되며, 광진 작가는 프롤로그에 자신이 직접 극본을 집필하고, 특별판 5화를 추가 연재한다고 밝혔다.

3　「이태원 클라쓰는 시작, '웹툰 클라쓰'를 보여줄게」, 《파이낸셜뉴스》, 2020.04.03.
4　웹툰 〈이태원 클라쓰〉 다음웹툰, 카카오페이지 (2017. 1. 3.~ 2018. 5. 22), 광진 작가.

웹툰은 프롤로그에서 자기 전에 세상이 멸망하면 좋겠다고 생각하는 소시오패스 경향 79%인 조이서의 상담 대화를 보여준다. 조이서는 말한다. 삶이란 반복이고 뻔하다고. 좋은 대학 가려고 노력하고, 좋은 회사 취직하려 노력하고, 좋은 남자와 결혼하려 노력하고, 아이를 먹여 살리려 노력하고… 미친 듯이 파이팅하는 삶, 그게 귀찮다는 조이서. 그런데 그런 조이서의 말을 듣고 각성시켜준 존재가 있었다고.

"그렇게 귀찮으면, 죽어"

노력에 노력을 거듭하며 살아가는 청춘들이 한 번쯤은 생각할 수 있는 귀찮음에 대해 죽으라는 말을 던진 사람은 조이서의 사장, 박새로이다. 웹툰의 지향점을 정확하게 표현한 프롤로그는 소시오패스 성향을 지닌 조이서를 각성시키는 존재로 박새로이를 신선하게 부각했다.

웹툰 〈이태원 클라쓰〉의 메인카피는 '각자의 가치관이 어우러지는 이곳, 이태원 중심가에서 살아가는 그들의 이야기를 그린 웹툰'이다. 평균 권리금 2억 후반, 서울 3위, 멋과 다양성이 존재하고, 세계가 보이는 그곳 이태원에서 주인공 박새로이가 어려움을 극복하며 '꿀밤'을 운영하고, 적대자인 '장가' 그룹과 대적해 나가는 이야기가 펼쳐진다. 문제는 박새로이가 1화부터 처하는 '어려움'이 무엇인가에 있다.

드라마 〈이태원 클라쓰〉의 성공 원인을 평가하는 많은 기사가 쏟아졌다. 2030 세대들에게는 꼰대들에게 저항하며 성공하는 대리만족을 느끼게 해주었다고 평가하고, 특히 4050 남성 세대까지 이 드라마의 시청률을 견인했다는 것에 주목하며, 그 이유가 웹툰을 원작으로 한 드라

마치고는 꽤 익숙한 이야기를 하고 있다는 분석이 나왔다.[5] 가진 것은 없지만 재벌가에 맞서 자수성가하는 주인공의 스토리. 익숙한 것이 맞다. 이 익숙함은 웹툰에서 드라마로 각색하면서 가져온 결과가 아니라 웹툰 자체가 이미 갖고 있던 내용이었다. 웹툰 〈이태원 클라쓰〉는 성공스토리를 그린 드라마에서 자주 본 듯한 갈등 구도를 첫 화부터 그려냈다. 기존의 드라마 문법에 익숙한 4050 세대들도 원작 웹툰을 많이 찾아보았으며, 그 영향력은 웹툰 댓글에서도 확인할 수 있다.

장가 그룹 회장 장대희 아들 장근원이 학교의 묵인 속에서 약한 친구들을 괴롭히는 안타고니스트로 등장하고, 그 학교로 전학 간 박새로이는 전학 첫날 장근원에게 괴롭힘을 당하는 친구를 구해주며 장근원과 대립한다. 장대희는 장근원을 때린 박새로이에게 무릎 꿇고 사과할 것을 요구하고, 박새로이는 거절하며 전학 하루 만에 퇴학을 당한다. 문제는 박새로이의 아버지가 장대희 회장의 회사 장가 그룹의 직원이라는 것. 아들의 소신을 지지해준 덕에 박새로이의 아버지는 직장을 잃는다. 전학 첫날, 소신 있는 행동으로 아들은 퇴학을 당했고, 아버지는 직장을 잃은 것. 그리고 얼마 뒤, 장근원이 낸 교통사고로 박새로이의 아버지는 세상을 떠난다. 그러나 장대희는 사건을 조작해 장근원을 보호한다. 박새로이는 이후 사건의 전말을 알고 장근원을 폭행해 감옥까지 간다. 그곳에서 복수를 다짐하고, 복수를 위해서 살아가는 모습을 보여준다. 중졸에 전과자이지만, 반드시 복수하리라. 단, 소신 있게, 정의롭게, 사람을

5 「이태원 클라쓰는 시작, 클라쓰가 다르다」, 《인천일보》, 2020.03.26., 「'이태원 클라쓰' 인기 중심엔 '4050 남성'이 있다」, 《일간스포츠》, 2020.03.12.

먼저 생각하면서. 이 내용은 드라마 〈이태원 클라쓰〉에도 그대로 반영이 된다. 초반 시청자들은 원작 웹툰과 드라마 사이의 이질감을 느끼지 못할 정도로 드라마는 원작을 녹여내는데 충실했다.

'노잉(knowing)'층과 '언노잉(unknowing)'층을 동시 공략

웹툰을 드라마화하는 OSMU의 성패는 원작과의 연관성, 즉 원작과 얼마나 가까운지, 원작을 훼손하지 않고 달라진 매체에 맞춰서 효과적으로 각색했는지에 달렸다. 마케팅 전략상, OSMU는 원작 내용을 알고 있는 '노잉(knowing)' 층과 원작 내용을 모르는 '언노잉(unknowing)'층을 동시에 공략하게 된다. 그래서 드라마 〈이태원 클라쓰〉는 '카카오페이지의 '슈퍼 웹툰 프로젝트' 첫 번째 작품'임을 공격적으로 홍보했다. 원작을 알고 있는 '노잉'층을 드라마로 유입하고, 원작을 모른 채 드라마를 본 '언노잉'층을 웹툰으로 유입하려는 전략이다. 이때 원작 웹툰과 이를 각색한 드라마의 싱크로율은 이용자에게 하나의 놀이로써 기능하고 시청률과 구독률을 동시에 높이게 된다.

웹툰은 웹소설보다 가독성이 뛰어나고 이미지화되어있기 때문에 영상화에 유리한 점이 있지만, 상대적으로 이것이 오히려 결과물 평가에는 독이 된다. 이미지를 통한 싱크로율 매칭이 쉽기 때문에 웹소설 원작을 영상화한 것에 비해 웹툰 원작을 영상화한 것에 대한 각색 평가는 더 냉혹하다. 웹툰과 영상의 매체적 차이로 인해서 각색에 많은 고민이 따르는 것도 이미지와 글의 조합인 웹툰의 특성에서 기인한다.

'사건'의 가감

웹툰을 영상매체로 옮길 때, 웹툰이 가진 사건을 영상매체의 시간에 맞춰 재구성하게 된다. 웹툰을 영화로 제작하면 방대한 이미지와 소소한 에피소드를 모두 영화 스토리로 받아들이기 어렵다. 어느 부분을 삭제하고 어느 부분을 강화할 것인지 선택과 집중의 고민에 놓이게 된다. 또, 웹툰의 회차가 많더라도 이미지의 공간이 주는 분량일 때가 많다. 이미지로 보는 것에 비해 상대적으로 큰 사건은 부족해서 영화화를 위한 사이즈의 사건을 추가하는 일도 생긴다. 영화에서와 마찬가지로 웹툰을 미니시리즈나 연속물 드라마로 제작하는 경우, 영화보다 분량이 많은 드라마의 특성상 원작 웹툰의 분량이 드라마화하기에 대체로 부족한 경향이 있다. 그래서 주변 인물과 감정라인을 추가하고 강화하는 선택을 많이 해왔다. 기존 웹툰 원작 드라마에서 원작 웹툰에는 등장하지 않던 주인공의 가족들과 서브 주연들이 추가되어 등장하는 이유가 거기에 있다.

문제는 원작을 얼마만큼 살리는 각색이냐는 것이다. 대체로 드라마 제작 규모에 맞춰 인물들이 새롭게 투입되고 갈등 라인이 많이 생기는 경우 원작에서 멀어지는 경향이 있다. 그러면 웹툰과 드라마의 높은 싱크로율을 기대하는 '노잉'층으로부터는 드라마가 원작 웹툰과 다르다는 평가와 함께 그 선택의 결과에 대한 평가를 받게 된다. 웹툰 내용은 모르지만, 웹툰 원작 드라마의 신선함을 기대하는 '언노잉'층으로부터는 기존 드라마들과의 차별점이 부족하다는 평가를 받기도 한다. 드라마 〈이태원 클라쓰〉에도 변경된 디테일과 추가된 인물들, 그에 따라 생성된 감정선이 있다. 그러나 전체의 근간을 흔들지 않는 선이었다. 그런데도 추

가 인물들과 사건을 끌어가던 11회부터는 이전보다 속도감이 떨어진다는 지적을 받기도 했다.[6] 그만큼 각색에 부담이 따르는 것이다.

'말'의 자유

웹툰 원작을 영상화할 때 따르는 고민으로 두 번째는 '말'에 있다. 웹툰은 이미지와 글의 조합이다. 영상은 연속적인 이미지를 하나의 프레임 안에서 끌어간다. 그러나 웹툰은 병렬되고 정지된 그림의 나열이며, 이미지와 기타 형상들의 조합이다.

스콧 맥클라우드는 『만화의 이해』에서 만화를 '의도된 순서로 병렬된 그림 및 기타 형상들'이라고 표현하며, 수용되는 정보인 그림과 인지되는 정보인 글의 조화가 중요하다고 밝힌다. 또한, 만화의 칸들은 시간과 공간을 모두 분할하며, 칸과 칸 사이의 홈통(Gutter)이라는 공간은 아무것도 보이지 않지만, 칸과 칸 사이에 어떤 일이 있을 것이라는 생각을 일으키는 만화의 핵심이라고 말한다.[7] 칸과 홈통 그리고 칸이 이어지는 책 만화를 세로 스크롤의 디지털 매체로 표현한 것이 웹툰이다. 그래서 웹툰에는 홈통이 없다. 대신 여백으로 칸을 분할하고, 그 여백을 글로 채울 때가 있다. 사건이나 시간, 장소의 점프를 손쉽게 설명하기 위한, 일종의 내래이션 기능을 하는 글들이다. 그리고 인물의 속마음도 여백

6 「전문가 3인이 바라본 '이태원 클라쓰' 종영」, 《일간스포츠》, 2020.03.23.
7 스콧 맥클라우드, 『만화의 이해』, 김낙호 옮김, 비즈앤비즈, 2008, 참조.

속에 글로 표현하기도 하며, 캡션을 활용하기도 한다.

웹툰은 영상과 달리 정지된 이미지이고, 사운드가 부재하기 때문에 캐릭터의 표정과 말이 상당히 중요하다. 캐릭터들에게 감정이입을 위해서 말이 필요하고 말을 표현하는 방법에 자유가 있다. 필요하다면 조연, 엑스트라 캐릭터들도 대사뿐만 아니라 속마음이나 내레이션을 할 수 있다. 플래시백에 해당하는 장면과 대사가 자유롭게 등장하고, 혼잣말도 자유롭다. 그러나 이를 영화나 드라마로 옮길 때는 문제가 된다.

과거에는 영화나 드라마를 창작하는 사람들이 작법을 공부하는 입문 시절, 되도록 대사를 많이 쓰지 않아야 한다고 배웠었다. 가능하면 대사보다 이미지로 표현하는 것이 좋고. 또, 내레이션은 주인공이 주로 가져가며, 속마음, 독백, 대화 등이 난무해서는 안 된다고 배우던 시절이 있었다. 물론 불필요한 대사를 마구 쓰는 것은 지금도 좋지 않지만, 최근에는 웹툰이 가지는 '말'의 특성을 살리기 위한 이유 있는 대사들이라면 양에 구애받지 않고 활용하는 것이 극의 재미를 높이는 데에 도움이 된다고 보는 추세다. 이는 웹툰을 원작으로 하지 않는 드라마이더라도, 드라마의 결에 필요하다면 법칙에 구애받지 않고 자유롭게 대사를 쓰는 것이 좋다는 것으로 변화되고 있는 것과 맥을 같이 한다.

〈어쩌다 발견한 하루〉

〈이태원 클라쓰〉보다 앞서 방영된 MBC 수목드라마 〈어쩌다 발견한 하루〉(32부작, 2019. 10. 2~11. 21)는 웹툰 원작 드라마의 새로운 시도를

보여주어 화제가 되었다.[8] 이 작품의 원작은 무류 작가의 웹툰 〈어쩌다
발견한 7월〉로 다음 웹툰에서 2018년 1월부터 2019년 9월까지 연재되
었고, 다음 웹툰 누적 조회 수 6천만 건, 연재 기간 중 주간 조회 수 1위
를 기록했다.[9]

출처 : MBC 홈페이지 〈어쩌다 발견한 하루〉

〈어쩌다 발견한 7월〉은 웹툰과 책 만화 매체에 대한 자기 성찰이 돈
보인다. 은단오가 주인공인 웹툰의 세계가, 은단오가 주인공의 친구 역
할, 즉 조연으로 존재하는 책 만화의 세상의 일부라는 설정으로, 웹툰과
책 만화의 매체 특성을 극에 활용하고 있다.

창조주인 '작가'가 만든, 책 만화 「비밀」의 세상 속 조연 '캐릭터'인
은단오는 '기억의 공백'을 가지고 있다. 그래서 '장면과 장면 사이의 건너

8 드라마 〈어쩌다 발견한 하루〉 MBC 수목드라마(2019.10.02.~2019.11.21.), 김상
 협, 김상우(연출), 인지혜, 송하영(극본).
9 웹툰 〈어쩌다 발견한 7월〉 다음 웹툰 (2018. 1. ~ 2019. 9.), 무류 작가.

뜀'을 느낀다. 모든 책 만화 속 캐릭터가 그렇지는 않지만, 은단오는 '자아'를 깨달았기에 '기억의 공백'이 있음을 느낄 수 있다. 은단오는 진미채 요정으로부터 자신이 책 만화 속 캐릭터이자 조연이라는 것과 함께, 세 가지 설정을 듣게 된다.

첫째, 자의식이 생긴 캐릭터는 기억의 공백을 느끼게 된다는 것, 둘째, 헤드(Heads, 만화가 되는 장면)에서는 작가가 의도하지 않은 일은 일어나지 않는다는 것, 셋째, 이 세계에는 작가가 그리지 않은 테일(Tails, 만화가 되지 않는 장면)이 존재하고 테일 안에서 캐릭터들은 자유롭게 움직일 수 있지만, 작가는 테일에서 벌어지는 일들을 모른다는 것이다.

헤드와 테일을 스콧 맥클라우드가 『만화의 이해』에서 설명한 칸과 칸의 분할, 그 사이의 홈통에 맞춰보면, 헤드는 작가가 그려내는 칸으로, 테일은 칸과 칸 사이의 홈통으로 볼 수 있다. 은단오가 주인공인 세계는 테일이고, 작가는 헤드의 주인공에게 필요할 때 은단오를 조연으로 투입하고 후에 은단오를 병으로 죽게 할 예정이다. 세계의 비밀을 알아버린 은단오는 헤드의 조연으로서만 존재하는 것이 아니라 자신이 삶을 주도하는 주인공으로 존재하기를 욕망한다. 헤드와 테일의 역전, 칸과 홈통의 역전이고, 주인공과 조연의 역전이다. 이 과정에서 은단오와 진미채 요정이 주고받는 말들은 대화, 독백, 속마음, 내레이션 등으로 다양하며 말풍선, 캡션, 여백 등 공간 또한 다양하게 활용하고 있다.

이를 드라마로 제작할 때, 웹툰의 세계관을 어디까지 수용할 것인지, 웹툰의 '말'을 어떻게 처리할 것인지 고민이 따랐을 것이다. 드라마 〈어쩌다 발견한 하루〉는 웹툰의 세계관을 최대한 드라마에 반영하여 '노

잉'층의 호응을 끌어냈다. '언노잉'층 유입을 위해 웹툰의 신선한 세계관을 1, 2회에 걸쳐 친절하게 '말'로 설명하는 방법도 택했다. 드라마는 책만화의 칸을 '스테이지'로 표현하고, 홈통에 해당하는 '스테이지 밖'을 스토리의 주요 무대로 설정한다. '스테이지'가 시작되면 은단오는 작가의 의도에 따라 움직이고, '스테이지 밖'에서는 은단오 나름대로 자신의 목표를 성취하려 노력한다. 여기에 내래이션, 속마음, 독백, 대화 등 자유로운 대사들로 은단오가 자아와 세계를 인지하는 과정을 촘촘하게 설명한다. 남자 주인공 하루가 2부 엔딩에서야 나올 정도로 은단오의 생각을 표현한 대사들이 초반 극을 주도하는데 이는 원작이 가지고 있는 세계관을 빠르고 정확하고 재미있게 제시하기에 적절한 시도였다.

웹툰 〈이태원 클라쓰〉에서 보여 준 박새로이, 조이서, 오수아, 장대희 등 다양한 캐릭터들의 속마음을 드라마 〈이태원 클라쓰〉도 과감하게 가져왔다. 10년을 아우르는 시간 동안 박새로이가 어떤 마음으로 복수를 다짐하고 살아가는지, 각 인물의 환경과 성격이 어떻게 변화하는지를 독백과 속마음 대사로 자유롭게 표현하고 있다. 또 여러 인물이 하게 되는 속마음 대사들의 대부분은 박새로이의 행동과 가치관을 각자의 판단 아래 평가하거나, 박새로이를 향한 감정을 뒷받침하는 것들이었다. 그래서 '노잉'층은 배우들과 웹툰 캐릭터의 비주얼 싱크로율뿐만 아니라 대사의 싱크로율까지 즐길 수 있었고, '언노잉'층도 인물들의 감정과 목표, 관계성에 대해서 빨리 동의가 되고 설득될 수 있었다. 무엇보다 박새로이라는 목표를 향해 소신 있게 다가가는 캐릭터의 매력에 빨리 빠져들게 했다.

드라마 〈이태원 클라쓰〉가 화제작이 되는 데에는 성공과 복수를 그

리는 기존 드라마들과 익숙한 서사구조를 가지고 있는 원작 〈이태원 클라쓰〉를 높은 싱크로율로 드라마화하여 '노잉'층 뿐만 아니라 '언노잉'층까지 공략했다는 것, 그리고 웹툰이 가진 '말'의 자유를 드라마에서 과감하게 펼쳐 내어 시청자를 인물들의 욕망에 더욱 집중하게 해주었다는 점에 있다. 이는 〈어쩌다 발견한 하루〉와 같은 작품들을 시도하여 장르와 기법 면에서 새로움을 끊임없이 추구해 온 텔레비전 드라마의 결과이기도 하다.

> *주인공 박새로이는 타협하지 않는다.*
> *자유를 좇는 힘없는 자의 소신,*
> *필연 같이 찾아오는 고난과 역경 속에서도*
> *자신의 소신을 관철 시키며 원하는 바를 이루려 한다.* [10]

드라마 〈이태원 클라쓰〉의 홈페이지 프로그램 정보에서 밝히는 박새로이 캐릭터이다. 어떻게 보면 진부한 설정일 수도 있고, 답답한 캐릭터일 수도 있다. 그러나 변화된 드라마 창작 분위기 속에서 각 인물의 감정선을 훼손하지 않고, 원작을 잘 살린 이미지와 거침없는 대사 표현으로 공감을 끌어냈다. 2030 세대에게는 자유, 소신, 목표를 향해 험난한 길을 걷는 박새로이의 성격을 납득시키고 그의 성과에 카타르시스를 느끼게 해 주었다. 4050 세대에게는 그들의 젊은 시절 열정을 추억하게 하는 것에 더불어 하나 더 있다. 내 자식도 힘든 세상을 박새로이처럼 살

10 JTBC 홈페이지 〈이태원 클라쓰〉 프로그램 정보 중 일부.

아가면 좋겠다는 바람과 희망이었다.

50대 남성이 페이스북에 올린 글이 있었다. "내 아들에게도 저 드라마를 보라고 추천하고 싶다. 이렇게 힘든 세상에서도 목표를 향해 소신을 굽히지 않고 달려가는 모습을 아들에게 보여주고 싶어서."

4장

마이크를 잡은 여성들

: 〈스탠드업 그라운드업 Vol.2〉

양근애

상처 주지 않는 웃음을 위한 시도

지난 6월 26일 〈개그콘서트〉가 막을 내렸다. 1999년부터 방영을 시작해 1,050회를 찍으며 21년을 장수했지만, 마지막 모습은 그리 아름답지 못했다. 어쩌면 예견된 결과였다. 철 지난 콩트도 문제였지만, 누가 웃으라는 것인지 알 수 없는 유머의 남발은 시청자의 외면으로 이어졌고 곧 시청률 하락과 폐지로 정리됐다. '혐오 콘서트'라는 비유로 막을 내린 이 사태는 노인과 성 소수자를 비하하고 여성의 외모를 수단으로 삼는 코미디가 웃음을 유발할 것이라는 시대착오적 발상에 대한 일종의 경고이다. 그러나 공중파에서 오래 명맥을 유지했던 코미디 프로그램이 폐지됐다는 사실 자체는 쓸쓸하다. 의식주를 초월한 형이상학적 세계를 지향하는 비극과는 달리, 희극은 일상의 모순과 비판지점을 겨냥하고 사회적 교정 장치의 역할을 한다는 점에서 중요하다. 질 좋은 코미디를 선보일

수 있는 더 많은 무대가 필요한 것은 이 때문이다.

공중파의 이른바 '순수' 코미디 프로그램은 성찰도 자기 갱신도 없이 자기복제만 하다가 역사의 뒤안길로 사라져갔지만, 현실 사회에서 일어나는 웃지 못 할 일들에 대한 풍자정신은 여전히 살아 있다. 그중에서도 최근 몇 년간 시도된 스탠드업 코미디는 만들어진 상황에서 특정 역할을 연기하면서 웃음을 유발하는 방식이 아니라, 코미디언이 자기의 이름을 걸고 대중들의 웃음에 대한 욕구를 충족시킨다는 점에서 주목된다. 스탠드업 코미디는 미국에서는 백여 년의 역사를 자랑하는 대표적인 대중문화이지만 아직 한국에서는 낯선 장르이다. 분장도 하지 않고 소품도 없이 오로지 마이크 하나만 가지고 관객을 웃기는 방식은 코미디언이 자신을 전면적으로 드러낸다는 점에서 위험 부담이 더 크다. 그렇지만 관객들과 직접 소통하면서 자신의 이야기를 오로지 '말'로 전달하는 방식이 주는 매력도 있다. 어떤 말은 관객을 시원하게 웃게 하지만 어떤 말은 관객에게 야유를 받고 어떤 말은 공감을 유도하지만 어떤 말은 불편하게 만든다는 점을 바로바로 확인할 수 있기 때문이다.

최근 몇 년간 스탠드업 코미디를 본격적으로 시도한 대표적인 코미디언으로 유병재와 박나래를 들 수 있다. 이들은 이미 유명한 방송인으로서 자기 이름을 걸고 나온 스탠드업 쇼를 선보이며 인기를 얻었다. 그러나 이들이 늘 관객에게 환영만 받은 것은 아니다. 유병재는 2018년 스탠드업 코미디쇼 〈B의 농담〉에서 여성 혐오 발언을 하는 등 관객을 불편하게 만드는 유머를 선보여 논란이 되었다.[1] 박나래는 '19금'을 표방하는 스탠드업 코미디를 선보였고 그 흐름을 타고 KBS 2TV에서 2019년 11월에 파일럿 방송으로 시도한 〈스탠드up!〉를 올해 1월부터 5월까지 정

규 편성 받아 진행하기도 했다. 그러나 박나래의 〈농염주의보〉도 〈스탠드up!〉에 출연한 여러 코미디언도 기존의 코미디와 코미디언으로서 자신의 캐릭터를 재활용하는 방식을 크게 벗어나지 않았다는 점에서 아쉽다. 성별만 바뀌었다 뿐, 혐오의 정서에 기반을 둔 코미디도 자주 보였다. 저조한 시청률로 막을 내렸지만 〈스탠드up!〉은 외국인, 장애인 등 출연자 영역을 넓힘으로써 새로운 시도를 했다는 점에서 기존 코미디에 대한 편견을 부수고자 한 점이 보인다. 그러나 여전히 기존의 코미디 방식에 기댈 수밖에 없는 한계도 있다. 스탠드업이라는 새로운 코미디 형식의 등장은 무엇을 코미디의 소재로 삼아야 하는지에 대해 고민하게 만든다.

성과 정치라는 성인의 영역을 다루면서 풍자와 조롱의 대상을 제대로 겨냥하는 스탠드업 코미디를 만들기 위해서는 우선 성인지 감수성에 대한 관객의 기대치를 고려해야 하지 않을까. 그냥 무작정 웃고 싶을 때 찾아볼 수 있는 콘텐츠는 얼마든지 많다. 지금-여기 코미디를 원하는 관객들은 수동적인 관찰자의 자세로 코미디언의 웃기는 역량을 판단하고자 하는 것이 아니라, 우리 사회의 모순과 권력자의 우스꽝스러운 행동을 거리를 두고 비판하고자 한다. 관객은 코미디언이 자신이나 타인을 비하하고 웃음거리로 만드는 코미디가 아니라 잘못된 관행이나 잘못된 행동 자체를 웃으면서 꼬집고 싶은 것이다. 누군가를 상처 주지 않고 웃길 수 있는 능력, 누군가를 상처 주는 사람에 대한 조롱, 지금 코미디언

1 이순지 기자, 「"여자라서 조롱"… 유병재 'B의 농담'에 분노한 관객들」,《한국일보》, 2018. 4. 30.
https://www.hankookilbo.com/News/Read/201804301591363941 2020. 7. 27.

들에게 필요한 능력은 오로지 그것이다.

　2020년 7월에 올라간 〈스탠드업 그라운드업 Vol. 2〉은 한국 코미디의 한계 지점을 어떻게 돌파하고 우리 사회에 필요한 웃음을 만들어나갈 것인지 생각하게 만드는 공연이었다. 제3회 페미니즘 연극제에 참여한 이 공연에는 한국 최초의 스탠드업 코미디 크루인 '블러디 퍼니'의 코미디언들이 절반 정도 참여했다. '누군가를 혐오하거나 소외시키는 이야기로 웃음을 만들지 않는다.'[2] 는 '블러디 퍼니'의 지향점은 페미니즘과 자연스럽게 만난다. 페미니즘은 소수자의 편에 서서 혐오 표현 자체를 문제시하기 때문이다.

〈스탠드업 그라운드업 Vol.2〉 @박태양

2　이진주 기자, 「"누군가 상처 주거나 소외하는 이야기로 웃음을 만들지 말자고 했
　　어요"」, 《경향신문 플랫》, 2020. 7. 28.
　http://news.khan.co.kr/kh_news/khan_art_view.html?artid=202007281607001
　　&code=960100 2020. 7. 27.

페미니즘의 대중화와 스탠드업 코미디

〈스탠드업 그라운드업 Vol. 2〉 이전에 〈스탠드업 그라운드업〉이 있었다. 2019년 당시 혜화동1번지 7기동인 가을페스티벌 '영콤마영(0,0)'에 속해 있었던 이 공연은 대학로 소극장에서 스탠드업 코미디를 본다는 낯선 형식 때문인지 올해와 같은 폭발적인 인기를 끌지는 못했다. 그렇지만 경지은이라는 연극배우를 다시 보게 했고 스탠드업 코미디 형식이 지금-여기의 사회 문제에 천착해 있는 한국 연극과 조우하는 지점을 확인할 수 있어 흥미로웠다. 그 공연에 참여했던 최정윤, 최예나, 고은별이 '블러디 퍼니'에 속해 활동하고 있고, 당시 〈스탠드업 그라운드업〉 공연을 제작했던 엘리펀트룸의 단원 김보은 배우가 공연 직후 '블러디 퍼니'에 합류해서 스탠드업 공연을 하고 있다. 블러디 퍼니를 만든 코미디언 최정윤은 직접 뉴욕의 유명 스탠드업 코미디 클럽 '코미디 셀러'을 찾아가 코미디 코스를 이수하고 한국에서 정기적으로 스탠드업 코미디를 선보이고 있다. 그는 『스탠드업 나우 뉴욕』(왓어북, 2018)이라는 책의 저자이기도 하다.

〈스탠드업 그라운드업〉이 올라간 극장의 객석에 앉아 최정윤에게 단숨에 눈길을 빼앗겼던 기억이 난다. 그는 자신이 아동 성추행 피해자이고 유학을 다녀와 외신기자로 일하다가 성인용품점을 운영했으며 낮에는 성교육 강사로 일하고 밤에는 스탠드업 코미디를 한다고 소개를 했는데, 그 말들을 마치 '어제 김치볶음밥을 해 먹었는데 햄이 많이 들어가서 좀 짰고 빨래를 널어놨는데 오후엔 비가 많이 내렸어'라고 말하는 것처럼 심상한 말투로 하는 것이었다. 그런 방식의 조크에 신선한 충격을

받지 않을 수 없었다. 성추행 피해를 수치스러운 일로 숨기고 성에 대한 관심을 드러내지 않으며 사람들에게 인정받는 일을 하는 것이 마치 좋은 여자의 덕목인 양 살아온 오래된 관습에 아무렇지 않게 혹을 날리는 기분이었다. 그의 조크는 관객들을 거침없이 휘어잡았다. 사소한 것으로 여기는 일상의 모순을 나열하면서 잘못된 사회적 시선을 꼬집고 자신의 경험과 더불어 보이지 않는다고 치부했던 인간의 욕망을 까발리는 솜씨가 능수능란했다. 이야기를 듣는 동안 관객들의 웃음소리가 점점 커졌다. 공감이기도 했고 조소이기도 했다.

　한국에서 여자로 살면서 성추행이나 성희롱 등 각종 성폭력을 당하지 않은 사람이 거의 없다는 것을 이제는 많은 사람이 알고 있다. 기억 속에 숨겨 두지 않고 말로 꺼낼 수 있게 되었기 때문이다. 2016년 5월 강남역 살인사건 이후 여성들은 자신이 어떻게 해도 여성 혐오의 굴레를 벗어날 수 없다는 것을 깨닫고 '말하기 시작했다.' 옷을 어떻게 입어서가 아니라, 늦게 다녀서가 아니라, 남자친구랑 같이 다니지 않아서가 아니라, 외진 곳을 다녀서가 아니라, 여성이기 때문에 죽임을 당했다는 것, 그리고 그 사람이 내가 될 수도 있었다는 공포는 여성이라서 겪는 부당한 폭력을 가시화하는 힘으로 전환됐다.

　2018년 위계에 의한 성폭력 문제를 수면 위로 떠오르게 한 미투 운동 역시 중요하다. 침묵을 깨고 나와 피해 사실을 소리 내어 입 밖으로 말하는 행동이 시작된 것이다. 사건·사고를 보도하는 언론의 프레임 안에서 피해자는 모자이크로 혹은 음성변조로 은폐되기 일쑤였다. 그러나 미투 운동은 해시태그를 달고 나온 'ㅇㅇ계 성폭력'에 대한 고발로 이어지면서 성폭력 사건을 가시화할 수 있는 동력이 되었다. 조직화 된 제도

권 내부의 부당한 문제들이 불거져 나왔고 자체적으로 시스템의 취약한 지점을 인식하기 시작했다. 더디지만, 지금은 말을 꺼낸 만큼 달라지는 부분도 있다고 생각한다. 페미니즘 운동은 사회 안전망을 위협하는 폭력적 사건을 의제화하는 일부터 일상 속에서 자행되는 성폭력에 이르기까지 성차별주의에 따른 착취와 억압을 깨뜨리기 위해 계속 진행되고 있다.

올해 〈스탠드업 그라운드업 Vol. 2〉에는 아홉 명의 여성이 마이크를 잡고 자신의 이야기를 할 수 있는 무대가 마련되었다. 여기서 말하는 '여성'은 자신의 성을 여성이라고 정체화하는 사람을 의미한다. 작년에 이어 올해 공연에도 참여한 김보은, 최정윤, 고은별, 최예나, 경지은 외에 권김현영, 에디, 오빛나리, 이리가 합류하면서 3분 만에 매진되는 기염을 토했다. 여성학자 권김현영의 출연 소식이 매진의 일등 공신이라는 사실은 이미 알려진 비밀이지만, 1분 만에 매진되었다고 해도 전혀 이상하지 않을 정도의 관심이 지금 페미니즘 연극을 향해 있다는 것은 분명히 감지되는 사실이다. 올해 3회째를 맞는 페미니즘 연극제에 대한 관심만 봐도 그렇다. 페미니즘 이슈를 다룬 공연에 기꺼이 티켓값을 지불할 준비가 되어 있는 관객들이 많다는 사실은 페미니즘이 대중화되었다는 방증이 아닐까. 페미니즘이 널리 퍼지고 있다고 말하고 싶은 것이 아니다. 성폭력이 개인의 일이 아니라 사회적 문제이며, 대중들이 성폭력에 관한 개인의 경험을 말하고 공유하면서 대중의 일원으로서 자아 정체성을 확인하고 있다는 점이 공연의 참여를 통해서도 확인된다는 것을 말하려는 것이다.

올해 스탠드업 공연이 작년 공연과 달라진 지점이 있다면 '페미니

즘'을 전면에 내세웠다는 점이다. '모든 페미니스트에겐 자기만의 펀치라인이 필요하다'라는 문구를 달고 나왔으니 무대에 오르는 사람도 공연을 보는 사람의 선택도 분명해진다. 공연을 미처 못 본 사람들에게는 유감이지만, 페미니즘 이야기만 해도 3시간이 모자를 정도로 즐거웠고 극장 안은 뜨거운 열기로 가득했다. 알아야만 웃을 수 있기에 통쾌했고 마음껏 웃을 수 있었기에 자유로웠다. 기혼 여성 배우, 코미디언, 여성학자, 작가, 트랜스젠더 활동가, 비건 지향 퀴어, 그냥 연극배우 등으로 구성된 스탠드업 코미디언들의 이야기는 다채로웠고 그들만의 조크는 신선하고 싱싱했다. 페미니즘은 단일하지 않다는 사실이 새삼스레 와 닿았다.

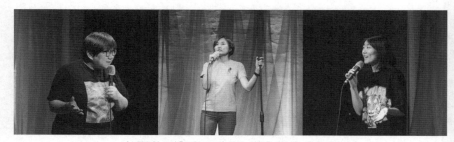

〈스탠드업 그라운드업 Vol.2〉 이리, 최정윤, 김보은 @박태양

일상의 성폭력을 향한 펀치라인

전문가(최정윤)와 그의 책(『스탠드업 나우 뉴욕』)에 따르면 스탠드업의 조크는 '전제'와 '펀치라인'으로 구성된다고 한다. 전제는 웃음을 위한 배경이 되는 이야기이고 펀치라인은 폭소를 터뜨리게 하는 조크의 핵

심 포인트이다. 고무줄 총으로 물체를 쏜다고 할 때, '고무줄을 팽팽하게 당기는 힘'이 전제이고 '날아가는 조약돌'이 펀치라인이다. (17쪽) 자신의 경험을 다루는 것이 스탠드업 코미디의 기본 전개가 되지만 자신의 이야기를 전제와 펀치라인으로 구성한다고 해서 다 코미디가 되는 것은 아니다. 책에서는 이렇게 말하고 있다. '스탠드업 공연에서 관객의 반응은 아주 중요하지만, 아이러니하게도 관객에게 잘 보이기 위해서는 관객이 좋아할 만한 이야기를 하는 것이 아니라 자신의 감정에 집중해야 한다.'(100쪽) 무대에 선 아홉 명의 코미디언들이 페미니스트로 살아가는 자신의 이야기를 하는 것은 어쩌면 당연하다.

아홉 명의 코미디언 중에 반 이상은 스탠드업 코미디를 전문적으로 하는 사람들이 아니었기에 전문가에게 스탠드업 코미디의 기본을 배우면서 공연을 준비했다고 들었다. 이미 '킥 페스티벌'에서 랩 실력을 증명했던 권김현영은 "대본을 각자 써야 한다"라는 말을 듣고 "이게 아니다" 싶었다고 했지만, 막상 무대 위에서는 뛰어난 강의력으로 다져진 랩 실력을 한껏 내세운 조크를 선보였다. 직접 겪은 일을 바탕으로 한다는 점에서 만들어 낸 이야기가 흉내 낼 수 없는 진짜 이야기의 생생한 힘이 느껴졌다. 강의 시간에 점잖게 돌려 말한 이야기들을 날 것의 언어로 돌려놓는 쾌감도 컸다. 역시 페미니즘은 인간이 자기가 개발할 수 있는 역량의 한계 지점을 돌파하는 내재적 힘이 있다. 그러니 득이 되는 페미니즘을 안 할 수가 없지 않은가? (방금 쓴 두 문장은 펀치라인을 시도해 본 것이다. 이 재미없는 말을 관객이 직접 듣지 않아서 천만다행이다.)

무엇보다 아홉 명의 코미디언이 전제로 삼은 이야기가 일상에서 접하는 성폭력의 문제라는 점이 주목된다. 집에서 가족들에게 느끼는 가

부장제의 폭력, 일터에서 지위가 낮은 직급의 여성으로 일하면서 당하는 부당한 폭력, 여성 학자에 대한 공격과 선입견, '여배우'에게 주어지는 역할의 한계와 소비방식, 트랜스젠더 활동가로서 접하는 모순적인 상황, 퀴어 페미니스트로서의 갈등 상황 등이 유려하게 펼쳐졌다. 관객들은 그 이야기가 자신의 일상과 다르지 않다는 점에서 공감하고 그들이 던지는 펀치라인에 폭소하면서 우리 사회를 되돌아보았다. 현장성을 특징으로 하는 만큼 공연하는 날마다 조금씩 달라지는 유머 코드들도 즐거웠다. 마침 관람한 회차는 수어 통역이 있는 날이라 무대 위에는 코미디언과 수어 통역사가 함께 올라갔는데, 특히 "오늘 관객은 다 필요 없고 옆에 계신 통역사님을 웃기겠다"라는 포부를 밝힌 에디님의 재치가 빛이 났다. 코미디언들에게 주어진 시간은 10분 남짓이었지만 30분이 넘어가도록 극장에 웃음소리가 끊이지 않았던 뜨거운 기억이 남아 있다.

가끔 여성의 이야기를 유쾌하고 재미있게 들려주는 목소리가 고파지면 셀럽 맷의 '영혼의 노숙자'나 '송은이 김숙의 비밀보장'과 같은 팟캐스트를 찾아 듣는다. 페미니즘을 표방하지는 않지만, 여성이 주도하는 유머와 코미디를 듣는 것이 얼마나 안전한지, 또 통쾌한지 그들의 목소리를 듣고서야 알았다. 스탠드업 코미디 공연을 본 이후로는 기왕이면 더 많은 여성 코미디언들이 마이크를 잡아줬으면 좋겠다고 생각한다. 많은 사람이 모인 현장에서 옆자리에 앉은 관객의 웃음소리에 나의 웃음이 섞여 들어가고, 모여 앉은 극장에 공감이라는 연결된 느낌이 가득 들어차 있는 경험을 더 많이 하고 싶기 때문이다. 집회 현장에서 연대의 감각을 느끼며 호소력 짙은 구호를 외치는 것도 좋지만, 일상에서 느끼는 부당함을 함께 웃으며 풍자하고 우리가 무엇을 간과하고 있는지 왜 펀치를

위를 향해 날려야 하는지 확인하는 일도 필요하다. 마이크를 잡으면 누구 못지않게 웃길 수 있는 여성들이 많을 뿐 아니라, 부끄러워서 역사에 남기기도 어려운 코미디의 소재가 아직 너무 많다. 〈스탠드업 그라운드업 Vol. 2〉은 여성들이 이제 페미니즘 이슈를 유머로 활용할 수 있을 만큼 여유가 생겼다는 것을 보여준다.

에이런은 결국 승리한다

비극으로 관객을 울게 만드는 것보다 희극으로 관객을 웃게 만드는 일이 더 어렵다. 비극은 정서에 호소하지만, 희극은 앎의 체계에 기반을 두고 있기 때문이다. 무슨 상황인지 확실히 알지 못해도 가슴 아픈 이별이나 착한 사람이 죽음을 맞는 일을 보고 눈물을 흘릴 수 있다. 그러나 희극의 세계에서는 알지 못하면 웃을 수 없다. 알아듣지 못하는 언어로 된 코미디를 보거나 다른 직업군 혹은 다른 세대에만 통용되는 이야기를 듣고 웃을 수 없는 이유는 그 때문이다. 〈스탠드업 그라운드업 Vol. 2〉은 페미니즘을 알게 된 사람들이라면 누구에게나 통하는 유머들을 선보였고, 알기 때문에 함께 웃을 수 있다는 쾌감을 느끼게 해주었다. "제가 지금 무슨 말 하는지 아시죠? 알고 웃으시는 거죠?"라는 이리 배우의 말이 펀치라인이 된 이유는 여기에 있다.

앎의 체계에 기반을 둔 공감 말고도 희극에 필요한 요소가 있다. 그것은 곧 '거리두기'이다. 희화화되는 대상과의 거리두기가 되지 않는다면 마음껏 웃을 수 없다. 자신의 이야기를 웃음의 소재로 삼을 수 있는

것은 자신과의 거리두기가 가능하기 때문이다. 페미니스트들이 신세 한 탄을 하면서도 유머를 잃지 않는 이유는 그 유머의 향방을 이미 알고 있 다는 뜻이다. 희극은 비극보다 지적이며 이성적인 행위이다. 그러니 페 미니즘 스탠드업 코미디를 보고 웃을 수 없는, 괜히 잠재적 가해자가 된 것처럼 어딘가 불편하고 조롱당한 기분을 느끼는 당신이 바로 풍자의 대 상일지도 모른다.

그리스 희극에 나오는 대표적인 인물 유형은 알라존(Alazon)과 에 이런(Eiron)이다. 표면적으로는 알라존이 더 강하고 상대방을 속여 목 적을 달성할 만큼 힘이 있어 보이지만, 에이런은 알라존이 능력이 없으 면서 과장하는 허풍선이라는 사실을 안다. 평범하고 나약해 보이는 에이 런이 알라존에게 속아주는 척하면서 결국 승리하는 이야기가 그리스 희 극이다. 알다시피, 아이러니라는 용어는 에이런으로부터 파생했다.

자신을 반영웅적 악마로 착각하는 성범죄자에게 마이크를 주었을 때, 또 그가 피해 여성에 대한 단 한 마디의 미안함도 내비치지 않았을 때 질문할 수밖에 없었다. 우리 사회는 과연 누구에게 마이크를 주는가. 페미니즘은 여성이 자신의 삶에 대해 말해도 된다고, 더 많이 '설치고 떠 들고 생각'해야 한다고 알려주기 위해 다시 돌아왔다. 에이런은 결국 승 리할 것이다.

5장

예능의 일상화, 일상의 예능화

이은지

화면에서 예능이 비처럼 쏟아져

선악과가 에덴동산에서 태초의 인간을 추방했듯이, 잡스의 애플은 근대와 현대 사이에 기거하던 인간을 근대로부터 사실상 추방하는 데 성공했다. 1인 1스마트폰 보급이 너무나 자연스러워진 오늘날, 우리는 수많은 정보와 커뮤니케이션을 수시로 받아들이고 또 내보내기를 끝없이 반복하는 '포스트모던 시시포스'가 되었다.

그러나 손안의 작은 화면이 각자의 영혼을 충실하게 붙들고 있는 동안에도 텔레비전의 영향력은 여전히 지속되고 있다. 최근에는 텔레비전에 정주하던 프로그램들이 스마트폰의 스트리밍 서비스와 연동하여 텔레비전 시청률과 스마트폰 조회 수를 동시에 노리는 사례가 늘어나고 있다. 그런가 하면 연예인들은 텔레비전에 노출되면서 키워온 영향력을 바탕으로 개인 채널을 개설하여 수익을 올리고 있다. 텔레비전은 스스로

좀 더 큰 스마트폰이 되거나 스마트폰을 좀 더 작은 텔레비전이 되게 함으로써 대중을 향한 소구력을 놓지 않으려고 안간힘을 쓰고 있다.

집안에서 가족 구성원이 한자리에 모일 수 있는 거실에 텔레비전이 놓이는 경향이 말해주듯이, 텔레비전은 여러 사람을 동원하는 매스미디어의 성격을 띤다. 지난 시절의 텔레비전 프로그램은 이러한 매스미디어의 성향을 충실히 반영하고 있다. 2000년대 이전의 프로그램은 수많은 관객 앞에서 공연을 선보이는 고전적인 극장의 형태를 재연하며 큰 인기를 얻었다. 그 당시에 코미디 프로그램은 여러 편의 짧은 콩트로 구성되어 있었고, 예능 프로그램 또한 서로 간에 큰 유사성이 없는 여러 편의 코너로 구성되는 것이 일반적이었다.

오늘날 우리가 통칭하는 예능에 상응하는 텔레비전 프로그램이 출현한 것은 2000년대 이후로서, 국내에서는 10년 이상 장수했던 MBC의 〈무한도전〉이 대표적이다. 이전 예능과 달리 〈무한도전〉에서는 예능 자체가 하나의 독립적인 세계와 캐릭터를 형성하며 그에 상응하는 서사를 구축하기 시작했다. 또한 이러한 예능이 수용되는 방식은 다분히 상호적이다. 기존의 극장식 예능이 (극장식이라는 데서 유추할 수 있듯이) 연극이나 단편소설과 같이 비교적 닫힌 구조의 완결된 작품들을 선보였다면, 〈무한도전〉 이후의 예능은 현실과 예능, 출연진과 캐릭터가 일치하고 또 불일치하기를 수시로 반복하며 열린 구조를 지향하기 때문이다.

즉 2000년대 이후에 출몰하여 지금까지 텔레비전을 장악하고 있는 예능의 성격은 텔레비전이 가상의 독립된 장이 아니라 현실과 가상의 경계를 허물고 종국에는 가상에 현실의 자리를 내줄 수도 있게 하는 가변적인 매체임을 확인시켜준다. 닐 포스트먼의 표현을 빌리자면 2000년

대 이전의 텔레비전이 "하나의 기계장치"로서의 기술에 좀 더 가까웠다면, 2000년대 이후의 텔레비전은 "기계장치로 인해 생성되는 사회적·지적 환경"[1]으로서의 매체에 훨씬 더 가까워졌다고 할 수 있다.

텔레비전이 개발되어 보급되기 시작한 1950년대에, 독일의 철학자 권터 안더스는 '수도꼭지를 틀면 물이 나오듯이' 텔레비전을 통해 현실이 집집마다 공급된다고 표현하고 있다. 텔레비전─대량생산─소비 대중의 연관관계를 정확히 통찰하고 있는 유명한 글에서, 그는 대량생산체제의 관심은 "집결된 대중"이 아니라 "가능한 많은 수의 구매자 대중"이며, 가능한 많은 이들이 "동일한 욕구"를 기반으로 "동일한 것"을 사도록 하는 데 있다고 진단한다.

텔레비전이 이를 가능하게 하는 까닭은 우리를 대중적 상품의 소비자로 생산해내기 때문이다. 그의 표현을 빌리면 "대중적 상품의 소비자는 자신의 소비 행위를 통해 대중적 인간을 생산하는 과정의 협력자"가 된다. 일을 마치고 집에 돌아와 텔레비전을 켜는 순간 우리는 휴식하는 것이 아니라 대중적 상품을 소비하고픈 욕구, 혹은 그러한 욕구를 가진 인간을 만들어내는 노동에 참여하는 것이 된다.[2] 이처럼 휴식과 노동을 혼재시킬 뿐 아니라 휴식마저도 노동에 봉사하게 만드는 유연하고도 폭력적인 전치는 예능을 통해서 가장 훌륭하게 완수된다. 현실의 긴장을 적절히 와해시키는 웃음을 동반하는 예능이야말로, 텔레비전이 기존 생

1 닐 포스트먼(홍윤선 옮김), 『죽도록 즐기기』, 굿인포메이션, 2009, 138쪽.
2 권터 안더스, 「유령과 매트릭스로서의 세계 ─ 라디오와 텔레비전에 대한 철학적 고찰」, 『매체이론의 지형도 I』, 클라우스 피아스 외 편저(안성찬 외 공역), 서울대학교출판문화원, 2018, 337~339쪽 참조.

산체제의 유지에 필수적인 요소들을 영원불멸한 사회 질서로 각인시키는 도구임을 효율적으로 망각시킨다.

가상은 더 생생하게, 현실은 더 납작하게

닐 포스트먼이 매체란 텔레비전과 같은 구체적인 기계가 아니라 바로 그 기계가 창조해내는 환경이라고 한 까닭은, 기계를 작동시키는 메커니즘이 종국에는 기계를 둘러싼 다른 모든 것에도 두루 영향을 미치기 때문이다. 텔레비전이 단순한 기계가 아니라 매체 환경인 까닭은 "텔레비전이 세상을 연출해내는 방식이 세상이 적절히 규정되는 방식의 모델"이 되기 때문이다. 나아가 "텔레비전 화면을 벗어나더라도 동일한 메타포가 지배"하게 되기 때문이다. 그는 텔레비전이 보급된 1980년대 미국 사회에서 미국인들이 "생각을 나누는 것이 아니라 이미지를 교환"하게 되었음을 포착해낸다.[3]

매스미디어로서 텔레비전은 한편으로는 많은 수의 사람을 동시다발적으로 끌어들이지만 다른 한편으로는 그들이 지극히 개별적으로 텔레비전을 체험하게 한다. 전통적인 의미의 대중은 광장이나 극장 같은 단일한 장소에 운집함으로써 공동의 체험을 공유하고 집단으로서의 정체성을 학습할 수 있었다. 반면 매스미디어 시대의 대중은 동일한 콘텐츠를 체험하면서도 물리적으로는 전혀 접촉하지 않을 수 있다. 프랑스의

3 닐 포스트먼, 같은 책, 150쪽 참조.

사회학자 가브리엘 타르드는 이러한 가상의 대중을 기존의 대중과 구별하여 '독자층Publikum'으로 개념화하였다. 동일한 취향이나 정치적 지향을 갖고 신문이나 채널을 소비한다면 단 한 번도 마주치지 않은 사람들끼리도 동일한 의견을 공유하는 가상의 대중이 될 수 있다.

가상의 대중을 잠재적으로 형성할 수 있는, 취향을 추구하는 행위는 철저히 개별적으로 이루어진다. "외부의 조작에 흔들리지 않고 나의 취향 선호에 따라 확실하게 추구하는 나의 독자적 선택"이 기실은 일면식도 없고 내가 선택한 적도 없는 가상의 대중이 내리는 선택과 다르지 않다. 즉 "각자가 홀로 결정"하지만 그 결정은 소름 끼칠 만큼 동질적이다.[4] 이에 대해 귄터 안더스는 현실이 이미지로 가공되고 해석되어 끊임없이 공급되면서 개개인이 "창문 없는 모나드"가 되어 "우리에게 우주가 반사"되는 것과 같다고 설명한다. 오로지 나 자신의 표면에 반사되는 현실만을 받아들이고 이를 통해 세계를 재구성함으로써 "나의 표상은 '나를 위한 표상'으로 변화"하는 것이다.[5]

나를 통해 반사되며 나를 위한 표상을 중심으로 구성되는 매끄러운 세계에는 애초에 갈등이나 논쟁이나 모순이 존재할 수 없다. 따라서 "공적인 것은 본질상으로 사적인 견해의 반영일 뿐"[6]이게 된다. 이는 가장 공적인 매체 중 하나라고 할 수 있는 텔레비전의 편성표가 지극히 사적인 일상을 다루는 예능으로 채워지는 현상을 설명해준다. 이는 예능의

4 군터 게바우어, 스벤 뤼커(염정용 옮김), 『새로운 대중의 탄생』, 21세기북스, 2020, 270~282쪽 참조.
5 귄터 안더스, 같은 책, 341쪽~344쪽 참조.
6 군터 게바우어, 스벤 뤼커, 같은 책, 261쪽.

내용과 별개로 그 포맷을 통해서도 드러나는데, 과거의 예능에서 다수의 방청객이 동원되었던 데 반해 오늘날의 예능에는 방청객이 거의 등장하지 않는다. 이러한 형식상의 변화는 텔레비전이 제공하는 이미지를 통해 나를 위한 표상을 보다 효율적으로 가공해내는 데 기여한다.

가령 2013년부터 방영 중인 MBC 〈나 혼자 산다〉의 경우, 출연자들이 각자 자신의 일상을 촬영한 뒤 그 결과물을 방송국에 함께 모여 모니터링하는 포맷을 취하고 있다. 혼자 산다는 동일한 생활 조건을 공유하는 사람들이 자신의 일상을 비롯하여 이와 크게 다르지 않은 각자의 일상을 함께 들여다보며 공감하거나 조언과 충고를 나누는 것이다. 이윤만을 추구하는 자본의 논리 하에 임금은 낮아지고 일자리는 줄어드는 한편 소비지향은 극대화됨으로써 필연적으로 증대하는 1인 가구의 수는, 이러한 형식의 예능 또한 꾸준히 늘어나게 하고 있다.

비록 텔레비전에서 영향력을 갖는 연예인이 출연할지라도 그들이 혼자 사는 일상은 시청자의 혼자 사는 일상과 크게 다르지 않다. 그런데도 그것은 연출되고 가공된 일상의 이미지라는 점에서 적극적으로 소비된다. 혼자 사는 일상의 처연함이나 핍진함마저도 현실이 아닌 매체가 제공하는 가상의 이미지 속에서 보다 극대화된다. 현실에서 스스로 일상을 감각하는 것보다 현실을 극적으로 연출한 이미지를 통해 일상을 감각하는 것이 더 생생하고 풍부하게 다가오는 것이다. "무엇인가를 진정으로 체험하고자 하는 사람들은 이제 그러한 체험을 경험적인 현실이 아니라 가상현실에서 구하게 되었다."[7]

7 노르베르트 볼츠(김태옥·이승협 옮김), 『미디어란 무엇인가』, 한울, 2011, 72쪽.

텔레비전에 내가 나왔으면 정말 좋겠네

미국의 인문학자 새뮤얼 웨버는 예술작품의 원본이 갖는 아우라가 상실된 디지털 매체 시대에도 여전히 아우라는 존재하고 또 경험 가능하다고 설명한다. 그에 따르면 "각각의 매체 시대에 그 시대에 맞는 매체 아우라가 등장"한다. 그는 벤야민이 유명한 글 「기술복제시대의 예술작품」에서 아우라를 가까이 있더라도 멀리 떨어져 있는 것처럼 일시적으로 현상하는 것으로 표현한 점에 착안한다. 텔레비전이라는 용어가 '멀리(tele) 보기(vision)'라는 의미를 갖는 데서 알 수 있듯이, 매체는 멀리 떨어져 있는 것을 가깝게 가져오며 이로부터 아우라가 발생한다는 것이다.[8]

웨버가 설명하는 매체 아우라는 매체를 통해 나의 표상이 나를 위한 표상으로 변화한다고 했던 귄터 안더스의 설명을 어느 정도 보충해준다. 나의 표상은 나 자신에게서 멀리 떨어진 세계를 통해 나에 대한 객관적인 정보 및 판단을 습득함으로써 형성된다. 반면 나를 위한 표상은 나에게서 멀리 떨어져 있던 것들을 매체를 통해 가깝게 가져옴으로써 발생한다. 원본과 복제품의 우열이 존재했던 시대의 아우라는 가까이 있어도 멀리 있는 것처럼 현상했다면, 그러한 우열이 불가능한 오늘날의 아우라는 멀리 있어도 가까이 있는 것처럼 현상한다. 매체 환경이 변화하여 아우라가 현상하는 방식이 변화함에 따라, 과거에는 원본이 복제품에 대해 아우라를 가졌다면, 오늘날에는 복제품이 원본에 대해 아우라를 갖는

8 심혜련, 『아우라의 진화』, 이학사, 2017, 280쪽 참조.

다. 즉 원본인 나 자신보다 그것의 복제품인 나를 위한 표상이 우위에 놓이게 된다.

아우라의 주체가 예술작품이 아니라 나 자신이 될 때 벌어지는 변화에 대해서도 주목할 필요가 있다. 예술작품은 말 그대로 독립적으로 분리되어 존재하는 하나의 대상이다. 그러나 나 자신은 내가 어떻게 받아들이느냐에 따라 대상이기도 하고 주체이기도 하다. 매체가 공급하는 이미지를 통해 나를 위한 표상을 형성하고 거기에 우위를 부여하는 것은 대상이기도 주체이기도 한 나 자신이 허물어지는 과정이기도 하다. 나의 심상을 한 점 거스르지 않는 이미지에 자신을 투사하고 이를 다시금 소비하는 과정에서 나 자신은 그 어느 때보다도 생생하고 가깝게 다가온다. 그러나 이처럼 나 자신을 가깝게 여겨지게 하는 이미지는 정작 원본인 나로부터 멀리 떨어져 있다. 나를 위한 표상이 결코 나 자신이 될 수는 없다.

인터넷−스마트폰−동영상 플랫폼의 완벽한 삼위일체 속에서 누구나 스스로 채널을 만들 수 있게 되면서 나를 위한 표상과 나 자신 간의 경계는 사라지고 있다. 이제는 누구나 나 자신을 화면에 등장시켜 나를 위한 표상을 제작하고 또 전 세계에 송출한다. "너 자신을 방송하라!"는 "새로운 프로테스탄티즘"을 부추기는 오늘날의 매체 환경은 방송국이나 제작자를 거치지 않고 "탈중개 disintermediation"된 이미지를 폭발적으로 증가시켰다.[9]

그러나 기존의 방송과 달리 나 자신을 직접 등장시킬지라도 그것이

9 노르베르트 볼츠, 같은 책, 56쪽.

화면을 통해 멀리 있는 다른 누군가에게 매개된다는 점은 다르지 않다. 기존의 매체 제작 환경을 거치지 않고 자기 자신이 등장하는 영상을 스스로 제작하는 행위는 자신을 매체에 탈중개하는 것이지만, 그렇게 제작된 자신의 이미지를 다른 사람들이 소비하고 상호작용하게 한다는 점에서 자신을 '재매개 remediation'하는 것이기도 하다. 동일한 경험도 매체를 거쳤을 때 더욱 생생하게 감각되듯이, 매체를 거친 자신의 이미지 또한 현실의 자기 자신보다 훨씬 더 진정성 넘치고 현실적인 존재로 거듭난다.

미국의 미디어 이론가인 제이 데이비드 볼터와 리처드 그루신은 새로운 매체가 기존의 다른 매체들을 차용함으로써 자신의 단점을 극복하고 환경에 적응하며 진화하는 것을 재매개로 설명하고 있다. 새뮤얼 웨버가 매체 아우라를 이야기한다면, 볼터와 그루신은 매체 간의 끝없는 상호 재매개를 통해 매체 아우라가 끊임없이 변화한다고 본다.[10] 인간 개인을 매체로 놓고 본다면, 인간이 자신을 영상 이미지로 제작하고 그것을 다시 소비하는 과정은 인간과 영상 매체가 서로를 재매개하는 것으로 볼 수 있다. 즉 인간과 매체는 서로 간에 끊임없이 간섭하고 영향을 준다.

이러한 맥락에서 브이로그는 흥미로운 현상이다. '비디오'와 '블로그'를 합성한 이 용어는 블로그에 올리던 일상생활을 비디오 영상으로 올리는 것을 의미한다. 텍스트 중심의 웹 블로그에서 이루어지던 행위를

10 제이 데이비드 볼터, 리처드 그루신(이재현 옮김), 『재매개』, 커뮤니케이션북스, 2006, 91쪽 참조.

스마트폰의 동영상 플랫폼에서 그대로 구현한다는 점이 이미 매체 간의 재매개를 잘 보여준다. 그러나 보다 본질적인 재매개는 블로그도 비디오도 인간의 지극히 사소한 일상생활을 전시하는 데 활용되고 있다는 점에서 찾을 수 있다. 인간이야말로 매체에 가장 크게 간섭하여 매체를 끊임없이 재매개한다. 사정이 이러하니 개인이 직접 자기 자신을 방송(탈중개)하게 되면 매체에 대한 인간의 영향력과 인간에 대한 매체의 영향력(재매개)은 더욱 강화될 수밖에 없다.

지금 이대로 영원히 반복되는

예능이 일상이 되고 일상이 예능이 된다는 것, 다시 말해 인간의 생활을 구성하는 거의 모든 것이 이미지로 제작된다는 것은 매체가 인간적으로 되는 것이기도 하지만, 인간이 매체에 종속되는 것이기도 하다. 우리의 일상이 매체에 종속될수록 매체를 거치지 않은 일상은 보잘것없는 것이 되어간다. 인스타그램에 올리지 않는 외출, 브이로그에 올리지 않는 일과는 상대적으로 무의미해지고 빛을 잃는다. 이는 일종의 치킨게임과 같아서 매체에 대한 인간의 영향력이 절대적으로 될수록 인간에 대한 매체의 영향력 또한 절대적으로 된다. 매체를 거친 우리 자신에 대한 감각이 강화될수록 매체를 통하지 않은 순수한 우리 자신에 대한 인식은 미약해진다.

"우리는 미디어를 통해서 세계가 무엇인지 알게 된다. 오늘날 인지를 통해서 무엇인가를 알게 된다면, 이는 항상 이미 미디어라는 필터를

통해서다."[11] 우리 자신을 매체에 내어주면 줄수록, 우리는 점점 더 윈도 우나 맥 운영체제의 사용자와 같이 되어간다. 우리는 현대사회에 필수적 인 컴퓨터 운영체제가 어떻게 구성되어 있는지에 대해서 문외한이지만 그런데도 그것을 능숙하게 '사용'한다. 마찬가지로 매체에 일상을 비롯 한 모든 것을 전시하고, 매체를 통해 소통하면 소통할수록, 즉 매체를 통 해 우리 자신을 감각하면 할수록, 매체를 거치지 않은 우리 자신이 어떤 존재인지에 대해서는 문외한이 되어간다. 그렇게 우리는 우리 자신의 주 인이기보다 우리 자신의 사용자에 불과하게 된다.

미국의 사회학자 셰리 터클은 "우리가 인터페이스의 가치를 기준으 로 사물을 대하도록 배워왔다"라고 말한다. 내부 동력이나 기제를 파악 하지 않고도 다룰 수 있는 인터페이스, 즉 사용자 환경에 익숙해짐으로 써 해당 인터페이스를 벗어나서도 심층적인 깊이를 추구하기보다는 표 면적인 모습이 보여주는 가치를 보다 신뢰하게 되는 것이다.[12] 즉 인터페 이스를 벗어나더라도 그와 동일한 메타포가 우리의 삶 전체에, 나아가 사회의 여러 영역에 영향을 미친다.

헝가리 출신의 사회학자 프랭크 푸레디는 오늘날의 대중문화가 "누 구나 언제라도 소비"할 수 있도록 "숟가락으로 떠먹여주는 것과 같은 방 식"이 되었다고 비판한다.[13] 과거의 대중주의는 사회적 의제와 결합하고 대중의 참여를 유도하는 역할이라도 했지만, 오늘날에는 단지 참여와 상

11 노르베르트 볼츠, 같은 책, 212쪽.
12 같은 책, 189쪽 참조.
13 프랭크 푸레디(정병선 옮김), 『그 많던 지식인들은 다 어디로 갔는가』, 청어람미 디어, 2005, 146쪽.

호작용 그 자체만이 유일한 목적이자 미덕이 되었다는 것이다. 푸레디의 진단은 표면적인 것에 가치를 부여하고 이를 끊임없이 매개함으로써 매끄럽고 거슬리지 않는 나 자신의 표상을 무한히 생성하는 오늘날의 매체 환경에서 더욱 호소력을 갖는다.

그는 이처럼 대중에게 숟가락으로 떠먹여주는 문화는 대중에게 아부하는 문화에 다름 아니며, 문화가 유치해졌다고 강도 높게 비판한다. "대중이 스스로를 재발견하는 것을 돕기 위하여 존재하는 문화는 고작 해야 강박관념과 내적 지향의 분위기를 촉진"할 뿐이다. "개인적 가치와 보편적 가치 사이에 아무런 차이점도 없는" 이러한 상태는 "유치한 상태"[14]에 불과하다. 그리고 우리는 가장 개인적인 것이 가장 보편적인 것이 되는 사회, 지극히 사소하고 일상적인 것이 소비되고 막대한 가치를 부여받는 사회를 살고 있다. 세계가 예능의 화면처럼 피상적이고 표면적이 되어감에 따라 우리 자신 또한 그렇게 되어간다. 영원히 매끄럽고 동일한 표면으로서의 인간, 각각이 단일하고 닫혀 있으나 타자와 동일하게 반응하고 표상하고 작동하는 모나드와 같은 인간 말이다. 그 심층을 깊이 들여다보거나 헤아려볼 수 있는 가능성은 점점 줄어든다. 표면적인 것이 절대적인 가치를 얻고 그것에 대한 감각과 인식이 지배적으로 될수록 사실상 그것의 심층은 사라져가게 된다. 표면이 현실이자 실재이고 심층은 가상이자 허위가 되는 것이다. 예능이 일상이 되고 일상이 예능이 되는 현실은 연출된 즐거움의 이면에 이 놀라운 전도를 고정하고 영원히 반복되게 한다. 그 속에서 우리는 자기 자신에 부합하는 이미지를

14 같은 책, 211쪽.

소비하고 다시 그 이미지에 어울리는 자기 자신을 생산하는 포스트모던 시시포스로서 영원불멸할 것이다.

6장

어른 없는 시대, '어른'이라는 표상

이정옥

비동시성의 동시성, 더 깊어진 모순

'나이는 숫자에 불과하다'는 말이 있다. 이는 육체적인 나이에 연연하지 않고 열정이 넘치는 마음가짐으로 노익장을 과시하는 노인을 가리킨다. 그러나 요즘 이 말은 나이가 들었다고 모두 어른은 아니라는, 나이 값도 못 하는 어른답지 못한 어른을 비판하는 의미로 바뀌었다.

'어른이 어른답지 못하다'는 비판은 인생 선배로서 넉넉하게 품어주고 올바른 길로 이끌어주지 못한다는 실망감을 넘어 '어른 노릇도 못 하는 주제에 어른 놀이에 빠져 있다'는 날 선 비난을 내포한다. 이에 대해 '근본도 없고 버릇도 없는 요즘 젊은것들'이라는 비수로 대응하니, 인류 역사상 늘 상 있어왔다는 세대갈등은 꼬일 대로 꼬여버린 난제가 됐다.

지금─여기 같은 하늘 아래에 살고 있지만, 머리와 가슴에 서로 다른 세계관과 감수성을 장착한 기성세대와 청년세대는 서로가 서로를 향

해 분노와 혐오를 뿜어내고 있어 소통 불가능성의 극대화로 치닫고 있다. 심지어 가까운 가족이나 지인들조차 다른 행성에서 온 외계인이나 다른 인종을 대하는 것처럼 낯설고 말이 통하지 않는다며 고통을 호소하는 목소리가 높아지고 있다.

또 다시 '비동시성의 동시성'의 모순에 갇힌 것이다. 비동시성의 동시성(非同時性 同時性)은 다른 시대에 속하는 이질적인 요소들이 한 시대에 공존했던 1930년대 독일사회의 모순을 설명하기 위해 독일 철학자 에른스트 블로흐(Ernst Bloch)가 발명한 개념이다.

한 학자는 이 개념을 '전근대적인 시계와 현대의 시계를 양 손에 차고 무섭게 질주하는 한국사회'란 메타포로 전유하여 우리의 모순을 예리하게 짚어줬다. 세계 역사에서 유례를 찾아보기 어려울 정도로 빠르게 고도 경제성장을 이뤘지만, 그 내부에는 파벌과 학벌, 연줄과 서열 등과 같은 전근대적인 요인들이 선의의 사회적 경쟁력을 갉아먹고 있다는 것이다.

지금까지 그래왔듯 선진국으로 도약하려는 희망과 기대에 도취되어 양 손에 두 개의 시계를 차고 무서운 속도로 질주해왔지만, 외적인 성장이 둔화된 지점에서 그간 묵인해왔던 내부의 문제가 한꺼번에 폭발함으로써 한층 더 깊어진 비동시성의 동시성이란 모순에 갇혀버린 것이다.[1]

비동시성의 동시성이란 모순을 해결하는 방안은 다원주의적 공존과 균형이다. 비동시적인 시간대를 살고 있는 사람들이 공존하면서 선의의 경쟁을 통한 균형을 확보하고 제도화하는 것이다. 이런 점에서 현재 꼬

1 도정일 · 최재천, 『대담: 인문학과 자연과학이 만나다』, 휴머니스트, 2005, 189쪽.

일 대로 꼬여버린 세대갈등을 어른 세대와 젊은 세대, 기성세대와 청년 세대 사이의 단순갈등으로 단정할 수 없다.

어른 없는 시대, '어른'이라는 표상

모두 입을 모아 '어른 없는 시대'라 말하고 있다. '어른 같은 어른'은 찾아보기 어렵고 '아이 같은 어른'이 넘쳐나는 시대라 한탄하고 있는 것이다. 그러나 엄밀히 말하면, 지금은 어른과 청년이라는 표상이 난무하는 시대다.

표상은 낡은 말과 개념으로부터 존재하는 대상을 자기 앞에 다시 세우는 활동이다. 이 과정에서 비동일적인 다양한 차이는 무시되고 동일성에 불일치하는 것들은 배제된다. 그러니 표상 활동을 통해 타인들을 자신의 인식 지평으로 종속시키는 의도적 왜곡을 경계해야 한다. 어른의 부재에 대한 한탄을 멈추고, 어떤 경위를 통해 어른 부재의 담론이 생산·증폭되는지, 어른과 청년을 표상화하는 주체는 누구인지 냉철하게 짚어봐야 할 때다.

어른의 부재는 1997년 IMF 외환위기에서 비롯됐다. IMF 권고로 시작된 노동유연화 정책은 평생직장의 실종과 더불어 한국사회를 세계에서 손꼽힐 정도로 고용이 불안정한 나라로 만들었다. 정리해고가 일상화되고 국민 대부분이 계약직과 단기 일자리에 머물며 하루하루 불안한 생활에 내몰리는 무한경쟁의 사회로 진입한 것이다.

2010년 전후 멘토 열풍이 불면서 어른 부재는 세대갈등으로 표면화

됐다. 고강도의 자기계발과 높은 스펙을 요구하는 치열한 경쟁으로 한층 불안해진 청년들은 부모나 스승의 오래된 지혜보다 특정 분야에서 실력과 역량을 최대로 끌어올려 주는 멘토의 실용적 전문성을 더 신뢰했던 것이다. 부모나 스승에 대한 신뢰가 무너진 자리에 진로와 취업에 관련된 학습프로그램을 넘어 생활 전반에 멘토 열풍이 꽃피우니, 어른은 더 이상 유용하거나 긴요한 정보를 제공할 수 없는 무력한 존재로 전락했다.

2010년 중반의 열정 페이 논란은 어른 혐오로 확대됐다. 열정 페이는 한 줄의 경력이라도 더 추가하려는 궁박한 처지를 악용하여 인턴과 수습, 교육생 등의 이름으로 청년들의 노동력을 착취하는 제도다. 인생 선배라 믿었던 멘토마저 자신들의 보호막이 될 수 없다는 사실에 분노한 청년들은 저임금의 노동력 착취구조를 헤어날 수 없는 개미지옥의 공포로 받아들였다.

이렇게 증폭된 불안과 공포는, 당시 인기 절정의 자기계발서로 손꼽혔던 『아프니까 청춘이다』나 『멈추면 비로소 보이는 것들』 등에 대한 격렬한 저항으로 옮겨 붙었다. 멈출 수도 떠날 수도 없는 무한경쟁의 정글에서 하루하루 유리멘탈로 버티는 청년들에게 '아파도 참고 견디면 언젠가 정글에서 벗어날 수 있다'는 식의 위로는 오히려 잔인한 무한착취의 메시지였던 것이다.

최근 들어 어른과 청년의 세대갈등은 꼰대와 애송이의 대립양상으로 번지는 추세다. 어른은 직장이나 권력 집단에서 밀려난 뜰딱(틀니를 딱딱거리며 잔소리하는 노인을 일컫는 말)과 권력을 누리는 꼰대(권력과 서열을 무기 삼아 잔소리와 무시를 일삼는 사람)로 세분화되고, 권력을 기준으로 힘 있는 자와 힘없는 자의 치열한 대결로 치닫고 있다.

금수저 젊은이와 '로또 분양'을 경쟁하다 지친 꼰대 가장(家長)들이 이제는 생애 첫 투표를 하는 애송이와 세대 전쟁을 벌인다. 단돈 천 원 한 장 세금 내본 적 없는 너희 눈엔 해마다 수백만~수천만 원씩 소득세 내는 '꼰대 유리지갑'이 만만해 보이는가 -중략-잔소리 많은 나이 든 남자를 헐뜯는 말로 '꼰대'란 단어가 생겼다고? 천만에 …… 젊은이들은 꼰대의 잔소리 덕분에 큰 줄 알아야 한다. 꼰대 아빠는 잔소리만 한 게 아니다. 너희가 어디 가 있든 하루에도 여러 번 "밥은 먹었냐?"고 물었고, 너희가 늦게 귀가하는 새벽한두 시까지 현관문 열리는 소리에 귀를 기울이며 컴컴한 안방에 뜬 눈으로 누워 있었다.[2]

　　있지도 않은 '애송이'라는 적을 상정해 놓고 늙은 자신의 처지를 한탄하는 것으로 새로운 정치는 만들어지지 않는다. 이쯤 되면 세대갈등을 누가 만들고 있는지 의심스러울 지경이다. -중략- 젊은이들은 꼰대의 잔소리 덕분에 큰 줄 알아야 한다? 천만에. 우리는 어떠한 기회도, 자리도 주지 않고 '청년'이라는 이름만 사용하려는 '꼰대'들과 맞서 싸우면서 컸다. 우리에게 필요한 것은 '꼰대'들의 잔소리가 아니라 더 많은 기회와 그 기회를 실현해볼 수 있는 토양이다. 아참, '버릇없는 젊은이들이 세대 갈등을 부추긴다' 같은 '꼰대어'는 사양한다.[3]

2 김광일, 「너는 늙어봤냐, 나는 젊어 봤단다」, 『조선일보』, 2019.12.20.
3 신민주, 「"너는 늙어봤냐?" 너처럼 늙지 않겠다고 답한다」, 『오마이뉴스』, 2019.12.24.

서로에 대한 예의나 배려라고는 눈을 씻고 찾아볼 수 없는 기성세대와 청년세대 사이의 살벌한 대화다. "너는 늙어봤냐, 나는 젊어봐서 안다"며 꼰대의 권위를 내세우는 주장에 대해 "너처럼 늙지 않겠다"고 맞받아치는 전형적인 미러링 화법이다. "젊은이들은 꼰대 아빠의 잔소리 덕분에 큰 줄 알아야 한다"는 보은론과 "어떤 기회도 자리도 주지 않으면서 청년이란 이름만 이용하려는 꼰대들과 싸우면서 컸다"는 착취론(착취론+자생론)이 팽팽하게 대립하고 있다.

문제의 심각성은 이 살벌한 대화의 핵심이 18세 투표권을 용납하지 않겠다는 보수 기성세대가 생산한 세대론이라는 데 있다. '해마다 수백만~수천만 원씩 소득세를 내는 꼰대'의 입장에서 '단돈 천 원 한 장 세금 내본 적 없으면서 유리지갑이 만만해 보이는 너희'에게 '일정 나이가 되었다고 모두에게 1인당 1표씩 투표권을 주는 게 정답이 아니라'는 정치적인 입장을 표방하고 있는 것이다. '수백만~수천만의 소득세'를 낼 정도로 가진 자이지만 '금수저 젊은이와 로또 분양을 경쟁하다 지친' 경제 약자라는 분할과 합성의 오류를 동원하여, 18세 투표가 보수 진영에 미칠 정치적 영향력 방어에 몰두한 비논리적인 견제에 불과하다.

이처럼 자신들의 입맛대로 동질적인 것도 다르게, 비동질적인 것도 같게 만드는 오류와 비논리를 활용하여 지속적으로 세대론을 생산·유포하는 저간에는 기득권을 수호하려는 기성세대의 이기적인 진영논리가 작동하고 있다. 진영 내부의 갈등과 부패를 봉합하고 외부와의 싸움에서 승리하기 위해 자신들의 이해타산에 따라 청년들을 끌어들이거나 내치는 행태는 보수진영이나 진보진영이나 크게 다를 바 없이 반복적이다.

전 세계적으로 21세기 사회변동에서 부상하고 있는 과제는 세대

와 젠더의 균열지점이다. 어른 부재에 대한 한탄은, 21세기에도 불구하고 여전히 양 손에 두 개의 시계를 차고 자신들의 기득권을 수호하기 위해 무섭게 질주하며 청년에 대한 일말의 자비와 배려도 없이 오직 '청년이라는 이름만 이용하려는 꼰대'들에 대한 환멸에 찬 항변인 것이다. 이처럼 청년을 이용하려는 꼰대 정치인이 넘쳐나는 시대에, 그나마 청년을 위해 배려정치를 펼친 어른이라 여겼던 한 정치인의 모순적인 죽음 앞에서 청년들이 또다시 좌절하고 분노하는 이유다.

어른되기 어려움의 모순은 희망?

벨 에포크(Belle Époque)는 19세기 말부터 1차 대전 이전의 아름다운 시대를 가리킨다. 1871년에서 1914년 사이 경제성장과 더불어 문화와 교양 등 모든 면에서 가장 좋았던 시절을 향한 유럽인들의 향수 어린 고유명사다. 그러나 이제는 돌아가고 싶은 아늑하고 풍요로운 이상향의 시공간을 가리키는 일반명사가 됐다.

드라마 '응답하라' 시리즈는 88올림픽이 열렸던 1988년부터 IMF 외환위기가 몰아친 1997년 이전의 시공간이 현재 한국인들이 돌아가고 싶은 벨 에포크라는 점을 각인시켜줬다. 88올림픽은 대외적으로 '한강의 기적'으로 불릴 정도로 빠르게 이룩한 경제성장을 전 세계에 과시하고, 대내적으로 그동안 수고했던 국민들이 서로서로 자축을 벌였던 전시와 보상의 시공간이었다. 적어도 구조조정이나 노동유연화란 개념이 없던 IMF 외환위기 이전까지 날로 늘어나는 세간살이와 해외여행의 자유

화를 만끽하며 풍요로움을 즐기던 아름다운 시대였다.

〈응답하라 1988〉 포스터

시리즈 중 최고의 인기를 누린 《응답하라, 1988》(tvN, 2015. 11. 8. ~2016. 1. 16.)은 이 아늑하고 풍요로운 시공간에 대한 집단 향수에 의존하고 있다. 다소 촌스럽고 투박한 레트로 감성에 호소한 향수의 핵심은 어른과 젊은이들이 함께 어우러진 넉넉한 공동체를 향한 회고적인 환상충족이다.

서울에서도 개발 속도가 느린 변두리 쌍문동의 골목 동네를 배경으로 물질적으로는 풍요롭지 못하지만 서로서로 베풀고 나누며 인정하고 존중하는 훈훈한 유사 가족 공동체를 그려냈다. 다섯 가족이 한 가족처럼 어우러질 수 있는 구심력은 덕선아버지와 치타여사가 주축이 된 어른들의 연대와 돌봄에 있다.

덕선아버지는 지하에 셋방살이하는 세 남매의 가난한 가장이지만, 마을공동체의 크고 작은 가정사에 앞장서서 참견하고 문제를 해결하는 가부장적인 어른이다. 또한 상대적으로 부자이면서 오지랖 넓은 치타여사는 언제나 덕선이네를 비롯한 골목동네 다섯 가족의 먹거리를 챙기고

어려운 사정을 먼저 헤아리고 돌봐주는 가모장적 어른이다. 어른들의 연대와 돌봄을 먹고 자라니, 물질적으로나 정신적으로 배고프고 결핍된 질풍노도의 시기를 겪게 마련인 애들도 그늘진 구석이 없이 무난하게 성장할 수 있었던 것이다.

여기서 잠깐, 드라마의 감동을 내려놓고 최초의 대량해고 세대였던 덕선아버지가 드라마 방영 당시 시점, 그러니까 2015년에 살았다면 어떤 모습일지 상상해보자. 아마도 시그니처와 같은 "염병, 지랄하고 자빠졌네"를 연발하며 온갖 참견을 마다하지 않는 뜰딱이 됐을 것이다. 또한 통 크고 오지랖 넓은 치타여사 역시 평소의 습관대로 거침없는 성적 농담을 섞어가며 큰소리로 간섭하고 챙기는 늙은 꼰대로 살았을 것이다. 무난하게 성장한 애들 역시 각자의 직장에서 '라떼는 말이야'를 남발하는 젊은 꼰대로 살고 있을 게 분명하다.

실재하지 않은 따뜻한 가족공동체적 이상향을 현실화한 이 가족드라마는, 어른을 향한 회고적인 향수에 기대어 무한경쟁의 정글이라는 사회적 비극을 외면하고 있다. 대부분의 사람들이 비극을 좋아하지 않는다는 점을 정확하게 간파한 상업적 전략인 것이다.

이와 달리 《나의 아저씨》(tvN, 2018. 3. 21.~5. 17.)는 무한경쟁의 정글에서 힘겹게 살아가는 중년 남자의 우울한 내면을 클로즈업하고 있다. 자신의 실력을 과대포장하고 학연과 지연을 무기 삼아 빠르게 출세하여 권력을 휘두르려는 욕망에 사로잡힌 꼰대가 넘치는 세상에서, 힘들지만 소신껏 살아가는 자의 헛헛한 내면풍경이 세밀하게 그려지고 있다.

동훈이 몸소 보여준 사회적 비극을 견디는 방법은 '성실한 무기징역수'로 버티는 모순이다. '모순은 희망'이라는 브레히트 말대로, 모순

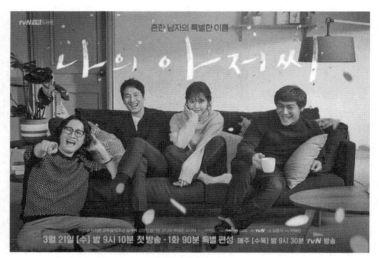

〈나의 아저씨〉 포스터

은 무엇이 지금의 상태로 만들었는지 알려주기 때문에 사회적 비극을 극복할 수 있는 길을 열어준다. '성실한 무기징역수'로 힘겹게 버티는 동훈의 우울한 일상은 무한경쟁의 정글이 비극인 이유를 설명해준다. 무한경쟁 자체도 문제지만, 보다 근본적인 원인은 양 손에 두 개의 시계를 차고 '어른'을 권력의 직함처럼 임의대로 특권화 하여 선한 경쟁을 왜곡시키거나 무력화시키는 규칙 위반이라는 모순에 있다.

이런 점에서 동훈의 직업이 건축구조기술사라는 점은 의미심장하다. 부실공사가 일상화되어 있는 토건공화국을 재건하는 방법이 건축물의 외면에 치중하는 시선을 돌려 부실한 내면을 튼실하게 고쳐나가야 하듯, 규칙 위반이 일상화되어 있는 사회적 모순을 해결하는 방법은 승패의 결과에 치중하는 시선을 돌려 승자독식의 불합리한 게임판을 고쳐나가는 것이다.

그러나 사회적 비극을 해결하는 방법을 알고 있는 동훈의 시선은 힘겹게 사투를 벌이고 있는 자기연민에 함몰되어 있다. 그리하여 "외력과 내력의 싸움인 인생에서 내력이 세면 버틸 수 있다"는 나지막한 독백은 사회적 울림으로 퍼져나가지 못하고 있다.

사회적 모순이 부실공사와 규칙 위반을 일삼는 꼰대가 판치는 세상에서 비롯됐다는 진단에도 불구하고, 꼰대라는 자리에 드라마의 제목대로 '아저씨'를 환치하면 비동시성의 동시성이라는 모순으로 되돌아간다. 지안을 향한 동훈의 시선이 로리타 콤플렉스가 아니라 자기연민의 동일시라는 점을 십분 인정한다 해도, 정희네 주막에서 밤마다 벌어지는 초등학교 동문 출신 아저씨들의 공동체는 쌍문동의 마을공동체와 크게 다르지 않다. 아니 오히려 레트로 감성의 향수와 따뜻한 공동체를 향한 회고적인 환상충족이 결합된 아저씨들만의 공동체는 자기연민에 머물러 있는 남자들만의 배타적인 공간이라는 또 다른 비동시성의 동시성의 모순에 갇혀 있다.

〈꼰대 인턴〉 포스터

《꼰대인턴》(MBC, 2020. 5. 20. ~7. 1)은 불합리한 게임이 가장 치열하게 벌어지는 기업 내 조직문화를 다룬 문제적인 드라마다. '꼰대인턴'이란 새로운 개념을 통해 꼰대가 나이에 상관없이 권력과 서열을 무기 삼아 잔소리와 무시를 일삼는 자성 없는 사람을 의미할 정도로, 꼰대들의 폭력적인 갑질문화가 일상화된 사회적 모순을 포착하고 있다.

드라마가 보여주는 직장 내 갑질문화는 가히 상상을 초월할 정도로 인권유린의 수준이다. 다방면에서 실력과 재능을 겸비한 인재라도 단지 인턴이라는 이유 하나로 꼰대상사로부터 아이디어를 도용당하고 무지막지한 언어적·물리적인 폭력에 휘둘린다. 심지어 '너는 아무것도 아니다'라는 존재부정은 인간 말살의 지경이다.

그러나 대부분의 코믹드라마가 그렇듯, 정작 꼰대의 폭력성은 드라마의 분위기를 띄우는 배경으로 삼을 뿐 전체적으로 웃음과 유머러스한 상황을 전경화하고 있다. 5년 후에 다시 만난 꼰대와 인턴은 권력구조의 역전에 따라 복수와 비굴한 아첨으로 대립하지만, 이내 역지사지의 원리에 따라 꼰대는 꼰대 역할을 할 수밖에 없고 인턴은 인턴답게 버텨내야 한다는 직장의 서열 시스템을 손쉽게 인정하고 만다. 그리하여 꼰대의 본질을 성찰하겠다는 애초의 기대와 취지에 어긋나게 날카로운 풍자는 약화되고 화해와 공감이라는 손쉬운 결론에 도달한다.

그럼에도 이 드라마는 폭력적인 사회모순이 토건공화국과 같은 구조적 부실에서 비롯된 것임을 지적하고 있다. 진수그룹은 겉으로 화려해 보이지만, 무능한 회장과 경영자로서 기본적인 자격조차 갖추지 못한 금수저 아들이 이끌어가는 부실하고 허약한 기업이다. 여기에 자기 살길만 찾는 가신들까지 가세하여 기업경영의 철학도 원칙도 없이 무리한 실적

만 추구하는 불합리한 시스템이 갖춰지니, 굴욕적인 제도적 횡포와 폭력적인 갑질문화가 독버섯처럼 피어나는 것이다.

이처럼 현재 우리가 직면하고 있는 어른 없는 시대는 한층 깊어진 비동성성의 동시성이라는 모순에 기인한 것이다. '모순은 희망'이라는 브레히트의 말이 더 이상 위안이 되지 못하는 이유이다. 무엇이 지금의 상태로 만들었는지 문제의 원인을 안다 해도 모순은 쉽게 고쳐지지 않을 것이다. 이런 모순을 해결하는 방안은 지금-여기에서 각자의 참여를 통해 만들어나가는 현실 개선형 유토피아, 즉 판토피아(pantopia)라는 바우만의 조언마저도 더 이상 울림을 주지 못한다. 모순에 관여된 모두가 해결에 동참하지 않을뿐더러 모순의 원인을 서로에게 떠넘기며 또 다른 모순을 불러오기 때문이다.

> "젊은 시절에는 이런 세상을 만든 기성세대를 탓하며 살았으나, 나이 들어 보니 청년세대의 항변에 변명할 여지가 없다. 이제 일본은 지속가능한 삶이 아니라 생존만이 최우선 과제인 사회가 됐다. 이처럼 문제적인 사회를 물려줘서 진심으로 미안하다. 일본이 가라앉을 배라면, 똑똑한 작은 동물이 먼저 도망치듯, 어디라도 좋으니 도망쳐서 살아남기를 당부한다."[4]

이런 맥락에서 이웃 나라 일본의 여성학자 우에노 치즈꼬의 겸허한

4 우에노 지즈코, 박미옥 옮김, 『여성은 어떻게 살아남을까』, 챕터하우스, 2018. 354-361쪽.

참회와 진솔한 충언은 의미심장함을 넘어 숙연함을 안겨준다. 이를 반면 교사로 삼아 우리가 무엇을 어떻게 해야 할지, 어른과 청년들이 머리와 가슴을 맞대고 함께 대화하는 일부터 시작해야 할 것이다.

7장

장애인의 탈시설은 로망이 아니라 욕망이다

장윤미

장애인='일할 수 없는 몸'이라는 인식

17세기 이후 유럽을 중심으로 하여 설립된 구빈원은 잘 알려져 있듯이 대표적 공공 격리 시설이다. 당시 지배층은 이성을 중심으로 하는 절대 군주 통치를 유지하는 데 있어 '쓸모 있는 사람'에 대립하는 '쓸모없는 사람'을 골라내고 이들을 통치 질서에 방해가 되는 비이성적 존재로 규정하여 구빈원에 강제 수용했다. 구빈원이라는 이름처럼 근면과 노동 윤리에 반하는 가난한 사람이 주요 격리 대상이었지만 장애인, 정신병자, 범죄자 등도 강제수용 대상에 포함되었다. 이들은 구빈원에 격리되는 동안 처벌의 대가로 노동을 해야 했는데 당시 자본주의 이데올로기가 막 도입된 시기였고, 자본 축적을 위한 핵심 수단이 바로 노동이었던 만큼 구빈원은 '비정상인들'로부터 노동을 창출하고 관리하는 공식 기관으로 기능했다. 그러다가 보다 높은 생산성과 효율의 노동을 위해서는 '(자

본주의 체제에서) 쓸모없는 사람들'에 대한 재분류가 필요하다는 것을 느꼈고 이에 따라 '쓸모없는 사람들'은 다시 '일할 수 있는 몸(the able-bodied)'과 '일할 수 없는 몸(the disable- bodied)'으로 구분되었고 후자에 분류된 대상은 별도의 '시설'로 보내졌다.[1] 거듭된 격리의 과정을 거쳐 최종적으로 '일할 수 없는 몸'으로 배제된 대상과 그들을 위한 별도의 시설이 바로 지금의 장애인, 그리고 장애인 보호 시설의 기원이라고 할 수 있다.

'노동할 수 없는 몸으로 별도의 시설로 보내지는 장애인'의 개념은 유감스럽지만 이백여 년이 지난 지금도 우리의 무의식 속에 여전히 존재한다. 물론 '강제적'이나 '일방적'과 같은 수식어는 많이 줄었지만, 일반 학교 대신 특수학교에 다니며 장애인 맞춤 교육을 받는 것이 나을 것이라는 생각, 불편한 몸으로 외롭고 가난하게 사느니 보호 시설에 소속되어 보호받는 것이 훨씬 '인간적'이라고 생각하는 것들이 이런 무의식을 대변하는 것들이다. 그런데 문제는 이런 무의식화된 중심적 사고가 장애인이 시설이나 기관을 선택할 수 있는 권리 또는 선택하지 않아도 되는 권리를 원천적으로 봉쇄한다는 데 있다.

장애인 시설의 공적인 명분은 장애 분류에 따른 보호와 교육이다. 그러나 그것이 장애인이기 전에 한 인간으로서 자신의 공간을 선택할 수 있는 자유와 맞바꾸어도 될 만큼 등가적인지 질문하지 않을 수 없다. 신체가 결핍되었다는 이유로, 정상적인 판단을 할 수 없다는 이유로, 다수의 안전을 위한다는 이유로 공간의 선택권을 박탈하는 것은 얼마나 정당

1 김도현, 『장애학의 도전』, 오월의봄, 2019년

한 것인가.

탈시설은 반항인가, 저항인가

보호 시설에 편입되면서 장애인은 자율적 개인이 아닌 보호받아야 할 피보호자로 위치 지어진다. 보호자에 의해 선택되고 관리되는 존재로 그 신분이 이동되는 것이다. 그리고 보호자는 피보호자를 결핍/부재의 상태로 규정하고 '좋은' 선택을 (이행)할 수 없을 것이라는 전제하에서 피보호자로부터 선택과 책임의 권한을 부여받는다. 보호자의 말은 피보호자에게 새로운 공간에서 지내기 위해 지켜야 할 질서가 된다. 이 질서에 대해 거부하거나 반항할 경우 보호 공간을 사용할 자격을 갖추지 않았다는 빌미로 작용하기도 하고, 극단의 경우 보호자가 피보호자를 퇴출해도 된다는 주장의 명분이 되기도 한다. 그렇기 때문에 실상 피보호자인 장애인은 보호자와 공간에 대한 선택권이 없다고 해도 과언이 아니다. 시설로부터 이탈하는 행위를 두고 퇴출과 자립을 구분하는 기준을 주체의 자율성에 둔다면 유감스럽지만, 피보호자라는 신분 상태에서는 '퇴출'이란 용어는 성립될지 몰라도 '자립'은 성립되기 어려운 용어다. 만약 보호 시설의 궁극적 목적이 장애인들의 자립과 지역 사회로의 복귀에 있다면, 그리고 시설로부터의 이탈을 보호자를 향한 반항이 아니라 자유를 향한 저항으로 이해될 수 있다면 우리 사회에서 장애인들의 탈시설화와 지역사회로의 복귀 활동은 지금보다 훨씬 빨리 그리고 더 적극적으로 진행되었을지도 모른다. 분리당하고 격리당하는 삶에 대해 그 누구도 자

신이 선택한 삶이라고 생각하는 사람은 없다는 전제를 따르자면 보호시설의 궁극적인 목적은 보호와 감시가 아닌 탈시설로 삼아야 하지만 여전히 우리 사회에서 장애인을 보는 시선에서 불편함을 제거하지 못한 까닭에 탈시설은 생각보다 하는 사람도, 옆에서 지켜보는 사람도 쉽지 않은 결정인 것만 같다.

『어쩌면 이상한 몸』[2]은 장애가 있는 여성들이 일상을 살아가는 모습을 글로 엮은 책이다. 장애인들의 특별한 이야기가 담겨 있을 것 같지만 비장애인과 크게 다를 바 없다. 일해서 돈을 벌고, 친구들과 유흥을 즐기고 사랑하는 사람과 섹스를 한다. 장애의 정도가 심하지 않아서, 또는 든든한 보호자가 있어서 그런 것 아닌가 하는 의문이 들지도 모른다. 그러나 장애가 심각하지 않아서, 부모를 잘 두어서, 하다못해 운이 좋아서도 아니다. 다만 모두 탈시설에 성공하여 지역 사회 안에서 생활하고 있기에 가능한 것들이다. 혹자는 이렇게 질문할 수 있다. '시설에 있으면 의식주도 해결되고, 외부의 위험으로부터 보호도 받을 수 있는데 왜 굳이 탈시설을 욕망하는가?'라고. 물론 장애인이 탈시설을 하게 되는 순간부터 맞닥뜨리는 문제들은 생존과 직결되는 것이 대부분일 것이다. 특히 성인이 되어서까지 오랫동안 시설에서 생활했을 경우, 자립과 관련된 교육을 받지 않았을 경우 탈시설은 천국이 아니라 지옥이 될 수도 있다. 당장 월세와 끼니를 걱정해야 하고 몸이 불편할 경우 현관문을 열고 나가는 순간부터 난관이 시작될지도 모른다. 게다가 보조자 없이는 몸을 움직이는 것 자체가 어려운 처지라면 탈시설은 영원한 로망에 가깝다. 그

2 장애여성공감 엮음, 『어쩌면 이상한 몸』, 오월의봄, 2018년.

럼에도 그들이 탈시설을 원하는 이유는 매우 분명하다. 인간은 보호받고 싶은 본능만큼이나 자유를 욕망하는 존재이기 때문이다. 그렇다고 이들에게 탈시설에 성공한다는 것이 대단히 특별하거나 거창한 것은 결코 아니다. 그저 내 공간에서 먹고 싶을 때 밥을 먹고, 보고 싶은 티브이 프로그램을 마음대로 선택하고, 잠이 안 올 땐 밤을 새우기도 하고, 친구들을 집에 초대해서 노는 지극히 일상적인 것이다. 이것이 특별한 소원이라면 이것을 일상처럼 누리는 비장애인이야말로 '특수한' 존재일 지도 모른다.

『어른이 되면』[3]은 영화감독이자 국회의원인 장혜영이 개인적 경험을 바탕으로 탈시설에 대한 우리 사회의 시선을 재조명한 책이다. 그녀는 18년 동안 시설 생활을 했던 동생을 탈시설 시키는 데는 성공 했지만, 일상을 유지하기 위해서는 수많은 난관과 어려움이 잇따랐다고 설명하며 장애인 동생과 사는 건 쉬운 일이 아니라고 말한다. 하지만 그 어려움은 장애의 여부나 정도에서 비롯되는 것이 아니라 그저 다른 사람과 함께 살아간다는 것 그 자체에서 비롯된 것임을 지속적으로 환기한다. 타인과 함께 산다는 것 그 자체가 어렵고 힘든 일이지 나와 다른 몸을 가졌기 때문에 함께 사는 게 어려운 게 아니라는 것이다. 그런데도 생김새와 조건이 다르다는 이유로, 또는 보편성에 부합되지 않는다는 이유로 '그들만의 세상'이라 구분하고 격리된 존재와 그 세계를 각각 비정상과 열등으로 치환해버리는 무의식적 행위가 만들어내는 감정은 배제와 혐오 말고는 없게 된다. 이와 같은 맥락에서 장혜영은 사회적 약자에 대

3 장혜영, 『어른이 되면』, 우드스톡, 2018년.

한 복지를 시혜라고 생각하는 사람들이 가지고 있는 편견에 대해 지적한다. 모든 사람이 동일한 출발선에서 시작한다면 이것은 시혜가 될 수 있지만, 사회는 동일한 조건과 환경을 가진 사람들로 형성된 집단이 아니기에 상대적으로 더 힘든 사람들이 있게 마련이다. 그러나 주류 집단은 이런 상대적 조건을 정상과 비정상을 가르는 기준으로 삼고 여기에 부합되지 않는 사람을 '사회적 약자'로 통칭하며 이들을 위한 제도나 혜택을 특별히 주어지는 것, 시혜 혹은 호의로 격상시켜버린다. 그러면서 주류가 베푼 호의에 대해 '사회적 약자'에게 보답이라도 하라는 듯이 장애를 뛰어넘는 능력이나 실력을 찾아내어 죽을 만큼 노력해 초인간적인 결과물을 만들어 낼 것을 기대하거나, 성숙한 성인의 몸을 가지고 있으면서도 마음만은 아이 못지않은 순수함을 간직하여 비장애인들에게 웃음과 감동을 준다는 식의 스토리텔링을 끊임없이 재생산하기도 한다. 이러한 스토리텔링은 장애 혹은 장애인을 다루는 영화에서 가장 흔하게 찾아볼 수 있다. 가난과 사회적 편견 속에서도 자신을 포기하지 않는 보호자에 대한 보답(은혜)으로 장애를 극복하는 '성숙한 장애인'을 그린 영화, 육체적으로는 완벽한 성인이지만 지적 장애를 가졌다는 이유로 순수한 아이로 다루며 가족과 주변 사람들에게 웃음과 감동을 담당·제공하는 이른바 '철없는 장애인'을 그린 영화들이 그렇다.

특수함 말고 평범함

골형성부전증이라는 희소병을 앓고 있는 변호사 김원영은 『희망 대

신 욕망』[4]을 통해 장애인으로 사는 삶을 담담히 그려낸다. 본인이 장애인임에도 불구하고 재활원이라는 특수 교육기관에 입학했을 당시 그동안 한 번도 봐오지 못했던 다양한 '장애인'들의 모습은 장애인 본인조차 감당하기 어려운 충격이었다고 말한다. 그는 재활원이란 시설이 '정상' 세계로의 진입을 위한 준비 단계이자 완충 역할을 해주었다는 측면에서 장애인 당사자들에게 필요한 기관임은 인정한다. 하지만 그가 진정으로 원하는 건 비슷한 사람들만이 존재하는 '특수한 세계'이 아니라 다양한 사람들이 '일반의 세계'였기에 탈시설을 시도했고 결과적으로 그는 성공했다. 이 세상은 타고난 배경이나 조건을 이유로 구분되고 분리되어 움직이지 않으며, 장애인과 비장애인이 함께 살아가(야 하)는 공간이라는 점에서 그에게 탈시설은 자유를 위한 도망이나 도피와 같은 로망이 아니라 함께 사는 세계에 진입하기 위해서 반드시 거쳐야 하는 필수 과정이나 다름없었다.

자신의 세계를 확장해나간다는 건 스스로 선택할 수 있는 권한과 권리가 그만큼 확장된다는 말과 다르지 않다. '보편적 개인'이 인간의 본래 욕망이라면 그 어떤 이유로도 타인으로부터 선택의 권리를 제한받거나 박탈당해서는 안 된다. 반대로 장애인 역시 장애를 가졌다는 이유로 선택의 기준을 오로지 자신의 특수함에만 두게 되면 선택지는 점점 줄어들 것이 분명하다. 세상은 과거부터 지금까지 그리고 앞으로도 늘 일반적이고 정상인의 신체를 가지고 행동하는 사람을 기준으로 움직이고 변화할 것임이 분명하기 때문이다. 이러한 현실에 대해 순응적, 체념적 태도

4 김원영, 『희망 대신 욕망』, 푸른숲, 2019년.

로 일관하며 자신의 특수함에 부합되는 것만을 선택하게 되면 결코 존재는 더 큰 세계로 확장해나갈 수 없다. 김원영의 말처럼 어디에도 '특수학교, 특수 회사, 특수 국가'란 존재하지 않기 때문이다. 따라서 사회와 사회 구성원들의 장애인들을 향한 인식과 태도의 변화만큼이나 필요한 건 장애인 당사자들에 의한 지속적이고 적극적인 권리 표현일 것이다.

필자는 지난 몇 년 동안 장애인의 날을 기념하는 차원에서 초중고교 학생들을 대상으로 장애인을 주제로 하는 글짓기 행사의 심사위원으로 활동했었다. 그 내용은 대개 비슷했는데 해마다 빠지지 않고 등장하는 문구 중의 하나는 "빨리 나아서 나랑 같이 놀자"는 것이었다. 이 문구를 볼 때면 아이들의 마음을 이해 못 하는 건 아니지만 동시에 장애에 대한 인식의 변화는 여전히 요원하다는 생각에 탄식이 나온 적이 많았다. 어쩌면 아이들의 순수한 바람과 달리 빨리 나아서 놀 날은 영원히 오지 않을지도 모른다. 그렇다면 빨리 낫는 그 날까지 그 친구는 과연 어디에 있어야 하는가? 병원, 기관, 시설, 특수학교로 가야 하는 것일까? 만약 그날이 오지 않으면 영원히 거기서 나오지 못한 채 나와 함께 할 수 없는 것일까? '빨리 나아서'라는 조건은 지워져야 한다. 내가 사는 세계는 조건에 구분되는 우리/그들의 세계가 아니라 모두의 세계이기 때문이다.

제2부

O F F

8장

가족이라는 이름으로 묻어둔 누군가의 이야기

: 〈(아는 건 별로 없지만) 가족입니다〉

문선영

지금까지, 가족 드라마

가족 드라마는 한국 방송 초창기부터 시작하여 현재까지 오랜 역사를 가진 장르 중 하나이다. 한국에서 가족 드라마는 1960년대 '홈드라마'라고 불리며 유행하기 시작했다. 홈드라마(Home Drama)는 가족 대상 드라마를 뜻하는 것으로 영어권에는 없는 어휘이다. 1930년대 미국의 '홈 코미디'가 일본으로 건너가 '홈드라마'로 전환되었고 우리나라에서도 동일한 의미로 사용되었다.[1] 1960년대 홈드라마 중에서 시추에이션(situation) 드라마는 일정한 형식과 캐릭터를 반복하면서 이상적 가족 모델을 제시하였다. 시추에이션 홈드라마는 가정 경제를 책임지는 회

1 안환웅, 『텔레비전 드라마에 나타난 여성상 연구-시대별 주요 홈드라마를 중심으로』, 강원대학교 석사학위논문, 2003, 18쪽.

사원 아버지, 전업주부 어머니, 자녀 2명으로 구성된, 당시 보편적 가정이라고 설정한 도시 중산층 가족을 모델로 하고 있다. 동아 방송(DBS)의 〈우리 아빠 최고〉, 문화방송(MBC)의 〈즐거운 우리 집〉은 서울의 샐러리맨 가정에서 발생하는 이야기를 풀어가며 400회 이상 장기 방송한 인기 라디오 홈드라마였다. 이 드라마는 당시 수용자들이 친근하게 느끼고 공감할 수 있는 일상성을 주요 요건으로 두고 있다.

홈드라마는 하루를 시작하는 오전, 가족이 한자리에 모일 수 있는 저녁 시간을 상정하여 대중들의 일상적 리듬에 맞춰서 방송했다. 홈드라마의 중심 구조는 가족의 구성원들이 겪는 여러 가지 일상사의 반복이다. 매회 에피소드는 다양하지만, 간단한 갈등을 통해 가정의 문제를 제시하고 가족들이 문제를 해결함으로써 희망적인 메시지를 전달하는 기본 구조는 동일했다. 한국 초기 가족 드라마는 서민층 가정에서 흔히 일어나는 갈등을 재미있게 풀어가며 평범한 가족의 이미지를 반복적으로 그려냈다. 1960년대 근대적으로 변형된 가정은 국가 사회적인 근대화의 욕망이 일상적 생활영역으로 침투하는 통로였다. 건전한 가정이나 가족 구성원의 역할 모델 등은 대중매체를 통해 종종 제시되었다. 한국 방송 초기 가족 드라마는 가족 내의 다양한 갈등과 문제를 통해 사건을 전개하고 결론적으로 화해를 통해 화합하는 서사가 중심이었다.

〈한번 다녀왔습니다〉 포스터

1960년대에서 60년이 지난, 현재 가족 드라마는 얼마나 달라졌을까? 가족 드라마는 여전히 '해피엔딩 결말에 이르는 가족 회

〈응답하라 1988〉 포스터

복 또는 가족 복원'의 구조에서 자유롭지 못하다. 주말 저녁 시간 방송되는 가족 드라마는 인물이나 사건을 조금씩 변형하며 유사한 서사 구조로 반복되지만, 매번 시청률 상위권을 유지한다. 물론 각 시대 가족의 모습을 반영하고 있다는 점에서 가족 드라마는 60년의 시간 동안, 수많은 가족 이야기를 통해 사회의 일면을 바라보는 통로가 되었다. 하지만 그렇게 많은 가족 드라마 중에서 가족의 일상은 얼마나 현실감 있게 반영되었는지, 가족복원이라는 강박적인 구조를 탈피한 변형된 가족 드라마에 대한 시도는 얼마나 가능했는지 돌아볼 필요가 있다. 최근 방영한 KBS 주말 연속극 〈한번 다녀왔습니다〉 역시 가족 회복 서사를 착실히 밟아갔다. 4남매 모두가 이혼을 한다는 충격적 설정에서 시작했지만, 크고 작은 사건을 경험하며 인물들(아니 시청자)은 가족의 중요성을 새삼 깨닫고 그 복원을 완성하는 결말을 보여주었다. 가족주의에 대한 집착은 비단 주말 가족 드라마에만 해당되는 일이 아니다. 레트로 감성을 불러일으킨 〈응답하라 1988〉의 주요 서사가 가족 간 유대를 공동체로 확대한, 가족 판타지를 형성했다는 점을 떠올려보자. 가족의 중요성과 가치를 부정할 수는 없을 수도 있다. 또한 가족을 다룬 모든 드라마가 그렇다는 것은 아니다. 하지만 한국 방송에서 가족 드라마는 대체로 어느 한쪽으로 기울어져 있었음은 부인할 수 없다. 가족 회복이라는 결말에 이르는 과정은 너무나 간단하고 극적인 방식으로 처리되었고, 행복한 가족 서사를 마련하기 위해서 꼭 누군가(대체로 가장 역할의 인물, 특히 엄

마)의 희생이 담보되어야 했다. TV드라마가 가족을 그리는 방식이 스테레오 타입을 벗어나지 못한다는 것은 가족에 대한 우리 사회의 강한 집념과 강박을 보여주는 듯하다. 새로운 유형의 가족 서사, 아니 가족에 대한 다른 상상력을 기대하는 것은 무리일까? 2020년 방영된 tvN드라마 〈(아는 건 별로 없지만) 가족입니다〉는 완전히 색다른 가족 드라마는 아니지만, 조금은 다른 길을 걷고 있는 듯하다.

평온한 일상을 위해 외면했던 것들

"가족이긴 한데, 정말 모르겠단 말이다."[2]

TV드라마 〈(아는 건 별로 없지만) 가족입니다〉는 평범한 5인 가족의 일상적 모습으로 시작한다. 출근길에 걸려온 엄마의 전화에 대충 대답하고, 바쁘다고 급하게 전화를 끊으려는 둘째 딸, 엄마는 통화가 가능한 시간이 있긴 하냐며 화를 낸다. 함께 사는 막내아들은 엄마와 누나 사이를 중재하기 바쁘다. 흔한 가족의 일상적 모습이다. 하지만 〈(아는 건 별로 없지만) 가족입니다〉의 전개는 알고 있던 가족 드라마보다 빠르다. 엄마 진숙(원미경)은 자식들을 모아놓고 아버지와의 졸혼을 통보한다. 어머니의 졸혼 선언 이후 행방불명되었다가 하루 만에 돌아온 아버지 상식(정진영)은 등산 도중 발생한 사고로 인해 22살의 기억에서 멈춰진 상

2 tvN 〈(아는 건 별로 없지만) 가족입니다〉1회 내레이션 중 일부

태가 돼버린다. 22살로 돌아간 아버지 이후, 이 가족에게는 평온한 일상을 무너뜨리는 사건들이 펼쳐진다. 그들이 마주한 비밀은 오랫동안 말하지 않고 쌓아둔 가족 구성원 각자의 솔직한 이야기이다. 상식이 우울증으로 정신과 상담을 받은 것도, 수면제를 모아서 가지고 다녔다는 것도 가족들은 알지 못했다. 아버지가 과거 자신이 낸 차 사고로 장애가 된 누군가를 평생 아들처럼 책임지고 있다는 것도 알지 못했다. 생전 처음 본 상식의 등산모임 회원이 던진 "가족인데 정말 모르나 봐"라는 말처럼, 가족들은 서로에 대해 모르는 게 너무 많았다.

〈아는 건 별로 없지만 1〉 포스터

진숙, 상식은 각자 부모의 자리를 지키는 데 최선을 다했지만 아내, 남편이라는 친밀한 관계는 사라진지 오래되었다. 진숙에게 다정한 말 한 번 하지 않고, 화만 냈던 상식과 남편에게 어떤 것도 기대하지 않으며 벗어나고 싶은 마음을 쌓아두었던 진숙, 부부는 가족이라는 이유로 서로를 견디며 살아왔다. 〈(아는 건 별로 없지만) 가족입니다〉는 이들 부부가 왜 이런 시간을 보내고 있었는지 돌아본다. 이 드라마에서 상식의 단기 기억 상실증은 이들 부부가 그렇게 될 수밖에 없었던 과정을 꺼내는

극적 장치로 사용된다. 1983년 10월 13일 진숙에게 청혼하던 22세로 돌아간 상식은 한없이 다정했던 신혼의 청년이 된다. 아내를 향해 부르던 '어이', '은주야', '야' 호칭이 '숙이씨'로 바뀌고 진숙 뒤만 졸졸 쫓아다니며 사랑스럽게 아내를 바라보는 상식의 태도는 가족들에게 낯설다. 드라마는 진숙이 조금씩 남편의 모습을 다시 들여다보고, 상식이 자신의 과거 행동을 기억하면서 다른 국면들을 찾아간다. 이는 〈(아는 건 별로 없지만) 가족입니다〉의 기억상실증이라는 장치가 과거 추억을 재연하는 낭만성에 기대지 않는 이유이기도 하다. 드라마는 22세까지만 기억하는 상식이 어떤 남편, 아버지였는지 살아온 시간을 스스로 돌아보는 과정에서 몰랐던 진실들을 대면하는 데 집중한다.

대학 때 연인과 결별한 후, 임신 사실을 알아버린 진숙은 우유배달차를 운행하는 상식을 우연히 만났다. 그녀는 진숙에게 첫눈에 반한 상식의 청혼을 수락하고 그와 급하게 결혼을 했지만 상식의 성실함이 마음에 들었고 그를 신뢰했다. 부부는 가족이 된 첫날, 1983년 10월 13일에서 멈춰진 상식의 기억을 통해 각자의 진실을 확인한다. 평생 운수노동자로 일하며 대학생이었던 진숙에게 콤플렉스를 가졌던 상식은 아내에게 자신은 어쩔 수 없는 선택이었다고 믿었다. 그는 어느 날 진숙이 즐겨 읽던 책 〈메디슨 카운티 다리〉의 밑줄 그어진, "애매함으로 둘러싸인 이 우주에서, 이런 확실한 감정은 단 한번만 오는 거요."라는 부분을 본 후, 진숙이 큰딸 은주의 친아버지를 그리워한다고 생각한다. 그 후 상식의 애증은 아내를 함부로 대하는 미성숙한 행동들로 이어진다. 심각해보였던 부부의 문제는 사소한 오해에서 비롯된 것이었다. 〈(아는 건 별로 없지만) 가족입니다〉는 가족의 평범한 일상을 유지하기 위해 별 것 아닌

일들로 묻어 두었던 가족 개인의 이야기가 얼마나 많은지 확인하게 한다.

〈(아는 건 별로 없지만) 가족입니다〉에서 진숙, 상식 이외 가족들도 서로에 대해 알지 못했던 사실들은 많다. 5년 동안 언니와 연락을 끊고 살았던 둘째 은희(한예리)는 실연의 상처를 언니에게 위로받고 싶었지만 이성적이고 냉철한 은주(추자현)의 태도에 실망한 사건을 돌아본다. 은희는 그 시절 언니 은주에게도 말하지 않았던 이야기가 있었음을 알게 된다. 사고로 다쳐서 한동안 일할 수 없었던 아버지를 대신해 가족의 생계를 책임졌던 큰딸 은주에게 가족은 지긋지긋했고 벗어나고 싶었던 존재였던 것도, 은주가 자신의 20대를 바친 가족으로부터 벗어나기 위해 태형(김태훈)과 결혼을 결심했다는 것도, 가족들은 알지 못했다. 은주가 말하지 않고 견딘 시간들, 가족들이 알지 못했던 은주의 일상은 평범한 가족의 일상을 위해 희생되었다. 어머니 진숙은 큰딸에게 말로 할 수 없을 만큼 미안했고 고마워서 말하지 않았다고 지난 시간들의 심정을 고백한다.

아버지처럼 가족에게 평생 얽매여서 살기 싫다며, 갑자기 캐나다로 떠난 막내 지우(신재하)의 마음은 편지 한 장과 엄마, 누나들을 위해 준비한 목걸이 선물로 정리된다. 물론 그는 사기를 당하고 빈털터리로 다시 가족에게 돌아오지만, 그가 가족에게 던진 충격은 생각보다 큰 것이다. 그들에게 가족은 무엇이었는지, 가족은 언제든 벗어나고 싶은 존재인지, 그런 기회가 올 때 쉽게 통보하듯 버릴 수 있는 것인지... 〈(아는 건 별로 없지만) 가족입니다〉는 하나씩 드러나는 가족들의 이야기를 통해 우리에게 가족이란 무엇인지에 대해 묻는다. 가족이기에 알고 있지

만, 상대방에게 확인해주지 않는 마음은 가족이라는 이름으로 수없이 외면당해온 것은 아닌지, 평온한 가족의 일상 뒤에 누군가는 말하지 않은 채 아파하고 있다는 사실을 알려고 애는 썼는지에 대해, 드라마는 질문한다.

〈아는 건 별로 없지만 가족입니다〉 포스터

나, 우리를 이해하기 위해 필요한 시간

"엄마와 우리는 가족이 아닌 개인의 시간을,

가족이 아닌 나를 찾아갔다."[3]

〈(아는 건 별로 없지만) 가족입니다〉에서 진숙, 상식 부부는 서로에 대해 가졌던 오해를 풀고 부모 또는 부부를 떠나서 서로를 바라보게 된다. 두 사람은 지나간 각자의 시간을 존중하고 수용함으로써 서로를 충분히 이해하게 됐지만, 예전처럼 한집안에서 함께 사는 부부로 돌아가지는 않는다. 부부는 각자 독립해서 살기로 했던 졸혼 계획을 그대로 이행

3 tvN 〈(아는 건 별로 없지만) 가족입니다〉16회 내레이션 중 일부

한다. 상식은 아내 진숙과 데이트를 하고 집 앞까지 데려다주고 자신이 머무는 숙소로 돌아간다. 오해가 풀리고 관계는 회복되었는데, 독립된 공간에서 각자의 일상을 보내는 중년 부부의 모습은 가족 드라마의 익숙한 관습은 아니다. 이 드라마는 우리에게 익숙한 주말 가족 드라마의 결말과는 다른 결말을 향해 한 걸음 더 나간다. 진숙은 오랫동안 꿈꿔왔던 여행을 홀로 떠난다. 가족을 위해 헌신했던 엄마가 가족에서 벗어나 독립적 공간을 얻거나, 홀로 여행을 가는 장면은 종종 가족 드라마에서 보여준 결말이기도 하다. 하지만 대부분의 가족 드라마에서는 엄마의 빈자리를 확인한 가족들이 엄마의 소중함을 깨닫고, 엄마는 원래의 자리로 다시 돌아오는 것을 결말로 제시해왔다. 가족은 위기를 겪고 흔들렸지만, 다시 제자리를 찾게 되는 가족 회복의 결말, 여기서 가족이라는 기존 체계는 더 공고해진다.

〈(아는 건 별로 없지만) 가족입니다〉의 엄마 진숙의 여행은 단순한 휴가, 일상으로부터의 도피가 아니라는 점에서 의미가 있다. 진숙의 여행은 자신만의 일상을 찾아가는 과정이며, '나'를 찾는 시간 중 하나이다. 가족 구성원에게도 엄마의 여행은 엄마 또는 아내의 빈자리를 확인하거나, 그 소중함을 되새기는 것에 집중되지 않는다. 엄마가 여행을 떠난 후 가족들은 각자 개인의 시간을 보낸다. 개인의 일상을 보내며, 각자의 "일상이 엄마의 시간을 희생한 대가라는 빚진 마음"을 아주 조금씩 덜어내는 과정을 거친다. 가족의 안정이 누군가의 희생으로부터 비롯되었음을 쉽게 인정하는 것은 다시 똑같은 과정을 반복하기 쉽다는 것일 수도 있다. 이 드라마는 가족이란 단지 한 사람의 희생을 통해서 회복되거나 유지되는 것이 아님을 이야기한다.

〈(아는 건 별로 없지만) 가족입니다〉는 큰딸 은주가 가족을 벗어나기 위해, 선택한 남편 태형과의 결혼생활의 문제를 풀어가는 과정을 통해서도 가족의 의미를 다시 그린다. 은주에게 자신의 성 정체성을 숨기고 결혼한 태형은 정상적(?)이고 평범한 가정을 이루기 바라는 어머니의 강한 바람으로 은주와 결혼했다. 자신을 있는 그대로 인정하지 않는 가족에게 벗어나기 위해 태형은 은주와 또 다른 가족을 이루었다. 그들은 기존 가족주의에서 의미하는 가족을 형성하는 데는 실패했다. 하지만 부부로서 성립이 불가능했던 그들의 이혼 과정은 단순한 가족 해체를 넘어서, 새로운 가족의 의미에 대한 가능성을 보여준다. 은주는 남편의 비밀을 알게 된 동시에 자신이 남편을 사랑했음을 깨닫는다. 남편 태형을 향한 사랑과 증오의 감정들이 조금씩 정리되고, 은주는 태형을 남편으로서 사랑하기보다 인간으로 이해하고 수용한다. 은주, 태형은 부부로 맺어진 가족 대신 "슬픔을 대신 등에 지고 가는" 친구이자 영원한 가족으로 남는다. 이혼한 태형에게 은주 가족은 어머님, 아버님, 처제, 처남으로 공유되는 존재들이다.

이후, 가족 이야기

지금까지 방송에서 수없이 다루어졌던 가족 이야기는 1990년대 IMF 이후 조금씩 다른 모습으로 재현되었다. 유교적, 가부장적 가족의 모습은 2000년대 드라마에서 별거, 이혼 등 가족해체의 양상으로 그려졌다. 하지만 여전히 일일 저녁 연속극, 주말 가족 드라마에서는 보수적

인 가족 개념을 유지하고 있다. 〈(아는 건 별로 없지만) 가족입니다〉는 가족 해체나 새로운 가족 유형을 제시하는 드라마는 아니다. 가족의 의미를 돌아보고, 가족의 중요성을 되새긴다는 점에서 기존 드라마의 주제에서 큰 차이점이 없을 수도 있다. 그러나 이 드라마에서 주목해야 할 것은 가족의 의미를 찾은 과정이다. 〈(아는 건 별로 없지만) 가족입니다〉는 가족 구성원 중 누군가의 헌신의 시간을 부각시키며 가족회복을 제시하기보다 가족이기 전에 개인으로 각자의 삶을 이해하고 수용해야 함을 말하고 있기 때문이다. "책임진다는 것이 얼마나 힘든 일인데 한 사람의 인생을 책임진다고 함부로 말할 수 있냐"는 은주의 말처럼, 가족이라도 한 사람의 인생을 전적으로 책임질 수 없다. 가족이기에 가족 누군가의 삶을 온전히 책임진다는 무거움은 내려놓아야 하지 않을까. 아는 건 별로 없지만, 조금씩 알기 위해 다가가는 마음과 태도, 그리고 있는 그대로를 받아들여주는 것이 가족이라서 가능해야 할 것이다.

9장

로맨스 웹툰에서의 계약과 일상
: 경제적 위기의 여성과 성적 불능의 남성 사이의
 소통과 치유

서곡숙

1. 로맨스 웹툰의 일상성과 계약

한국 웹툰의 세 가지 특성은 일상성, 공유성, 상호작용성이다. 웹툰 독자들은 일상적으로 웹툰을 소비하고, 좋아하는 작품을 적극적으로 공유하며, 댓글이나 커뮤니티 활동, 소셜 미디어를 통해 상호작용한다.[1] 독자들은 웹툰에 나타나는 자기 고백적 서사와 일상적 이야기에 공감하며 공유한다. 웹툰 플랫폼을 통해 작가와 독자가 보편적 일상을 다룬 웹툰으로 상호소통하게 되면서 일상성이 더욱 강화된다. 웹툰은 대중문화로서 현대인들에게 일상생활 속의 친숙한 콘텐츠 역할을 한다. 웹툰 스토리의 핵심 요소는 바로 일상성이다.

1 박인하, 「한국 웹툰의 변별적 특성연구」, 『애니메이션연구』 11권 3호, 한국애니메이션학회, 2015, 82-97쪽.

웹툰 일상성의 세 가지 특징은 편의성과 접근성, 일상적인 소재, 개인화 추세이다.[2] 웹툰에서는 사회 현실의 이데올로기보다는 개인 주체의 감성에 초점을 맞춘 서사구조가 더 많이 나타난다. 웹툰에서는 일상적인 소재가 호응을 얻으며, 일상에 대한 관심 혹은 일상으로부터의 도피라는 이중적 특성이 동시에 나타난다. 로맨스 웹툰에서 많이 나타나고 있는 '계약' 이야기는 바로 이러한 일상성을 엿볼 수 있다는 점에서 흥미롭다.

현재 네이버 웹툰과 카카오 페이지 웹툰에서 연재되는 로맨스 웹툰에서 '계약'을 소재로 한 로맨스 웹툰이 증가하고 있다. 계약은 일정한 법률적 효과의 발생을 목적으로 두 사람 이상이 의사 표시의 합의를 이룸으로써 이루어지는 법률 행위이다. 그래서 계약은 어떤 일에 대하여 지켜야 할 의무를 미리 정해 놓고 서로 어기지 않을 것을 다짐하는 것이다. 계약은 '사적 자치의 원칙, 계약자유의 원칙에 따라 법률에 저촉되지 않는 한 각자에 자유에 맡기고 그 자유의 결과를 승인하며, 계약의 세 가지 요건은 권리능력과 행위능력, 의사 표시의 합치, 내용의 가능·확정·적법이다.'[3]

여기에서는 세 가지 유형의 계약 로맨스 웹툰, 즉 계약 연애 로맨스 웹툰, 계약 동거 로맨스 웹툰, 계약 결혼 로맨스 웹툰을 중심으로 로맨스

2 김영숙, 「웹툰 〈은밀하게 위대하게〉의 스토리텔링에 나타난 일상성」, 『애니메이션연구』 13권 3호, 한국애니메이션학회, 2017, 27-61쪽.
3 계약에 관한 부분은 다음 자료 참조하여 정리. 후암곽윤직교수화갑기념논문집 편찬위원회, 『민법학논총』, 박영사, 1985; 곽윤직, 『민법총칙』, 박영사, 1986; 곽윤직, 『민법개설』, 박영사, 2007.

웹툰의 한 경향을 살펴보고자 한다. 특히 계약 로맨스 웹툰의 연애, 동거, 결혼이라는 친밀성의 영역에서 계약의 의미가 무엇인지를 고찰해 보고자 한다.

2. 계약 연애 로맨스 웹툰 : 자유연애와 연애 불능의 경계에서

계약 연애 로맨스 웹툰은 연애·욕망의 급증과 연애에 대한 공포증을 대비시킴으로써 자유연애와 연애 불능의 경계를 드러낸다. 계약 연애는 결혼이나 사랑의 무게를 가볍게 만드는 자유연애 시대에서 시한부 사랑의 가벼움을 운명적 사랑의 무거움으로 전환하는 역할을 한다. 계약 연애 로맨스 웹툰은 사장/비서, 동정녀/난봉꾼, 완벽남/평범녀라는 세 가지 남녀 유형으로 나타난다.

첫 번째, 사장/비서의 계약 연애 로맨스 웹툰은 재벌남의 결혼공포증 극복기를 통해 일과 욕망의 경계를 보여준다. 〈사장과 비서의 12개월〉(에밀리 로즈 원작, 아이 마리토 그림)에서 사장인 주인공은 어머니의 정신적 고통과 자살, 아버지와 전 여자친구의 불륜 의혹으로 괴로워한다. 아버지의 유언에 따라 전 여자친구인 여주인공을 비서로 데려오기 위해 계약 연애를 하게 되면서, 주인공은 명랑한 여주인공의 도움으로 폐소공포증, 여성 불신, 결혼공포증을 극복한다.

〈오후 다섯 시까지 못 기다려〉(캐시 윌리엄스 원작, 타카기 카나 그림)에서 사장인 주인공은 비서인 여주인공이 실연의 아픔을 준 첫사랑과의 대면에서 힘들어하자 커플로 위장한다. 계약 연애를 통해 여주인공

은 공적이고 딱딱한 가면이 깨지면서 사적이고 연약한 모습을 드러내고, 주인공은 자신의 숨겨진 욕망과 사랑을 깨닫게 되면서 결혼공포증을 극복한다.

이렇듯 사장/비서의 계약 연애 로맨스 웹툰에서 남녀 주인공은 공적 관계에서 사적 관계로의 변화로 일과 욕망의 경계에 서게 되며, 계약 연애 혹은 커플 위장하기가 결정적 계기가 되어 사랑의 관문을 통과한다. 주인공은 불행한 부모의 결혼생활과 괴로운 연애 경험으로 인해 결혼공포증에 시달리지만, 부담 없는 계약 연애와 여주인공에 대한 신뢰 회복으로 결혼공포증을 극복한다.

〈사장과 비서의 12개월〉

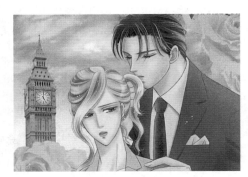

〈오후 다섯 시까지 못 기다려〉

두 번째, 동정녀/난봉꾼의 계약 연애 로맨스 웹툰은 동정녀의 순결 콤플렉스 극복기를 통해 운명적 사랑과 욕망의 경계를 보여준다. 〈클로버 트레플〉(토리코 치야)에서는 '최후의 독신'이라 불리는 여주인공이 자신의 처녀를 버리기로 하고 바람둥이 주인공과 계약 연애를 시작한다. 자신의 진중하고 헌신적인 성격을 인정해주는 따뜻하고 섬세한 주인공과의 계약 연애로, 여주인공은 여성적 매력을 찾게 되어 인기남 탑3의

구애를 동시에 받게 된다.

〈2번째 사랑은 거짓말쟁이〉(하타 아카미)에서는 '쭉정이녀'로 불리는 여주인공이 10년 동안 짝사랑해온 선배의 결혼 소식으로 인한 정신적 충격을 감추기 위해서 그 선배의 바람둥이 남동생 주인공과 계약 연애를 시작한다. 자신의 강한 외면에 숨겨진 연약한 내면을 들여다보는 조숙한 연하남 주인공과의 사랑으로, 여주인공은 사랑에 대한 두려움을 극복한다.

이처럼 동정녀/난봉꾼의 계약 연애 로맨스 웹툰에서 연애 경험이 없어 동정녀로 놀림 받던 여주인공이 난봉꾼 주인공을 연애와 성교육 선생으로 모시면서 자신의 자존감과 여성적 매력을 찾게 된다. 계약 연애를 통해 남녀 주인공은 여주인공의 성실한 삶의 자세와 주인공의 매력적인 성격에 서로 반하게 되면서 사랑에 빠지게 된다. 여주인공은 계약 연애라는 가벼운 형식과 주인공과의 인간적인 만남을 통해 순결콤플렉스를 극복하게 된다.

〈클로버 트레플〉

〈2번째 사랑은 거짓말쟁이〉

세 번째, 완벽남/평범녀의 계약 연애 로맨스 웹툰은 동정남의 여성 공포증 극복기를 통해 연애 공포증과 욕망의 경계를 보여준다. 〈내 처음을 너에게 줄게〉(에리 타카시마)에서 전교 1위 인기남이지만 동정남인 주인공은 남자친구의 바람피우는 현장을 목격한 여주인공의 기습 키스를 계기로 계약 연애를 시작한다. 주인공은 자신의 연애 경험치를 올려주기 위해 열정과 배려를 보여주는 여주인공과의 계약 연애로 여성공포증을 극복한다.

〈이 남자 이 여자의 연애방식〉(LHW)에서는 정략결혼을 강요받던 재벌남 주인공이 맞선 상대 여성 앞에서 여주인공과 갑자기 키스하게 되면서 계약 연애를 시작한다. 주인공은 중성적인 외모의 여주인공을 남성으로 착각하여 남성이라는 안도감과 동성애적 욕망 사이에서 갈등하며, 마침내 편안하고 따뜻한 여주인공과의 계약 연애로 여성공포증을 극복한다.

이렇듯 완벽남/평범녀의 계약 연애 로맨스 웹툰에서 완벽한 지덕체

의 소유자이지만 동정남인 주인공은 키스 사건을 계기로 포용력 있고 따뜻한 여주인공과 계약 연애를 시작한다. 99%를 가진 완벽한 주인공과 그의 부족한 1%를 가진 평범한 여주인공이 정신적 교감과 육체적 스킨십을 통해 사랑하게 되면서, 주인공이 여성공포증을 극복한다. 완벽한 남성과 평범한 여성의 해피엔딩 로맨스는 '현실의 성차별적 사회 환경에서 미혼여성에게는 사회적 제재를 피한 안전한 욕망의 해방구 역할을 하며, 기혼여성에게는 불만족스러운 현실을 위로하는 현실도피의 창구가 된다.'[4] 주인공이 계약 연애라는 가벼운 관계와 여주인공과의 따뜻한 교감으로 여성공포증을 극복하는 모습을 통해 자유연애 시대에서 성 경험의 기술이 남성 능력 중 주요한 요소로 부상함에 따른 부담감을 보여준다.

〈내 처음을 너에게 줄게〉

4 홍지아, 「순정만화적 감수성을 통한 즐거움의 체험: 드라마〈미남이시네요〉의 시청 경험을 중심으로」,『한국방송학보』24권 3호, 한국방송학회, 2010, 255-296쪽.

〈이 남자 이 여자의 연애방식〉

계약 연애 로맨스 웹툰에서의 계약은 자유로운 의사나 완벽한 합치를 보여주지 않는다. 하지만, 서로에 대한 호감과 연애에 대한 두려움이 동시에 존재하는 상태에서 계약의 힘을 빌려서 앞으로 나아가고 싶다는 점에서, 남녀 주인공의 내면에서는 자유로운 의사와 완벽한 합치를 이룬 상태이다. 남녀 주인공은 계약의 형식을 빌려서 연애에 대한 두려움을 극복한다. 우선 사장/비서의 계약 연애 로맨스 웹툰에서는 과거의 상처와 오해로 인해서 문제가 생긴 남녀 주인공이 연애 계약을 통해 앞으로 나아가는 계기를 마련한다. 남녀 주인공은 자유로운 의사에 따라 계약 연애를 결정하기는 하지만, 첫사랑의 상처, 유산 상속, 결혼공포증 등 경제적, 정신적으로 극단적 상황에 내몰린 인물의 불가피한 선택의 결과로 이루어진다.

그리고 동정녀/난봉꾼의 계약 연애 로맨스 웹툰과 완벽남/평범녀의 계약 연애 로맨스 웹툰에서는 이성에 대한 두려움과 연애에 대한 공포를 겪는 남녀 주인공은 계약 연애를 통해 연애 경험치를 쌓아감으로써 장애물을 극복한다. 남녀 주인공은 자유로운 의사에 따라 계약 연애를

결정하지만, 순결콤플렉스로 정신적, 육체적 문제를 겪는 동정녀 혹은 동정남의 불가피한 선택의 결과이다. 연애 경험이 전혀 없는 동정녀 혹은 동정남은 계약 연애를 통해 자신의 두려움과 거부감을 극복하는 계기가 된다는 점에서, 용기를 내지 못하지만 상대방에 대한 호감으로 한 걸음 내디디고 싶을 때 그 알리바이로 계약이 존재한다.

계약 연애 로맨스 웹툰은 자유연애 시대 연애 불능의 두려움을 보여준다. 인물들은 연애할 수 없거나 하기 싫어하며, 이성에 대한 공포증과 거부감으로 정신적 문제를 안고 있다. 남녀 주인공의 계약 연애에서 장애물은 세 가지이다. 첫째, 공적 관계에서 사적 관계로의 전환에 대한 남녀 주인공의 두려움이다. 둘째, 부유하지만 엄격하고 강압적인 아버지에 대한 콤플렉스로 인한 주인공의 공포증이다. 셋째, 주인공이 여주인공에게만 공포증을 느끼지 않는다는 점에서 운명적 상대와의 만남이다. '여성의 몸은 변하지 않는 젊음을 유지하며 성적 쾌락을 제공하는 신자유주의적 여성을 주체화하는 장소가 되며, 능동적인 섹스를 핵심으로 하는 친밀성의 구조에서 혼전순결의 담론은 해체된다.'[5] 계약 연애는 연애 기간에 대한 한정으로 마음의 상처를 받을 것이라는 두려움을 감소시키며, 깊고 힘든 열정 게임을 짧고 가벼운 조건 게임으로 바꾸며, '연애'라는 통제 불능의 감정을 '계약'이라는 통제 가능한 이성으로 치환한다. 계약 연애 로맨스 웹툰에서는 자유연애의 범람 속에서 남녀 주인공 모두 순결콤플렉스와 연애 공포증으로 괴로워하지만, 계약 연애를 통해 정신

5 이희영, 「섹슈얼리티와 신자유주의적 주체화: 대중 종합여성지의 담론 분석을 중심으로」, 『사회와 역사(구 한국사회사학회논문집)』 86권, 한국사회사학회, 2010, 181-240쪽.

적, 육체적 콤플렉스와 공포증을 치유한다.

3. 계약 동거 로맨스 웹툰
: 낭만적 사랑과 열정적 사랑의 경계에서

계약 동거 로맨스 웹툰은 동거문화의 확산과 섹슈얼리티의 부상이
라는 사회적 변화를 보여주며, 낭만적 사랑과 열정적 사랑의 경계를 드
러낸다. 계약 동거는 기간이나 의무를 미리 정하여 놓고 하는 동거이다.
동거의 세 가지 유형은 개방적인 성생활과 양성 간의 비용 분담을 전제
로 하는 동료 간의 '청춘형·애정형 동거', 생활비를 부유한 남자에게 의
존하는 '생계형 동거', 이혼자의 비결혼 상태의 '위락형 동거'이다. 계약
동거 로맨스 웹툰은 신자유주의 시대 결혼에 대한 거부감과 동거의 확산
이라는 사회문화적 변화를 반영한다. 계약 동거 로맨스 웹툰은 생계형,
애정형, 위락형이라는 세 가지 동거 유형으로 나타난다.

첫 번째, 생계형 동거 로맨스 웹툰에서는 고용주와 연인의 경계를
드러내며, 남녀 주인공이 동거를 계기로 고용주/고용인, 세대 차이를 극
복하고 공생관계를 형성한다. 〈내 사랑을 부탁해〉(메구미 야마구치)에서
여고생 여주인공은 어려운 가정형편, 어머니의 입원, 절도사건의 위험
으로 주인공의 집에서 입주 가사도우미를 하게 된다. 남녀 주인공은 형
제 사이의 삼각관계, 원조교제 오해, 사장/인턴사원 관계라는 장애물을
극복하고, 주인공의 생계비 지원과 여주인공의 배려로 공생관계를 형성
하며 연인이 된다.

〈츠바키쵸 론리 플래닛〉(마모리 미카)에서 여고생 여주인공은 아버지의 빚을 갚기 위해서 소설가인 주인공의 집에서 입주 가사도우미를 하게 된다. 남녀 주인공은 원조교제의 시선, 동거에 대한 비밀, 육체적인 금욕이라는 장애물을 극복하고, 주인공의 섬세함과 여주인공의 보살핌으로 공생관계를 형성하며 연인이 된다.

〈주인님은 의사 선생님〉(사쿠야 후지, 린 미나하)에서 간호사인 여주인공은 전 남자친구의 빚을 갚기 위해서 호스티스 부업을 하다가 상사이자 의사인 주인공에게 들켜 주인공의 집에서 입주 가사도우미를 하게 된다. 여주인공은 주인공의 조력으로 자신의 능력을 발전시키며, 남녀 주인공은 고용주/고용인의 관계에서 연인 관계로 발전한다.

이렇듯 생계형 동거 로맨스 웹툰에서는 주인공이 여주인공의 어려운 형편을 알게 되어 입주 가사도우미 고용을 통해 생계비를 지원하며, 남녀 주인공이 동거를 계기로 고용주/고용인의 관계에서 연인 관계로 발전한다. 주인공과 여주인공은 공적으로는 고용주와 고용인의 상하관계이지만, 주인공에 대한 여주인공의 포용과 배려로 사적으로는 상하관

〈내 사랑을 부탁해〉

〈츠바키쵸 론리 플래닛〉

〈주인님은 의사 선생님〉

계의 전도를 보여준다.

두 번째, 애정형 동거 로맨스 웹툰에서는 사랑과 일의 경계를 드러내며, 남녀 주인공은 동거를 계기로 공적, 사적 영역에서 자존감을 향상시키고 위로를 받는 상생 관계를 형성한다. 〈짐승 사장의 29살 모쏠 사육기〉(나오 미사키)에서는 동거를 계기로 남녀 주인공이 일과 사랑에서 서로를 끌어주고 보완하는 조력 관계를 형성한다. 모태솔로 여주인공은 숙부 친구이자 사장인 주인공의 도움으로 여성적 매력과 업무 능력을 향상시키고, 삭막한 생활과 일 중독에 빠진 주인공은 꾸밈없고 순수한 여주인공으로 위안을 받는다.

〈깔리는 줄 알았던 내 상사가 나를 덮친다〉(노노 시마나가)에서는 동거를 계기로 남녀 커플이 조력 관계를 형성하며, 주인공의 가사 활동과 여주인공의 순수한 성격으로 일과 사랑에서 서로를 보완해주게 된다. 모태솔로 여주인공은 주거 문제가 발생해서 그 사실을 알게 된 직장 상사인 주인공과 동거하게 되고, 터프한 남성미를 가진 주인공의 모델 시연과 풍부한 성적 경험으로 여주인공이 부업으로 일하는 BL 만화에서의 사실감이 증대된다.

이처럼 애정형 동거 로맨스 웹툰에서 생활 능력의 결핍, 경제적 위기, 주거 공간의 위협 등 곤경에 빠진 여주인공은 직장 상사인 주인공의 배려로 동거를 시작한다. 남녀 커플은 동거를 계기로 사적 관계에서는 보호자에서 연인으로 변하며, 공적 관계에서는 상사인 주인공의 지도와 부하직원인 여주인공의 위로로 상생 관계를 형성한다.

세 번째, 위락형 동거 로맨스 웹툰은 정신과 육체의 경계를 드러내며, 남녀 주인공은 동거를 계기로 정신적 상처와 성적 콤플렉스를 극복

〈짐승 사장의 29살 모쏠 사육기〉　　〈깔리는 줄 알았던 내 상사가　　〈나와 상사의 비밀사정〉
　　　　　　　　　　　　　　　　나를 덮친다〉

한다. 〈나와 상사의 비밀사정〉(안주 원작, 준코 타무라 그림)에서 유능한
주인공은 전 여자친구와의 갈등과 상처로 여성에 대해 욕망을 느끼지 못
하게 된다. 엄격한 상사인 주인공은 부모의 재혼으로 여주인공과 의붓남
매가 되어 동거하게 되면서 부하인 여주인공의 능력을 키워주고, 따뜻하
고 순수한 성품의 여주인공에게만 육체적으로 반응하게 되면서 성적 콤
플렉스를 극복한다.

　　〈전 남자친구와 이런 일이 벌어지다니〉(요시오카 리리카)에서 기업
체 후계자이자 회계사인 유능한 주인공은 장남으로서의 부담감, 첫사랑
의 상처, 여성들의 공격적인 구애 등으로 발기부전을 겪고, 여주인공은
일과 사랑의 병행에 어려움을 겪는다. 주인공이 첫사랑 여주인공에게만
육체적으로 반응하게 되면서, 남녀 주인공은 동거를 통해 정신적, 육체
적 문제를 함께 극복한다.

　　〈저한테 느껴줘서, 고마워요〉(타키자와 리넨)에서 능력 있는 주인
공은 가사일을 좋아한다는 이유로 남자답지 못하다는 전 여자친구의 비
난을 들은 이후 발기부전을 겪고, 여주인공도 바람피우는 전 남자친구로

인해 성적 콤플렉스에 시달린다. 동거를 통해서 여주인공은 자신에게만 육체적으로 반응하는 주인공의 도움으로 성적 콤플렉스를 극복하고, 주인공도 따뜻한 성품의 여주인공의 도움으로 발기부전이 치유된다.

이렇듯 위락형 동거 로맨스 웹툰에서 남녀 주인공은 과거의 불행한 기억으로 성적 문제를 겪지만, 동거를 통해 정신적 상처와 육체적 콤플렉스를 극복한다. 공적 관계에서는 능력, 외모, 성품에서 완벽한 상사인 주인공이 어설픈 부하인 여주인공을 이끌어준다. 반면에, 사적 관계에서는 여주인공이 따뜻한 성품과 주인공이 유일하게 반응하는 자신의 육체를 통해 주인공의 정신적, 육체적 문제를 극복하게 도와준다.

〈전 남자친구와
이런 일이 벌어지다니〉

〈저한테 느껴줘서, 고마워요〉

계약 동거 로맨스 웹툰은 고용계약, 혼인 관계, 필요 충족에 의해 계약 동거를 시작하며, 여주인공의 생계나 생활 지원, 주인공의 성적 문제 해결 등의 남녀 주인공의 문제가 계약 동거를 통해 해결된다. 남녀 주

인공은 자유로운 의사와 의사 표시의 합치를 보여주며, 형식상으로는 계약관계이지만 사실상 서로에 대한 배려와 필요에 의한 관계를 형성한다. 우선, 생계형 동거 로맨스 웹툰에서는 주인공이 생계 위협이라는 곤경에 처한 여주인공을 입주 가사도우미로 고용하게 되고, 사실상 고용계약을 통한 동거로 주거 공간과 생계비를 지원하는 성격을 띠게 된다. 그리고 애정형 동거 로맨스 웹툰에서는 현실감각이 없는 여주인공을 돌보기 위한 계약 동거라는 점에서 여주인공의 필요와 주인공의 배려가 결합하여 의사 표시의 합치를 이룬다. 또한, 위락형 동거 로맨스 웹툰에서는 성적 문제를 겪고 있는 남녀 주인공의 필요에 의해서 동거를 한다는 점에서 자유로운 의사에 의한 것이며 의사 표시의 합치를 이룬다.

계약 동거 로맨스 웹툰은 낭만적 사랑과 열정적 사랑의 경계를 보여준다. 남녀 주인공의 계약 동거가 입주 가사도우미, 어려운 가정형편, 주거공간의 파손이라는 불가피한 사정에 의해 이루어진다. 여주인공의 경제적 어려움은 동거에 대한 차가운 시선에 대해 면죄부를 제공하고, 주인공의 주거 공간과 가사 활동, 여주인공의 자상하고 따뜻한 배려가 조력 관계를 형성한다. 웹툰에서 '여성은 길들이는 남성 캐릭터와의 친밀관계를 통해 개도해야 할 대상으로 그려지며, 무기력한 여성이 남성 캐릭터의 조력으로 생존능력을 갖춘 여성이 되며, 이러한 자기 계발의 변신에 대한 요구는 무한경쟁시대와 삼포시대에서의 불안과 위기의식을 반영한다.'[6] 이러한 계약 동거 로맨스 웹툰에서는 여주인공이 자신보다

6 김은정 · 권경미, 「웹툰에 나타난 불유쾌한 로맨스와 여대생 표상 연구」, 『애니메이션연구』 14권 3호, 한국애니메이션학회, 2018, 7-32쪽.

뛰어난 고용주나 상사의 도움으로 자기 계발의 변신을 거쳐 생존능력을 갖춘 여성으로 변화하며, 주인공도 여주인공의 도움으로 무한경쟁 시대의 불안과 두려움을 극복한다.

4. 계약 결혼 로맨스 웹툰
: 확실한 자유와 불확실한 사랑의 경계에서

계약 결혼 로맨스 웹툰은 결혼에서의 불평등한 관계와 평등한 관계를 대비시키며, 확실한 자유와 불확실한 사랑의 경계를 드러낸다. 『2020 혼인·이혼 인식 보고서』에 의하면, '10년 후 성행할 혼인 모습이 사실혼(동거), 기존 결혼제도, 계약 결혼, 졸혼, 이혼의 순서이며, 이혼에 대한 긍정적인 인식은 54.8%로 작년(39.7%) 대비 15.1% 상승했으며, 미혼 남녀의 81.6%는 혼전 협의 및 계약이 필요하다고 공감했다.'[7] 계약 결혼은 바로 이러한 결혼에 대한 인식 변화와 남녀의 가치관 차이를 반영한다. 계약 결혼 로맨스 웹툰의 두 가지 유형은 남성의 필요에 의한 계약 결혼 로맨스 웹툰과 여성의 필요에 의한 계약 결혼 로맨스 웹툰으로 나누어진다.

첫 번째, 남성의 필요에 의한 계약 결혼을 다루는 로맨스 웹툰에서는 남성이 자신의 경제적 우위를 이용해 자신만의 자유와 욕망을 지키려

7 『2020 혼인·이혼 인식 보고서』, 듀오휴먼라이프연구소, 2020.
https://www.duo.co.kr/html/duostory/humanlife_003_view.asp?idx=1622

는 불평등 계약을 보여주지만, 계약 결혼을 통해 남녀의 관계를 전도시키며 남성의 사랑 공포증이 극복된다. 〈이혼해 줄래요?〉(아이리더)에서 그룹 승계와 자유로운 생활을 추구하는 재벌남 사장인 주인공이 경제적 곤경에 처한 여주인공에게 계약 결혼을 제안한다. 여주인공이 주인공의 수많은 스캔들, 주인공에 대한 사랑, 어머니의 죽음, 아기 임신, 대학원 유학 등의 이유로 떠나버리자, 주인공은 여주인공에 대한 자신의 사랑을 뒤늦게 깨닫고 여주인공을 되찾기 위해 노력한다.

〈잃어버린 기억〉(린 그레이엄 원작, 후지타 카즈코 그림)에서 재벌남 사장인 주인공이 이기적이고 욕심 많은 전 약혼녀와 재산을 탐내는 많은 여성에게 질려, 유능하고 성실하고 정숙한 비서인 여주인공에게 계약 결혼을 제안한다. 주인공은 여주인공에게 자신이 첫 남자가 아니고 아들도 있다는 사실에 실망하지만, 잃었던 기억을 되찾아 자신이 여주인공의 첫 남자이고 그 아들이 자신의 아이라는 사실을 알게 되면서 여주인공에게 용서를 빌고 사랑을 고백한다.

이렇듯 남성의 필요에 의한 계약 결혼을 다루는 로맨스 웹툰에서는 재벌남 주인공이 일부일처제에서 다른 여성들과의 자유로운 연애와 성생활을 추구하기 위해 경제적 어려움을 겪는 여주인공에게 계약 결혼을 제안한다. 가부장적 남성과 젠더 위계에 순응하는 이러한 계약 결혼은 경제적 강자인 남성의 혼외정사를 인정하면서 경제적 약자인 여주인공의 일방적인 의무를 강요한다는 점에서, 상층계급 남성이 자신의 경제력을 이용해서 유리한 조건을 제시하는 불평등 계약이다. 하지만, 주인공이 정숙, 성실, 믿음을 보여주는 여주인공에게 사랑을 느끼게 되고, 여주인공도 주인공에 대한 사랑을 각성하고 경제적으로 자립하려고 노력

하게 되면서, 남녀 주인공의 계약 결혼에서 위기가 발생한다. 남녀 주인공은 서로에 대한 사랑으로 딜레마에 빠지게 되지만 동시에 불평등 관계가 전도된다. 계약 결혼은 기간을 명시하고 이혼을 전제로 한 결혼이지만, 남녀 주인공은 계약 결혼을 통해 계약의 끝이 확실한 관계인 '이혼'에서 불확실한 관계인 '사랑'으로 나아간다.

〈이혼해 줄래요?〉

〈잃어버린 기억〉

두 번째, 여성의 필요에 의한 계약 결혼을 다루는 로맨스 웹툰에서는 소중한 가치를 지키기 위한 평등한 계약을 통해 남녀 주인공이 사랑 공포증을 극복한다. 남녀 주인공 〈나만 사랑해줘〉(다이애나 해밀턴 원작, 후지와라 모토요 그림)에서 여주인공은 어머니가 애착하는 저택을 유산으로 받기 위해서 창문닭이로 위장한 재벌남 주인공에게 계약 결혼을 제안한다. 바람피우는 아버지로 인해 남성과의 연애를 혐오하는 여주인공과 자신의 조건에만 집착하는 여성들로 인해 사랑을 믿지 않는 주인공이 계약 결혼을 통해 서로의 상처를 치유한다.

〈공주의 은밀한 비밀〉(제인 포터 원작, 후지타 카즈코 그림)에서 공주인 여주인공이 바람둥이 유부남과의 불륜, 사생아 임신이라는 위기에서 탈출하기 위해 시크이자 재벌남인 주인공과 계약 결혼을 하게 된다. 남녀 주인공은 여주인공의 여린 심성과 주인공의 자상한 배려

로 서로의 내면을 이해하고 사랑에 빠지게 된다.

　이처럼 여성의 필요에 의한 계약 결혼을 다루는 로맨스 웹툰에서 남성을 불신하는 여주인공과 여성을 불신하는 주인공이 계약 결혼을 통해 신뢰 관계를 형성하며 과거의 상처를 치유하게 된다. 남성의 필요에 의한 계약 결혼에서 주인공은 자신의 자유와 방종을 위한 알리바이와 면죄부 때문에 계약 결혼을 하며, 아내가 있는 상태에서 혼외정사를 즐기기 위한 불평등한 계약을 한다. 반면에, 여성의 필요에 의한 계약 결혼에서 여주인공은 자신이 소중히 여기는 공간이나 가치를 위해서 계약 결혼을 하며, 남녀 모두 같은 권리와 의무를 갖는 평등한 계약을 보여준다.

〈나만 사랑해줘〉

〈공주의 은밀한 비밀〉

　계약 결혼 로맨스 웹툰에서 이기적인 필요에 의해 제안하는 계약은 불평등한 관계인 반면에, 이타적인 배려에 의해 제안하는 계약은 평등한 관계를 보여준다. 계약 결혼 로맨스 웹툰에서 남녀 주인공은 불확실한 사랑에 대한 불안을 드러내며, 한정된 기간과 명확한 조건의 계약 결혼으로 서로의 부담감을 줄이고 관계를 발전시켜 사랑 공포증을 극복한

다. 여주인공은 가부장적인 아버지, 어머니의 고통, 전 남자친구의 배신 등으로 인해 남성과의 사랑에 대해 두려워하지만, 계약 결혼을 통해 의존적이고 수동적인 여성에서 독립적이고 능동적인 여성으로 변화한다. 여성은 '일종의 자기 계발로서의 연애를 경험하며, 사랑받고자 하는 욕망과 미래 설계를 위해 변화하는 몸이 갈등적으로 접합하며, 약자로서의 자기 방어적 연애관리와 내부의 힘을 기를 수 있는 가능성으로 젠더 관계를 균열시킨다.'[8] 주인공도 부모의 불행한 가정생활, 어머니의 정신적 고통, 전 여자친구의 배신, 자신의 부에 집착하는 여성 등으로 인해 여성 불신과 사랑 공포증을 갖게 되지만, 계약 결혼을 통해 여주인공에 대한 신뢰와 사랑으로 과거의 상처를 치유하게 된다.

남녀의 사랑과 신뢰에서 섹슈얼리티는 중요한 역할을 하며, 정신과 육체의 결합을 보여준다. 남녀 주인공 모두 옛 연인과의 성행위가 공포감, 혐오감, 아픈 상처였던 반면에, 계약 결혼에서의 성행위는 상처의 치유, 위로와 배려, 정신적·육체적 욕망 충족이라는 점에서 서로가 운명적 상대임을 확신하게 된다. 로맨스에서 남녀의 행복한 결혼은 '흐트러진 질서를 더욱 보수적인 중앙 질서로 포섭 혹은 편입하며, 낭만적 사랑은 경계를 무너뜨리는 위반의 아우라 역할을 하며, 재벌과 지성적인 여성의 결합 구도는 현실의 한계를 낭만적으로 넘어서려는 욕망을 반영한다.'[9] 계약 결혼은 기존의 일부일처제 결혼이 사랑과 자유를 모두 얻을

8 변혜정, 「이성애 관계에서의 자기 계발 연애와 성적 주체성의 변화」, 『생명연구』 17권, 서강대학교 생명문화연구소, 2010, 53-92쪽.

9 김경애, 「로맨스 웹소설의 구조와 이념 연구」, 『현대문학이론연구』 62권, 현대문학이론학회, 2015, 63-95쪽.

수 없다는 불신으로 비관적 정서를 드러내는 한편, 사랑은 포기하지만 자유는 확보하겠다는 최소한의 기대를 보여준다는 점에서 낙관적 정서를 드러낸다.

5. 로맨스와 계약: 일상의 재현 혹은 일상으로부터의 일탈

우리는 계약 로맨스 웹툰의 연애, 동거, 결혼이라는 친밀성의 영역에서 계약의 의미가 무엇인지를 살펴보았다. 첫째, 계약 연애 로맨스 웹툰에서는 사장과 비서의 계약 연애, 동정녀와 난봉꾼의 계약 연애, 완벽남과 평범녀의 계약 연애를 통해서, 자유연애 시대의 연애 공포증을 계약의 가벼움으로 극복하는 서사를 보여준다. 둘째, 계약 동거 로맨스 웹툰에서는 생계형 동거, 애정형 동거, 위락형 동거를 통해서, 남녀 주인공의 성적 문제의 극복을 다루면서 동거문화의 확산과 섹슈얼리티의 부상을 보여준다. 셋째, 계약 결혼 로맨스 웹툰에서는 남성의 제안에 의한 불평등 계약 결혼과 여성의 제안에 의한 평등한 계약 결혼을 대비시키며, 사랑과 자유의 양립 불가능성을 드러내며 과거 상처와 사랑 공포증의 극복을 보여준다. 자유연애와 자기 계발의 요구의 압박감 속에서 인물들은 계약 연애, 계약 동거, 계약 결혼을 통해서 연애 공포증, 성적 문제, 결혼공포증을 극복한다.

이정옥은 할리퀸 로맨스에서 나타나는 성에 대한 적극적인 표현, 사랑에 대한 주도적인 자세, 낭만적 유토피아 추구에 대해서는 긍정적인 평가를 하지만, 현실의 이상 괴리에 대한 무자각, 사랑과 욕망의 혼동,

육체적 합일의 완전한 사랑으로의 환치 등의 모순과 한계를 지적한다.[10] 로맨스물의 세 가지 쾌락은 보상심리, 저항심리, 자기 계발이다. 계약 로맨스 웹툰의 독자는 완전무결한 이상과 현실적인 경험에 대한 인식이 있기 때문에, 현실에서 채울 수 없는 결핍을 채우고 낭만적 유토피아라는 불가능한 소망을 충족한다. 이렇듯 계약 로맨스 웹툰은 계약과 로맨스의 결합으로 영원한 사랑을 포기하고 평등한 애정 관계를 지향하고자 하며, 비현실적 설정, 해피엔딩의 로맨스, 사회적 제재를 피한 안전한 욕망의 해방구, 불만족스러운 현실을 위로하는 현실도피 등을 보여준다.

계약 로맨스 웹툰에서의 일상성은 바로 여성의 경제적 난관과 남성의 정신적·육체적 난관이다. 이러한 인물들의 난관과 자기 계발을 통한 해결은 도시 공간의 일상성을 재현하며 대중들의 공감을 유발한다. 여주인공은 박해받는 희생자에서 탈피하여 성장하고 변신한다. 그녀는 자신의 여성성을 살려 섬세한 일 처리와 배려 있는 인간관계를 형성하여 일과 사랑에서 모두 성공을 거두는 극적인 반전으로 쾌락을 선사한다. 로맨스 웹툰은 일상의 재현, 일상의 뒤집기, 일상으로의 회귀 등의 과정을 거치면서, 인물의 성장과 변신으로 문제를 해결할 수 있다는 가능성을 제시한다. 이때 계약은 바로 일상성을 뒤집는 계기를 제공하며, 계약 이후 인물의 변화와 비현실적인 결말은 자기 계발과 무한경쟁 속에서 불안감을 느끼는 독자의 소망을 충족시킨다. 20세기의 거대 담론의 압력에

10 이정옥, 「[이정옥의 문화톡톡] 낭만적 사랑과 여성의 욕망을 결합한 로맨스 – 로맨스와 멜로드라마에 대한 탐구(4)」, 〈르몽드 디플로마티크〉, 2019.12.23.

서 21세기의 일상적 개인의 가치를 복원하는 미시 서사로의 변화 과정에서, 계약 로맨스 웹툰은 계약을 통해 일상의 재현과 일상으로부터의 일탈을 동시에 보여준다.

10장

남성 혐오는 없고 '한남'은 있다

안치용

　돌아가신 내 아버지가 은퇴한 나이를 이미 지난 나는 한국 나이로 50세를 분수령으로 두 번째 유형의 인생을 살고 있다. 두 번째 유형의 삶은, 첫 번째 유형의 삶과 달리 하나의 직업으로 간단히 설명되지 않는다. 대략 두 개의 주제 아래 다양한 활동이 연결되어 수행된다. 그중에는 직무의 성격상 '멘토'로 불리는 활동들이 있다.

　내가 그들에게 사표가 될 만한 인물이라고 오해하지는 않기를 바란다. 조직의 형태상 불가피하게 내가 멘토를 맡아야 하는 상황일 따름이다. 그러므로 멘토 역할과 관련하여 나는, "기능과 지식 면에서 여러분에게 멘토링하는 것이지 인격이 뛰어나거나 모범적인 인생을 살아서는 아니다."라고 대학생들에게 말한다.

'당신은 페미니스트냐'고 묻는다면

이때 인격과 인생을 거론하며 가장 무겁게 검열하는 것은 페미니즘이다. 50대 남성 지식인이 대학생을 멘토링하면서 가장 염두에 둔 것이 페미니즘이란 고백을 나 같은 기성세대는 이해할 수 있을까.

우리 모임에는 여성 비중이 압도적으로 높은데, 여대·남녀공학을 막론하고 이들의 인식에서 페미니즘은 기본값으로 주어져 있다. 남학생이라고 해서 다르지 않은 게, 페미니즘의 각성을 거치지 않은 사람은 선발되기 어려울 뿐 아니라 함께 생활하는 데도 어려움을 겪는다. 배척하거나 왕따를 시키는 게 아니지만, 거의 모든 구성원이 페미니즘을 공유하고 있어서 페미니즘의 이해 없이는 대화불능에 직면할 가능성이 높다.

이들과 대화하고 소통하고 때로 함께 무엇인가를 만들어내는, 조직 내 사실상 유일한 기성세대인 나에게도 상황은 동일하다. 나 또한 페미니즘으로 각성한 사람이어야 하고, 나아가 페미니스트여야 한다. 그러므로 누군가가 나에게 "당신은 페미니스트입니까?"라고 묻는다면, 조심스럽지만 "예"라고 대답할 수밖에 없다.

그런데도 나는 자신을 페미니스트라고 선언하는 데까지는 이르지 못한다. 또한 "당신은 페미니스트입니까?"는 질문에 '조심스럽게' 긍정의 답변을 내어놓는 정도의 위축된 태세를 취할 수밖에 없다. 페미니즘을 어느 정도 공부한 사람이라면 이러한 나의 조심스러움을 쉬이 이해할 수 있으리라.

나는 소위 진보적 지식인으로서 스스로 페미니즘의 각성을 거쳤다고 믿지만 동시에 페미니즘의 적(敵)인 '아저씨'의 한 사람이다(페미니즘의 적이라는 말에 듣는 아저씨들은 섭섭해하지 말기를 바란다. 실제로 적이니까.). 내 주변 많은 아저씨 중에서 페미니즘에 관하여 나와 생각

을 공유하는 사람은 극소수이다. 예컨대 내 세대의 어떤 아저씨들은 자신들을 페미니스트라고 말하는데, 물론 농담이겠지만, 그 이유가 여자를 좋아하기 때문이란다.

그렇지만 나는 그들과 교류하는 데에 큰 어려움을 겪지 않는다. 계급성이란 단어를 떠올리면, 어떤 사람의 계급성을 판단하는 여러 가지 잣대가 있지만, 주변 사람들 또한 그 잣대가 될 수 있다. 그러한 관점을 페미니즘에 원용하면 나는 페미니스트일 수가 없다.

더 본질적으로는 과거부터 현재까지 이어진 나의 삶이, 내가 구분하듯 말한 주변의 아저씨들과 실제로 달랐냐 하면 "그렇다."라고 대답하기 힘들다는 사실이 지적될 것이다. '각성' 이후의 나의 삶 또한 결코 완전한 '결백'을 주장하기 힘들 법하다. 아마 가부장제 사회에서 태어나서 남자로 길러지고 남성의 정체성을 갖게 됐다는 본원적 변명이 가능하리라.

그 성(性)정체성은 일상의 삶에서 불편과 차별에 직면하지 않기에 당사자로서 체험하는 절실한 '계급적 각성'을 자연스럽게 소환하지 못한다. 따라서 사유를 통한 각성이 생각을 바꿔놓을 수는 있지만, 50년 가까이 축적되어 무심결에 분출되는 남성적인 (페미니즘 입장에선 '가해자' 진영의) 행태를 하루아침에 근절시키기는 어렵다. 상투적인 변명이면서 동시에 현실적인 설명이다.

현실적인 한계를 설명하고 상투적인 변명을 늘어놓으면서 적당히 페미니스트 장식을 다는 것으로 시대를 모면할 생각은 아니다. 페미니즘은 확고한 시대적 요청이고, 여성이든 남성이든, 젊었든 늙었든 요청에 응답해야 한다. 그것도 올바르게.

중년 '한남' 치고는 그럭저럭 큰 문제 없이 잘해나가고 있다고 생각

한다. 물론 이 판단은 주변 젊은 대학생들의 일부 의견을 참조하여 스스로 내린 것이기에 참조에도 불구하고 참조의 범위와 진정성의 문제로 오판일 가능성이 상존한다. 참조와 별개로 결정적으로 내 판단 자체가 잘못됐을 수도 있다.

요즘 50대 이상 관리자급 이상의 남성 대부분은 페미니즘과 관련하여 자신이 정말 '조심'하기에 "전혀 문제 될 것이 없다."라고 말한다. 내가 직접 목격하기도 하지만, 그 호언을 비웃는 여성 지인들의 전언으로 실상을 전해 듣기도 한다. 실상은 그들의 호언과는 반대라는 뜻이다. 이 이야기를 들으며 나는 나를 돌아본다.

결론적으로 나는 어찌할 수 없는 중년 한남이지만, 동시에 중년 한남의 행태에서 벗어나고자 하는, 감히 페미니스트라고 말하기는 힘들지만 충실한 페미니즘 지지자라고 할 수 있다.

아마도 "중년 한남 따위의 지지는 필요 없다."라고 말할 일부 페미니스트들이 있을 것이다. 그러한 단호한 입장의 맥락을 이해하기에 내가 그들의 의견을 반박할 이유는 없다. 다만 당사자로서 페미니스트이든, 비(非)당사자로서 페미니즘 지지자이든, 페미니즘이란 시대정신을 수용하고 표명하며 반(反)페미니즘의 강력한 저항에 맞서는 데 어떤 식으로든 힘을 보태는 것은 양심의 문제이자 진보의 문제이다.

만일 누군가 진보하는 세상을 꿈꾼다면, 그 사람은 무엇보다 먼저 페미니스트가 되어야 한다. 내가 중년 한남이란 한계에도 불구하고, 이 주제에 관해 발언하는 이유 역시 세상이 조금 더 나아지길 바라기 때문이다.

점점 더 많은 이의 이익과 자유가 신장하는 것이 진보라고 한다면,

진보하는 세상이라면 당연히 차별과 혐오가 점점 사라져야 하는데, 지금 우리 눈앞에는 혐오와 차별이 만연해 있다. 우리 사회의 이른바 적폐 중 여성 차별과 여성 혐오의 비중이 너무 크기에 이 문제의 해결 없이 더 나은 세상을 운위한다면 그것은 기만이 되지 싶다. 따라서 여성이든 남성이든, 젊었든 늙었든 페미니즘을 적극적으로 논하고 실천하며 반(反)페미니즘에 맞서는 것은 바람직한 시민행동의 기본 중 기본이다.

나는 한남이다

시몬 드 보부아르는 『제2의 성』에서 자신에 대해 말하려면 자신이 먼저 여성임을 이야기해야 한다고 말했다. 지금 내가 나를 이야기할 때 나의 남성은 이 시점에서 '한남'일 수밖에 없음을 분명히 해야 한다.

나무위키에서 한남은 "'한국남자+충'의 준말"로 "한국 남성 전체를 대상으로 비하하는 속어"라고 기술돼 있다. 이어 "주로 (래디컬) 페미니즘을 표방하는 여성들이 한국남자 전반을 비난하기 위해 사용하는 언어로서 한국의 대표적인 남성 혐오 커뮤니티 사이트였던 메갈리아에서 만들어진 용어"라고 밝혔다. 줄여서는 '남충' 또는 '한남'이 있다고 한다. '한남충'과 '남충'과 달리 '한남'은 "자신들의 커뮤니티 외부에서도 쓰기 편하게 위장한 줄임말일 뿐 비하성 본질은 어원과 조금도 다르지 않다."라고 돼 있다.

이어 '한남' 혹은 '한남충'이란 말이 어떻게 만들어졌고 어떤 변천을 거쳤는지를 굳이 살펴볼 필요는 없지 싶다. '한남'을 '한국남자'의 줄임말

이 아니라 '한남충'의 줄임말로 보아야 하며, 사실상 혐오 표현으로 보아야 한다는 정도로 정리하면 되지 않을까.

그리하여 '한남'이란 표현을 쓰는 여성이나 남성에게 "혐오 표현이므로 사용이 적절치 않다."라는 (주로 남성들로부터) 반박이 제기되곤 한다. 일리가 있긴 하다. 모든 종류의 혐오를 혐오해야 하는 시대적 요청을 참작할 때 '한남'이란 용어가 자제되는 게 맞다. 특정한 편견과 불쾌가 포함된 '한남'이 아니라 굳이 써야 한다면 '한국남자'라는 중립적 표현을 써야 한다.

그러나 외형상 합당해 보이는 이러한 논의가 허전해 보이는 이유는 무엇일까. 개인적 판단으로는 '한국남자'가 외형상 중립처럼 보이지만 실제로는 편파적인 용어이며 내용상 중립적인 용어는 '한남'이 맞는다고 본다. 단순하게 설명하면, 말은 현실을 반영하는데, 대체로 그 반영은 상당한 왜곡을 포함하기 마련이며, 따라서 '한국남자'의 왜곡 없는 정확한 표현은 '한남'이다.

많은 '한남'의 공분을 살 나의 이러한 주장의 근거는 무엇일까. 일본 제국주의의 지배를 받은 식민지 조선 민중의 입장을 생각해 보자. 당시 일부 양심적인 일본인은 그렇지 않았겠지만 아마도 적잖은 일본인이 조선인을 '조센징'이라고 혐오하고 멸시하는 표현을 공공연하게 또는 마음속에서 썼을 것이고, 지배를 받는 조선인들은 반대로 일본인을 '쪽바리'라고 불렀을 터이다. '조센징'이란 표현이 양자가 있는 가운데서 사용될 수 있었다면 '쪽바리'란 표현은 조선인끼리만 썼을 것으로 추측할 수 있다.

여기서 짚고 넘어갈 점은 명목상 모두 혐오 표현인 두 단어가 맥락

상 분명 다르다는 것이다. '조센징'과 '쪽바리' 가운데 전자가 혐오의 표현이라면, 후자는 분노의 표현에 해당한다. 과거사 문제가 남아있기는 하지만 국제적으로 대등한 관계인 지금은 서로를 한국인과 일본인으로 객관적으로 또한 비(非)혐오 명칭으로 불러야 한다.

'조센징'의 불편함을 논외로 하고 '쪽바리'란 표현의 정당함은 식민지 조선 민중에게 너무나 당연해 보인다. 억압받는 조선 민중에게 그 정도 분노의 표현이 허용되지 않는다고 한다면 너무 가혹하다. 식민지배를 받으면서, 공공연하게 일상적으로 '조센징'이라 불리면서, 상대방을 "일본인은…"이라고 '교양' 있게 부르는 사람이 무결한 사람일 수 있겠지만 현실의 인물로 느껴지지는 않는다.

내 의견으로, '한남'은 부적절한 혐오의 표현이라기보다는 온당한 분노의 표현이다. 비유로써 수 천 년을 '조센징'으로 불린 상황에서 이제 조금 '쪽바리'로 불렀다고 해서 '쪽바리'란 말을 한 사람을 혐오자라고 비난할 수 있을까. 오히려 최소한의 존엄추구라고 보는 게 더 타당하다.

혐오는 억제되어야 하지만 분노는 표출되어야 한다. '한남' 표현은 수 천 년 적폐인 여성 혐오와 차별에 대한 정당한 또는 최소한의 분노의 반영이다. 만일 내가 일본 제국주의 식민시대 일본인이었다면, 조선인이 뒤에서 나에게 '쪽바리'라고 욕했다고 해서 그것을 혐오 표현이라고 받아들이지는 않았지 싶다. 물론 불편하긴 하였겠지만 주어지면 수용할 수밖에 없는 것이 아니었을까.

일본인인 내가 '조센징'이라고 표현하는 것은 삼가야겠지만, 어쩌다 '쪽바리'란 말을 듣게 되어도 참아야 한다고 생각했을 법하다. '한남'과 '쪽바리'가 다르지 않다. '한남'은 물론 혐오 표현이지만 '한남'에 들어 있

는 혐오 자체보다, '한남'이 수행하는 여성 혐오에 대한 간접적 저항이란 기능이 훨씬 더 크다.

이제 "가부장제와 제국주의 식민지배를 어떻게 단순 비교하냐"며 난리를 칠 사람이 있겠지만, 그 판단은 양심과 시대에 맡기고자 한다. 다만 어떤 관점에서는 더하면 더했지, 덜하지는 않을 것이다.

그럼에도 공식적으로는 '한남'이란 용어가 사용되지 않았으면 한다. 다시 비유로써, 아무리 일제 식민지 시대라고 하여도 만일 뭔가 건설적인 논의를 위해 조선인과 일본인이 만나게 된다면 그때 서로를 '쪽바리'와 '조센징'이라고 부를 수는 없는 것이 아닌가. 그럼에도, 현실에서 '한남'은 불가피하다고 판단한다.

다음 글은 늙은 '한남'인 나와 함께 공부하는 젊은 '한남' 안 아무개 씨의 글이다.

"나는 한남이다. 단순히 '한국남자'의 줄임말뿐만 아니라 그 안에 내포된 혐오적 의미를 인정한다. 한국남성은 부끄럽지만 그럴 수밖에 없다. 『맨 박스』의 저자 토니 포터에 따르면 남성은 선하게 살아가도 필연적으로 유리한 사회적 구조에서 여성에게 고통을 준다. 묵인한다면 여전히 남성 중심적 사회화에서 벗어날 수 없다. … 한남임을 인정하고 페미니즘을 지향한다. 내 여자 친구가, 미래의 내 아내가 살아가는 세상이 조금 더 나아졌으면 좋겠다. 내가 혹시 낳게 될지도 모르는 딸이 살아갈 세상이 지금보다 지속가능하고 가치 있기를 꿈꾼다. 내가 혹시 낳게 될지도 모르는 아들의 젠더 감수성이 풍부했으면 좋겠다."

한국남자가 '한남'임을 인정하는 순간, 역으로 한국여자가 한국남자를 더는 '한남'이라고 부르지 않게 될 것이라고 나는 확신한다. 변화하려면 대화를 시작해야 하고 대화는 인정에서 시작된다. '한남'들이여 우리가 '한남'임을 인정하자. (물론 '한남' 소리를 듣기 싫어서 인정하자고, 얕은수를 쓴 것은 아니다. 인정을 소멸을 전제한 의지의 표현이다.)

남성 혐오는 없고 여성 혐오만 있다

이러한 나의 주장에 대하여 인터넷 등 토론의 장에서는 부정적인 의견이 많다. 별로 용한 이야기는 아니지만 내 주변에서는 부정적인 의견이 별로 없다. 내 주변의 의견 중 주목할 만한 것으로는, "한남이란 용어가 맞느냐 틀리냐보다는, 한남이 일종의 혐오 표현이기 때문에 부적절하다고 할 때 과연 현시점에서 남성 혐오 자체가 성립하느냐?"는 근본적인 질문이 있었다. 요약하면 여성 혐오의 존재 여부는 논의할 필요가 없지만 한남을 말할 때마다 남성 혐오가 있다고 할 수 있느냐이다.

여성 혐오만 있고 남성 혐오는 없다는 견해에, '한남' 표현이 정당하다는 태도에 대해서 만큼이나 황당하다는 반응을 표명할 사람이 적지 않겠다. 당장 남성 혐오가 확고하게 존재한다는 반론이 가능해 보인다. '한남'이 남성 혐오 표현이 아니면 무엇이냐고, '한남'은 혐오 표현이라기보다는 정당한 분노 표현이라는 필자의 주장에 설복되지 않고 반문할 사람이 많으리라. 또는 만일 남성에 대한 분노만 있고 남성 혐오가 없다고 한다면 여성 혐오도 없는 것 아니냐고 되치기할 가능성이 있다.

여성 혐오부터 살펴보자면 그것이 없다고 말하는 건 손바닥으로 하늘가리기에 가깝다. 물론 법과 제도상에서 존재하는 성차별은 상당 부분 해소되었다. 그러나 여성해방과 관련한 현재 국면은 그러한 가시적 개선에 힘입어 여성 혐오라는 거대한 뿌리에 이제 막 손을 대기 시작했다고 보는 게 올바른 판단이다.

말 그대로 손을 댄 수준에 불과하다. 명시적이지 않은 여전한 많은 차별과 여성에 대한 공공연하고 노골적인 혐오는 엄존한다. 예컨대 언론의 행태를 조금만 들여다봐도 관음증적 보도에서 일상적으로 여성 혐오가 확인된다.

인간을 수단이 아니라 목적으로 대하라는 칸트식의 의무론적 윤리관을 떠올려 보자. 사실 그 정도로 엄격한 윤리는 현실에서 관철되기 어렵다. 문제는 일관되게 인간을 수단으로 대한다면, 그것은 우리가 많이 하는 말로 인간의 물화(物化)이다. 그런 태도가 DNA에 탑재되었다면 그때를 혐오라고 판단하게 된다.

일베를 비롯한 혐오집단들은 그들이 적대시하는 세력을 공격하며 물화한 언어를 반복해서 사용한다. 다시 짚고 넘어갈 것은 혐오가 분노와는 다르다는 점이다. 인간을 상시적으로 수단화(물화·소외)하는 상황을 가정하면, 수단화하는 것을 혐오라고 하고 수단화되는 사람이 대응하는 것을 분노라고 한다. 또한 그러한 분노에 지지를 표하고 동참하는 것을 시민적 양심이자 인간적 공감이라고 하고, 수단화에 편승해 정치·사회·경제적 이익을 취하는 것을 모리배 기질, 쉬운 말로 양아치다움이라고 한다.

일베가 5·18 광주민주화운동과 관련하여 홍어 운운하며 음식과 관

련된 표현을 사용한 것은 명백한 혐오이다. 남성의 성(性)담론에서도 여성은 쉽사리 음식화한다. 여성 혐오는 대다수 남성과 또 적지 않은 여성의 의식과 무의식에 침투하여 작동하고 있기 때문에 혐오자가 스스로 또 서로, 혐오자임을 자각하고 인식하기는 쉽지 않다.

두 사례가 완전히 같다고 할 수는 없다. 여성에 대해 음식 비유가 동원되는 맥락과 상호성에 따라서 혐오 혐의를 벗을 수도 있다고 보지만 사회에서 유통되는 광범위하고 방대한 양의 성담론이 여성 혐오에 해당하기에 소소한 예외는 큰 의미가 없지 싶다. 여성 혐오가 성담론에서만 발견되는 건 아니다. 범위 면에서 성에 국한되지 않으며 행태 면에서도 다양하다. 여성 혐오와 가부장제 이데올로기는 담론·인식·행태·관행에 깊이 뿌리 내려 여전히 보편적으로 작동한다.

그렇다면 남성 혐오가 존재하지 않는 이유는 저절로 밝혀진다. 남성 혐오와 모권제 이데올로기가 담론·인식·행태·관행에 깊이 뿌리 내려 보편적으로 작동하며 남성에게 고통을 주고 있는가. 전혀 그렇지 않다. 여성 혐오를 여성 혐오라고 말하고 여성 혐오에 분노하는 것에 불편해하고 화를 내면서 그것을 남성 혐오라고 말하는 것일 뿐이다.

남성 혐오가 여성 혐오의 안티테제라고 하기도 힘들다. 전환을 위한 유의미한 단계에 돌입했다기보다는 여전히 여성은 여성 혐오에 대해서만 분노하고 있을 따름이다. 고작 한국남자를 '한남'이라고 표현하는 정도이다.

물론 설명을 위한 남성 혐오는 때로 불가피하게 사용된다. 고작 '한남'이지만, 고작이란 것은 맥락을 통해서만 파악되고 '한남' 자체는 '한남충'의 줄임말이기에 '한남'이 혐오 표현의 하나라는 사실이 부인되지 않

는다. 그렇다고 그것이 남성 혐오의 실재를 입증하지는 않는다. '한남'은 있고, 남성 혐오는 없다. '한남'은 수 천 년, 아니 그 이상 이어진 여성 혐오와 가부장제의 계승자이자 주체다. 여전히, 그리고 앞으로도 문제는 여성 혐오다.

11장

동네책방, 일상적 장소의 지속가능성을 위하여

이병국

1.

리처드 링클레이터의 2004년 영화 〈비포 선셋〉을 보면, 작가가 된 제시가 셀린느와 보낸 꿈같은 하루를 책으로 써 파리에서 낭독회를 하던 중 다시 셀린느와 재회하는 장면이 나온다. 〈비포 선라이즈〉(1995)의 후속작으로 비엔나에서의 짧은 하룻밤으로는 이어질 수 없었던 그들의 사랑이 맺어지는 영화이다. 참으로 애틋한 영화다. (〈비포 미드나잇〉(2013)은 그들의 사랑이 일상이 되면서 어떻게 파국을 맞는지 공포스럽게 그려낸다.) 그런데 나의 흥미를 끈 것은 제시와 셀린느가 재회하게 되는 장소가 셰익스피어 앤드 컴퍼니(Shakespeare and Company)라는 점이었다.

셰익스피어 앤드 컴퍼니는 파리 노트르담 대성당이 바라보이는 곳에 위치해 있다. 접근이 수월한 장소라서 그런지 늘 사람들로 북적이는

곳이다. (필자도 2013년 등단하여 받은 상금으로 유럽 여행을 갔었는데 파리에 머무는 동안 몇 번이고 찾아가 본 적이 있다.) 헤밍웨이와 제임스 조이스가 자주 찾던 그곳은 선교사 아버지를 따라 미국에서 건너온 실비아 비치(Sylvia Beach)가 동성 연인 아드리엔 모니에(Adrienne Monnier)와 같이 만든 서점으로 2차 세계 대전 때 문을 닫았다가 1951년, 조지 휘트먼(George Whitman)이 다시 문을 열었다. 지금은 휘트먼의 딸 실비아Sylvia Beach Whitman가 운영하고 있다. 이곳은 오랜 시간 동안 수많은 작가 및 일반인들의 일상적 장소였지만 지금은 파리의 명소가 되어 전 세계인의 사랑을 받게 된 작은 (고)서점이다.

서점은 작가와 독자를 일차적으로 매개하는 중심 역할을 하는 곳이다. 물론 셰익스피어 앤 컴퍼니가 여러 영화의 배경이 되면서 전 세계적으로 알려졌지만 규모로만 보면 우리나라의 동네책방과 그다지 큰 차이를 보이지 않는다. 그러한 작은 규모의 서점이 여러 행사들을 통해 작가와 독자를 잇는 가교 역할을 오랜 세월 지속해 왔다는 것은 놀라운 일이다. 우리나라도 마찬가지이다. 작가와 독자가 직접 만나 책 이야기를 나눌 수 있는 공간이 늘어나고 있다는 것은 고무적이다. 지역의 작은서점, 동네책방들로 인해 책이 단순한 소비재를 넘어 공공재로써 공유되고 소통되는 일상의 공동체를 형성하는 중요한 계기를 마련하게 되었다. 이웃들의 시간과 사유가 공유되는 공간이자 일상적 장소가 등장한 것이다. 이러한 동네책방이 활성화된 시점은 (정책적 성과는 차치하고) 도서정가제가 시행된 이후로 볼 수 있겠다.

2.

책 소매가격을 일정 비율 이상으로 할인하지 못하도록 강제한 도서정가제가 시행된 지 올해로 17년째이고 신·구간 할인율을 최대 15%로 제한한 개정 도서정가제가 적용된 지도 6년이 지났다. 여러 문제로 인해 폐지를 주장하거나 완전 도서정가제를 요구하는 목소리가 높지만, 현재로서는 소형 출판사와 서점들의 활성화를 유도하기 위해 마련한 정책으로 성공했다고 보기는 어려운 것이 사실이다. 중요한 점은 독자 인구를 어떻게 증가시킬 것인가, 이겠지만, 도서정가제 폐지 등으로 책값을 내리는 것[1]이 책을 읽지 않던 사람들로 하여금 책을 구입하여 읽게 할 것 같지는 않다.

올해 한국서점조합연합회에서 발간한 '2020 한국서점편람'을 보면, 국내서점은 2003년 3,589개에서 지난해 12월 기준 총 1,976개로 하향 추세라는 것을 알 수 있다. 흥미로운 점은 학습지와 참고서를 판매하지 않는 '기타서점'의 증가세이다. 기타서점은 전통적 서점에 가까운 서점과 책이 아닌 음료, 주류, 문구 등이 주된 수입인 서점을 분류하기 위해 만들어진 개념이다. 기타서점은 2015년 61개에서 지난해 344개로 증가했다.[2] 물론 대형 체인서점과 온라인 서점도 몸짓을 불렸다는 것도 간과

1 최근 도서정가제 일몰을 앞두고 이에 대한 활발한 논의가 이루어지고 있다. 소비자 후생이라는 명목으로 한 도서정가제 폐지(및 개정)가 실질적인 효과를 거둘 수 있는지 의문의 목소리가 큰 것이 사실이다. 특히 도서정가제가 동네책방의 활성화 등 출판 생태계의 다양화에 도움이 되었다는 점을 고려해야 한다. 이에 대한 필자의 논의는 〈르몽드 디플로마티크 문화톡톡〉의 「완전도서정가제가 만들 문화적 가능성을 희망하며」(2020.9.21.)에서 확인할 수 있다.

해선 안 될 사항이겠다. 그러나 기타서점으로 분류된 지역서점, 동네책방의 증가 추세를 어떻게 볼 것인가, 그것이 독자와 어떤 방식으로 교류하고 소통하는가를 살펴보는 일은 중요하다.

코로나19로 인한 동네책방[3]들의 타격을 일목요연하게 확인할 방법은 없지만, 온라인 서점 매출이 사상 처음으로 오프라인 매출을 앞질렀다는 기사[4] 들을 보면 오프라인 서점 그중에서도 동네책방들의 어려움은 짐작할 만하다. 비대면 시대이니만큼 그동안 동네책방들이 구축해왔던 커뮤니티가 활성화되지 못하는 것이 그 이유 중 하나일 것이다. 그럼에도 불구하고 동네책방은 독서 시장의 최말단에서 출판과 창작, 향유와 소통의 구심점이 되는 것도 사실이다. 책이 지닌 공공재로서의 가치

라이바리

가 가장 왕성하게 공유되는 장소가 동네책방이라고 할 수 있다. 단순히 책을 사고파는 공간이 아닌 책과 사람을 잇고 사람과 사람을 이어 우리의 삶과 일상이 품고 있는 다채로운 이야기를 주고받는 장소가 동네책방인 것이다.

2 「서점 감소세 여전…한국서점조합연합회, 〈2020 한국서점편람〉 분석 결과 발표」, 《한국강사신문》, 2020. 5. 17.

3 작은서점, 독립서점, 동네책방 등은 각각을 구분하는 정의가 다른 게 사실이다. 그러나 여기에서는 동네책방으로 이들을 통칭하도록 한다.

4 「코로나19에 달라진 서점..온라인 매출, 오프라인 앞질렀다」, 《뉴스1》, 2020. 6. 8.

필자가 근래 자주 가는 동네책방으로 '라이바리(Li. Bar. i)'라는 곳이 있다. 서적, 가게 등을 의미하는 Librairie와 bar를 결합한, 이른바 '책바'이다. '연남동 책바(cheagbar)'를 벤치마킹한 곳인데 독립서적을 주로 다룬다. 서점편람의 기준으로 보면 기타서점에 해당하는 곳으로 책 판매보다는 주류─칵테일과 위스키 판매가 주된 수입원이라고 할 수 있다. 대학가에 있는 라이바리 역시 코로나19로 직격탄을 맞았다. 올해 초 문을 열었지만 봄 학기가 온라인 수업으로 대체되어 매출에 큰 타격을 입은 셈이다. 이를 돌파하기 위해 독서모임을 하기도 하지만 대학의 정상화가 이루어지지 않는 상황에서는 어려움이 이만저만이 아니다.

　　동네책방에서 수익 구조를 따지는 일은 상당히 중요하다. 동네책방의 책 판매는 책방을 유지하기 위한 선결 조건이기 때문이다. 소규모 책방의 경우, 평균 도서 공급률이 70~75%이기에 단순히 책만 파는 것으로는 공간을 유지하기에 턱없이 부족한 것도 사실이다. 그런 이유로 앞에서 본 라이바리처럼 주류나 커피 등의 음료를 판매할 수밖에 없기도 하다. (동네책방에서 설정사진 찍고 대형서점에서 온라인 주문하는 것은 지양해야 할 일일 수도 있다.) 이런 상황에서 책방지기가 중요하게 생각하는 바는 이웃과, 손님과 관계를 만드는 것인지도 모르겠다. 책을 파는 곳이 서점이라지만, 우리가 살고 있는 이 시대에는 책만 팔아서는 사람들의 발걸음을 책방으로 이어지게 할 수가 없기 때문이다. (물론, 이는 순전히 창작자 입장에서 하는 말일 수도 있다.) 이미 수많은 책방들이 다양한 저자들을 섭외하여 북토크를 열어 저자와 독자를 만나게 하는 것은 물론이거니와 북스테이를 통해 자연 친화적인 공간을 공유하고 공방을 두어 예술가들과의 공간을 나누어 쓰며 개성 넘치는 굿즈를 공동

개발해 판매하기도 한다. 드로잉 클래스나 창작 교실을 개설하여 이웃의 문화적 감성을 충족시켜 주는 것은 말할 것도 없다. 일반적으로는 대형서점과 차별화된 북큐레이션을 통해 이주의 책, 이달의 책을 선정하여 손님들에게 추천하고 이를 바탕으로 독서모임, 워크숍, 세미나 등을 정기적으로 진행하기도 한다. 필자도 인천 배다리의 나비날다책방과 계양구의 책방산책, 서구의 서점안착과 같은 곳에서 작가로, 독자로, 클래스의 수강생으로 참여한 바 있다.

책방산책

서점안착

3.

동네책방의 각종 문화예술행사는 이웃들, 더 나아가 다른 지역 독자들의 관심과 참여를 이끈다. 이는 대형서점에 비해 자본력이 부족한 동네책방들의 생존 전략이라고 할 수 있겠다. 차별화된 기획으로 소비자를 유치하고 이를 통한 바이럴 마케팅을 펼쳐 일정한 판매 부수를 확보하려는 선순환을 만들고자 함이다. 이것을 살롱 문화, 혹은 사랑방 문화라고 할 수 있지 않을까. 대표적인 곳이 '땡스북스'라고 할 수 있을 텐데 2011년 문을 연 홍대 앞 '땡스북스'는 동네책방의 트렌드를 이끌고 있으며 동네책방의 현재를 보여주는 곳이다. 독특하고 세련된 홍대 앞의 분위기를 책방은 고스란히 옮겨놓았다. 젊은 친구들은 물론이고 퇴근길 직장인들을 사로잡는 이 책방은 북토크나 금주의 땡스, 북스! 땡스, 초이스! 땡스, 페이퍼! 등을 통해 책방지기의 안목을 제시하는 것은 물론이거니와 독자들의 독서 참여를 유도하고 이를 책 판매와 결부시킨다. 또한 땡스북스 전시회라는 이름으로 특정한 주제의 책을 선정하여 관련된 시각적 이미지를 쇼윈도 공간전시를 통해 전시하는 한편 내부 테이블에는 작가들의 소장품이나 간단한 메모들을 보여줌으로써 책방을 찾는 이들의 흥미를 북돋는다. 단순히 호기심에 들른 이들의 발걸음을 붙잡아 지속적인 관심과 반복적인 참여로 돌리는 성공 사례라고 할 수 있다. 이는 동네책방의 존재 기반이 되어 그 너머를 지향할 수 있게 한다.

(대형서점의) 도서판매업 합리화에 대한 비판은 비인격성·균
일화·대형화의 나쁜 영향에 포커스를 맞춰왔다. 독립서점은 자신

들 스스로를 지역 결속, 지역 특징, 지역 관심사의 수호자로 여기고
있다. 반면에 크고 기업형이며 표준화된 체인서점은 비인간적 사회
관계 촉진, 지역사회의 특색 말살, 권력을 이용한 경쟁자 파괴 등의
특징으로 이해된다. (……) 독립서점을 운영하기로 결정한 사람들
은 그다지 돈을 벌지 못하고 많은 시간 일을 해야 하며 굉장히 큰 불
확실성을 겪는다. 이들은 자신이 다른 사람에게 책을 제공해줌으로
써 이 사회를 더 나은 곳으로 바꾸고 있다고 믿는다.[5]

사회학자 로라 J. 밀러가 이야기한 것처럼 독립서점 즉 동네책방은
대형화되는 자본주의 산업구조에 반대하여 불확실한 모험을 시도한다.
표준화된 효율성, 획일성에 저항하여 다양함으로 충만한 사회를 만들고
자 한다. 2004년 13평의 동네책방으로 문을 연 부산의 '인디고 서원'도
주목할 만하다. 청소년을 위한 인문학 서점으로 청소년을 주제로 한 다
양한 인문학 운동을 전개하는 한편 청소년으로 구성된 기자단이 취재부
터 디자인까지 참여하고 있는 『인디고잉』이라는 잡지를 2006년에 창간
하여 현재까지 발행하고 있다. 홈페이지에 있는 허아람 대표의 창립취지
문은 이 책방의 방향성이 무엇인지 명확하게 제시한다. "가까운 미래에
동네마다 빼곡히 들어선 학원과 교습소 자리에 도서관과 작은 책방들이
세워져서 학교를 마친 이 땅의 청소년들이 도서관과 작은 책방으로 몰려
와 자신이 읽고 싶은 책을 읽고 옹기종기 나무 그늘에 모여 앉아 열띤 토
론을 하고 늦은 밤 별에게, 달에게 자신의 꿈을 새겨 넣을 수 있는 그런

5 로라 J. 밀러, 『서점 VS 서점』, 박윤규 · 이상훈 옮김, 한울아카데미, 2014, 31쪽.

날을 꿈꿉니다."[6] 현재는 4층 건물의 큰 서점이 되었지만 그만큼 다양한 프로그램들을 통해 청소년들의 인문학적 아지트가 되어 꿈의 공동체를 실현하고 있다.

인천의 헌책방 골목으로 유명한 배다리에서 2009년 문을 연 '나비날다책방'은 무인책방이다. 대신 유묘책방이어서 고양이 반달이가 책방을 지키고 있다. 환경단체에서 일하다가 대안화폐, 마을공동체에 관심을 갖고 돈 없이도 살 수 있는 세상을 꿈꿔 인천의 원도심인 배다리에 책방을 낸 청산별곡 책방지기는 누구나 쉬어 갈 수 있는 마을 쉼터로 사람이 지키지 않아도 스스로 운영되는 지속가능한 공간으로서의 책방을 염두에 두고 있다. "가난한 마음과 따뜻한 사람들의 정성으로 만들어 가는 작은 가게"[7] 나비날다책방은 옛 조흥상회 건물에 자리하고 있으며 '요일가게 다 괜찮아', 생활전시관을 포함하여 '생활문화공간 달이네'로 자리매김하고 있다. 생활문화공간이라는 명칭에서 확인할 수 있듯이 다양한 문화 수업을 통해 이웃, 지역 주민들과 교류하며 인천의 원도심 공동체를 구축하고 있다. 인문학 스터디, 독서모임을 비롯하여 창작 워크숍과 작가초청 강연 및 배다리 지역 축제나 만국시장 등의 행사에 적극적으로 참여하여 배다리 마을 공동체를 만들어가는 데 큰 역할을 수행하고 있다.

다양한 활동들이 일회성으로 그치지 않고 지속적으로 수행되면서 책과 사람을 잇는다는 점에서 동네책방은 공동체의 중요한 장소가 된다.

6 인디고 서원 홈페이지.
7 청산별곡, 「나눔과 비움으로 열리는 책방」, 《인천IN》, 2020. 4. 24.

나비날다책방

프랑스의 철학자 장 뤽 랑시(Jean-Luc Nancy)는 책은 그 궁극적 목표를 이미 자신 안에 마련해놓고 내면을 꽁꽁 감싸 안은 봉투처럼 운신하는 것이라고 하였다. 그것은 즉자적으로 그리고 우선적으로 자기 자신과의 소통이자 거래이기 때문에 일체성과 단일성이 확실하고 강력하게 내포되어 있어[8] 원칙적으로 읽기 어려운 것이라고 하였다. 그 어려움은 책의 불가독(illislble)에 근거하고 있는데 그것은 책을 펼쳤을 때 닫혀 있음을 의미하는 것[9]으로 텍스트에 감춰진 고유한 사유를 전제로 자신의 존재 근거로 삼고 있다는 말이기도 하다. 그럼에도 불구하고 책은 독자를 향해 말을 걸고 부름을 실천한다. 이러한 실천, 즉 사유의 거래를 실현하는 장소가 곧 서점인 셈이다.

8 장 뤽 랑시, 『사유의 거래에 대하여-책과 서점에 대한 단상』, 이선희 옮김, 도서출판 길, 2016, 25쪽.
9 같은 책, 39쪽.

서점은 거래가 이루어지는 주된 장소이다. 그곳은 이 사람에서 저 사람으로, 저자에서 독자로, 편집자에서 저자 혹은 독자로, 저자들 간의, 서적상에서 책으로, 책에서 독자에게로, 혹은 한층 더 나아가 책을 읽지 않는 이들에게, 하지만 오래전에, 자기도 모르는 사이에, 어느 날엔가 단어들, 표현법들, 말하거나 생각하는 이러저러한 방식들에 감동을 받은 사람들에게로 지나가는 통로로 채워져 있다. 그러한 언어와 사유 방식이 이곳에서 출판되었거나 발표되었기에, 팔리거나 사들여졌기에, 제창되거나 선택받았기에, 대면과 대처가 일어났던 곳이기에, 무시되었거나 잊혔기에, 각각의 방식은 (불)가독성이라는 울타리에 둘러싸인 동시에 그 바깥을 점유한다.[10]

　서점, 그중에서도 동네책방은 책이라는 사유의 거래처이면서 책을 매개로 온갖 종류의 방식으로 저자와 독자, 책방과 이웃 간의 공동체를 형성하고 그 너머로 사유를 퍼트린다. 책방은 독자들로 하여금 책을 단순히 소비하도록 이끄는 것이 아니라 책을 독서의 대상으로 만들어 가치를 생산하고 확산시키는 능동적 주체가 된다. 이를 위해 동네책방지기가 짊어져야 할 짐의 무게는 상당하다. 낮은 공급률은 이윤을 창출하기 어렵기도 하거니와 최소한의 생활을 가능하게 할 소득을 지속적으로 확보하기도 어렵다. 좋아하는 일이지만 비즈니스 차원에서 고려해야 할 것들이 많을 수밖에 없다. 특히 코로나19라는 전대미문의 사태 속에서 공동

10　같은 책, 42~43쪽.

체 형성은커녕 책 판매도 어려운 실정이다. 그나마 한국작가회의에서 진행하는 '작은서점지원사업'과 지역문화재단의 지원사업을 통한 프로그램을 진행하여 제한된 인원과 교류를 이어가고 있으며, '동네 비대면 우편함 배달', '드라이브 스루', '워킹 스루', '꾸러미 배송' 등[11]으로 지금의 위기를 돌파하고 있다. 하지만 문을 닫는 책방들이 늘고 있는 것도 사실이다.

5.

어쩌면 이는 책이라는 기본을 다시 생각하게 하는 것인지도 모르겠다. "책은 특별한 사람이 특별한 장소(서점)에서 구매하는 별난 물건"이 되어버린 것도 사실일 수 있다. 예전처럼 책이 문화의 구심점으로 작동하지 않기 때문이다. 다양한 매체들이 책의 자리를 대신하고 있다. 경상남도 진주의 진주문고 대표가 말하는 "책과 사람이 온전히 만나는 집" 그럼으로써 "꿈과 희망이 있는 집"을 만들기 위해서는 책의 구매 여부와는 상관없이 누구라도 쉽게 와서 즐기고 이용할 수 있는 공간이 필요하다. 그러다 보면 책도 자연히 접하게 될 것이다.[12] 그러니 '좋은 책은 반드시 팔린다'는 옛말은 현재로서는 아이러니일 수밖에 없다. 하지만 무엇보다 중요한 것은 책방이라는 공간이 책과 사람을 잇고 사람과 사람을

11 홍지연, 「동네책방에서 '착한 구매'를」, 《인천IN》, 2020. 5. 8.
12 문희언, 『서점을 둘러싼 희망』, 여름의숲, 2017, 110~111쪽.

이어 우리의 일상을 변화시킨다는 것이다. 동네책방의 등장은 독서를 둘러싼 다양한 사람들의 관계를 다시 접근하도록 만든다. 독서는 혼자서 하는 일상적 행위일 수 있겠지만, 그 일상의 공유는 우리로 하여금 정서적 풍요로움과 문화적 충만감을 경험하게 하고 그로부터 새로운 가능성을 마주하도록 이끈다. 그리고 그 가능성은 개별 주체의 다채로운 사유의 거래와 교환을 넘어 더 나은 사회를 만들고자 하는 공동체적 삶의 토대가 될 것이라 믿는다.

12장

페미니즘 리부트 시대의 로맨스와 사랑의 방식

이주라

1. 로맨스와 페미니즘

〈족장〉 포스터

로맨스와 페미니즘의 관계는 그리 좋지 않다. 장르 로맨스의 상업적 시작이라 할 수 있는 E. M. 헐의 『족장(The Sheik)』[1](1919)은 여성주인공이 자신을 납치하고 강간까지 한 남성에게 점점 사랑을 느끼는 과정을 그려내고 있는, 전형적인 강간물이다.[2] 이 작품의 대중적 성공으로 로맨스의 상품화가 본격화되자, 로맨스는 마초적인 알파남이 평범하지만 순결하고 진실한 여주인공을 위험에 빠트려 사랑을 쟁취하는 과정을 도식화한다. 남성의 힘, 재력 그리고 강력한 남성성에 대한 여성의 선망을 그려낸 초기의 로맨스는, 지금의 시선에서 보면 상당히 보수적이다.

로맨스는 여성의 서사이면서도 페미니즘의 시각으로 보면 가장 반여성적 성격을 가진다. 그렇기 때문에 페미니즘 리부트 시대에 로맨스는 점점 덜 매력적인 장르가 되어 가는 듯하다. 여성의 사회적 역할이 점점 커지면서, 여성의 삶에서도 사랑과 연애의 문제보다는 직장에서의 인간관계 문제 및 성공적 생존의 문제가 더욱 중요해 졌다. 결혼의 문제에 이르러서는, 결혼과 육아는 여성의 자아실현과 사회적 성공을 방해하는 공공의 적이 되어버렸다. 연애와 결혼에 대한 환상이 이미 깨어진 시대에, 구태의연한 로맨스는 공감할 수 없는 판타지가 되어버렸거나, 힘겹게 바꿔가고 있는 젠더 인식 변화의 움직임을 퇴화시키는 불편한 존재가 되어버렸다.

박현주는 「페미니스트를 위한 로맨스 소설을 질문하다」[3]에서 헬렌 호앙의 로맨스 소설 『키스의 지수』의 마케팅이 이러한 곤혹을 어떻게 다

〈키스의 지수〉 포스터

1 『족장』은 이후 할리우드에서 1921년 동명의 제목으로 영화로 만들어졌고, 영화 또한 대성공을 거뒀다.
2 이주라, 『웹소설 작가를 위한 장르가이드1-로맨스』, 북바이북, 2015, 38~39쪽 참조.

루고 있는지를 간략히 소개하였다. 여성주의적 시각에 눈을 뜬 독자들의 내적 갈등을 익히 알고 있는 출판사 마케팅 직원들이, 이 책을 홍보하기 위해서 선택한 문구는 "록산 게이가 추천한 최고의 로맨스 소설"이다. 록산 게이는 『나쁜 페미니스트』의 저자이다. 여성주의적 관점으로 봐도 이 로맨스는 불편하지 않을 것이라는 점을 홍보의 포인트로 잡은 것이다. 이는 로맨스 소설을 읽는다는 것이 여성 독자들에게 꺼림칙한 느낌을 줄 수 있다는 점을 포착한 것이었다.

물론 이 홍보 전략이 얼마나 효과적이었는지는 미지수다. 로맨스 독자들에게 그다지 큰 반향을 일으키지는 못한 듯하다. 괜히 페미니즘을 내세워서 현실과 관계없는 판타지에 빠지려는 여성들을 주춤하게 만든 것이 아닐까. 오히려 페미니즘과의 관계를 내세우지 않는 카카오페이지나 네이버스토리의 웹소설 로맨스 작품들이 더 많은 사람들에게 소비되고 있다. 그렇다면 역시 로맨스는 페미니즘과 관계가 없어야 하나? 그러나 로맨스 장르 속 문법의 변화들을 살펴보면 딱히 그렇지만도 않다.

2. 성혁명 이후 로맨스의 변화

역사적으로 봐도, 로맨스는 언제나 성, 여성, 젠더의 혁명적 변화에 동참하고자 했다. 신데렐라 스토리를 바탕으로 만들어진 가장 보수적인 로맨스의 대표 상품이 할리퀸 로맨스다. 그런 할리퀸 로맨스조차도 여

3 박현주, 「페미니스트를 위한 로맨스 소설을 질문하다」, 《한겨레》, 2019.11.29.

성의 성과 사랑에 대한 시대적 담론이 갱신될 때마다 그에 부응하는 새로운 라인을 론칭하였다. 1973년에 카테고리 로맨스의 보수적 분위기를 쇄신하고 사랑의 관능성을 강조하기 위해 론칭된 프레젠트 라인은, 1968년 이후 서구의 '성혁명'의 분위기를 반영하는 조치였다.[4] 프레젠트 라인의 작품 속 여주인공은 똑똑하고 독립적이며, 남주인공은 멋있고 강인하지만 위압적이지 않다.

이런 변화의 지점을 가장 극명하게 보여주는 작가가 샬롯 램(Charlotte Lamb)이다. 샬롯 램은 할리퀸 프레젠트 라인의 대표 주자 3인방인 앤 햄프슨, 앤 마서, 바이올렛 윈스피어와 더불어 로맨스 소설계의 혁명적인 작가로 알려져 있다. 그녀는 로맨스 장르 내에서 거의 처음으로 여주인공이 섹슈얼한 욕망의 경계까지 나아가, 로맨틱하고 섹슈얼한 관계를 완벽하게 끌고 가는 모습을 그려내었다. 그녀가 그려내는 여성의 성과 사랑은 진취적이었다.

샬롯 램 소설 중에서 가장 파격적인 작품은 『파문(A Violation)』 (1983)이다. 한국에서는 1984년에 『파문』이라는 제목으로 삼중당 '프레젠트 북스'에서 출간되었다.[5] 이 작품은 고전적 로맨스의 문법에 따라 여주인공이 강간을 당하는 사건에서부터 시작한다. 그런데 이 강간은 사랑으로 이어질 수 없는 완전한 폭력으로 그려진다. 여주인공 클레어는 자

4 이주라, 「삼중당의 하이틴로맨스와 1980년대 소녀들의 사랑과 섹슈얼리티」, 『대중서사연구』 24-3, 대중서사학회, 2019.8, 75~76쪽.

5 자세한 정보는 손진원의 「1980년대 성폭력 '치유' 로맨스의 문화사적 의미-하이틴 여성잡지의 상담란과 샬로트 램의 소설을 중심으로」(JKC 학술대회 발표문, 2019.11)를 참조.

신의 집에 침입한 강도에 의해 폭력, 상해, 강간을 당한 것이다. 그리고 이후 이 소설은 클레어가 이 강간 사건을 어떻게 처리해 나가는지에 초점을 맞춘다. 강간 사건으로 클레어는 남자친구 톰의 가부장적이어서 이기적이며 폭력적인 면을 명확하게 인지하게 되고, 남자친구와 헤어진다. 그에 반해 룸메이트 파멜라와는 그간의 데면데면했던 관계에서 벗어나, 서로의 공포와 상처를 공유하면서 유대감을 다지게 된다. 이 과정에서 클레어는 아버지의 외도로 평생을 가족에게 냉담하게 대했던 어머니와도 아픔을 나누며 가족 관계를 회복하게 된다. 여기까지 보면, 이 소설은 로맨스 소설이라고 할 수 없다. 남녀 주인공이 사랑을 이루어나가는 과정이 주를 이루어야 하는데, 강간 피해 여성의 트라우마 극복의 스토리가 서사의 주를 이루기 때문이다.

그럼에도 이 소설이 로맨스인 이유는, 여주인공의 상처 극복에 직장 상사인, 멋지고 냉철한 남자 래리가 도움을 주기 때문이다. 래리는 직장 상사이기 때문에 클레어에게 일어난 모든 사건을 보고받을 수밖에 없으며, 그 보고를 받은 후, 예전부터 있었던 클레어에 대한 호감과 신뢰를 바탕으로, 클레어에게 최대한의 도움을 주고자 한다. 그는 강간 사건 이후 남성을 기피하는 클레어를 배려해, 한적한 시골에 있는 자신의 어머니 집에서 클레어가 요양을 할 수 있도록 도와주며, 클레어가 일상생활로 복귀할 수 있도록 인내심을 갖고 돕는다.

사실, 샬롯 램의 대표적인 작품들은 대부분 강압적인 성의 요구와 폭력으로 인해 상처를 받은 여성들이 그 트라우마를 치유하는 과정을 담고 있다. 『사랑의 애드벌룬』은 강제 결혼으로 인해 강압적으로 남편과 성관계를 갖게 된 아내가 남편을 계속 피해 다니다가 오랜 시간이 지난

후에 남편이 진심으로 자신을 사랑함을 알고 남편을 받아들인다는 이야
기다. 여담이지만 이 작품의 가장 충격적인 지점은, 여주인공의 엄마가
자신의 딸이 모든 남자들에게 냉담하자, 자신의 딸이 불감증이라고 판단
하고, 이 불감증을 고치기 위해 억지로 결혼을 시켰다는 것이다. 그 엄마
는 딸이 남자와 한 번만 잠자리를 가지면 불감증 따위는 없어질 것이라
생각하는, 남성 중심적이고 보수적인 성인식을 보여주었다.

　　다른 작품인 『밤의 이방인』의 경우, 시골
에서 성장한 여주인공이 도시로 나가 독립을
한 후 처음 간 파티장에서 한 남자를 만나 술
에 취한 상태로 그의 집까지 함께 갔는데, 그
과정에서 정신이 든 여주인공이 남성과의 관
계를 거부했음에도 불구하고 성관계를 맺게
되자 그로 인해 충격을 받고, 이후 모든 남성
과의 관계를 거부하며 직업적 성공에만 매달
리는 내용을 담고 있다. 물론 여주인공은 옆
에서 끝까지 함께 해 준 신뢰할 만한 남자 사

〈밤의 이방인〉 포스터

람 친구가 자신의 강간 피해 사실을 알게 되자, 그에게 든든한 위로를 받
으며 그와의 사랑을 통해 트라우마를 극복한다.

　　샬롯 램의 작품이 어쩔 수 없는 로맨스임은 부인할 수 없다. 강간의
트라우마를 신뢰할 만한 남자의 진정한 사랑을 통해 씻어나가기 때문이
다. 로맨스의 세계에서는 사랑으로 모든 것이 가능해진다. 남성의 사랑
에 의존하는 여성, 이성애 중심주의 등등의 비판이 가능하다. 그럼에도
불구하고 샬롯 램은 여성의 의사를 존중하지 않는 마초 남성들의 리드가

여성에게 분명한 폭력일 수 있다는 점을 명확하게 드러낸다. 그러면서 당대까지 로맨스의 보편적 문법으로 기능했던 '강간 후 사랑'이라는 서사를 비판적으로 패러디하였다. 이렇게 샬롯 램은 성혁명 이후 대두된, 여성의 관능, 여성의 몸에 대한 자기통제권, 성에 있어서의 자율권 등의 이슈를 로맨스의 문법 속에 적극적으로 반영하였다.

3. 페미니즘 리부트 시대와 역할전도 로맨스

최근 로맨스 작품들은 사랑의 서사를 담당했던 여성의 역할에 대한 근본적인 의문을 제기하고 있다. 여성은 남성의 눈에 띄어 사랑을 받기만 하면 충분한 존재인가. 남성의 마음에 들기 위해서만 끊임없이 노력해야 하는가. 현실 속 여성의 삶은 사실 자신에게 주어진 사회적 역할을 수행해 내기에도 힘겹다. 생계를 위해 아르바이트를 하면서, 혹은 직장을 다니면서, 통장이 텅 비지 않게 관리하면서도 내가 스트레스를 받지 않으며 즐겁게 지낼 수 있는 방법을 강구해야 한다. 혹은 우리 사회에 만연한 부조리 속에서 온갖 부당함을 겪으며, 큰 문제를 일으키지 않고 그렇다고 자신이 큰 피해를 입지도 않고, 이를 어떻게 해결할 수 있을지 고민해야 한다. 사회생활에 지친 여성에게 사랑은 사치다. 그러니 여성이 사랑만 하는 서사에 어떻게 공감할 수 있겠는가. 게다가 그것은 판타지도 아니다. 사랑만 하는 여성의 모습은 요즘 감각에서는 구리다.

그러므로 여성은 일을 한다. 로맨스 속 여성도 일만 한다. 최근 웹소설 로맨스에서 여자주인공은 대부분 예전 연애에서 상처를 받은 후,

연애와 결혼에 대해 마음의 문을 닫아버린 캐릭터로 설정된다. 이들은 남성과 사랑으로 엮이려고 하지 않는다. 그들은 사랑이 두렵다. 그래서 직장에서의 성공에 온 신경을 집중한다. 그 옆에서 사랑을 하는 이는 남성이다. 남자주인공은 당연히 여자주인공이 사랑의 상처를 받는 과정을 '우연히' 보게 되었다가, 그 순간 여자주인공에게 주목하게 된다. 그리고 다시 그녀를 직장에서 만나서 그녀를 사랑하게 된다. 하지만 여주인공이 사랑을 거부하니 어찌하겠는가. 남자가 끝까지 믿음을 가지고 여자가 마음을 돌릴 때까지 사랑을 퍼줄 수밖에 없다.

〈검블유〉 포스터

여자는 일을 하고, 남자는 사랑을 한다. 여자와 남자의 역할을 전도시킨다. 이것이 최근 로맨스의 문법이다. 2019년 6월에서 7월까지 tvN에서 방영된 드라마 〈검색어를 입력하세요 WWW〉(이하 〈검블유〉)는 이러한 역할전도 로맨스의 대표작이라 할 수 있다. 포털 회사를 이끌어가는 멋진 여성 3인방의 등장에 꾸준한 시청률 상승을 보이며 많은 여성 시청자들이 호응하였으나, 한편으로는 2017년 할리우드 영화 〈미스 슬로운〉의 표절이라는 시비에도 시달렸다. 〈미스 슬로운〉 또한 여성 로비

스트가 거대 권력과 당당히 맞서나가는 모습을 보여주고 있다. 표절 여부를 떠나서 중요한 점은, 할리우드 시장과 한국 시장에서 동일하게, '능력 있는 여성이 일을 잘 하는 모습'이 사람들에게 매력적으로 다가서고 있다는 점이다. 그리고 여성의 사랑은 부차적인 문제로 빠진다. 〈미스 슬로운〉에서는 로맨스 서사를 아예 넣지 않았다. 〈검블유〉의 여주 배타미(임수정 분)와 남주 박모건(장기용 분)과의 관계에서는, 박모건만 사랑을 한다.

배타미는 연애와 결혼이 자신의 커리어를 망칠 수도 있다는 불안 때문에 비혼을 선택한다. 그러나 박모건은 사랑하는 사람과 따뜻한 가정을 가지고 싶다. 그러니 박모건이 이미 지고 시작하는 게임이다. 박모건은 일을 하는 모습보다는 배타미를 기다리고, 연애하자 하고, 사랑한다고 말하는 모습으로 그려진다. 이에 비해 배타미의 삶에서는 자신이 평생 몸 바쳐 일한 회사의 부정과 비리의 문제, 그로 인한 실직, 새로운 회사에서의 성공 여부 등등이 최우선 순위로 그려진다. 지금 일에 집중해야 하니 연애를 할 수 없다는 입장이다.

이 둘이 연애를 시작한 이후에도 관계는 크게 변하지 않는다. 둘의 연애 관계를 그리는 장면에서 〈검블유〉는 의도적으로 남녀의 역할 전도 상황을 보여준다. 장면 하나. 고정적으로 출퇴근해야하는 직장을 가진 배타미는 박모건과 사랑을 나눈 후에 일터로 나간다. 타미가 없는 타미의 집에 남은 박모건은 타미를 기다리며, 집을 청소하고, 음식을 만든다. 장면 둘. 바닷가 여행에서 한 방을 쓰게 된 모건과 타미는 아침에 눈을 뜬다. 타미는 그냥 다시 자지만, 모건은 얼굴과 머리를 타미 몰래 다듬는다. 그리고 다시 타미를 향해 누워 자는 척을 한다. 타미에게 이쁘게

보이기 위해서 노력하는 것이다. 장면 셋. 술에 취한 타미를 모건이 데리고 들어간다. 타미를 침대에 눕히고 나가려는 모건을 타미가 잡고 껴안으며, 오늘 자고 가라고 한다. 모건이 그냥 가야 된다고 하자, 타미는 손만 잡고 자겠다며, 자고 가라고 조른다.

〈결혼하고 합시다〉 포스터

카카오페이지 웹소설 『결혼하고 합시다』도 이와 유사한 상황을 그려내고 있다. 명성식품을 다니는 손모아는 팀장인 차건후가 차갑고 냉정하고 지루한 남자라고 생각한다. 그런데 일본으로 회사 워크숍을 갔다가 실수로 온천의 남녀 혼탕에서 차건후와 마주치게 된다. 그 이후로 차건후의 몸이 잊히지 않아서, 매일 밤 벌거벗은 차건후와 뜨거운 관계를 가지는 꿈에 시달린다. 결국은 손모아의 꿈은 차건후에게 들통 나고, 예전부터 손모아에게 관심을 가졌던 차건후와 손모아는 실제로 뜨거운 밤을 보낼 뻔 한다. 그런데, 둘 모두 서로에게 탐닉하고 있던 순간, 차건후가 선언한다. "저는 혼전순결주의자입니다." 결혼을 하지 않으면 성관계를 가지지 않겠다는 남자와 결혼이 두려운 비혼주의자 여자가 펼치는 아슬아슬 밀당 로맨스가 시작된다.

『결혼하고 합시다』는 〈내 아이디는 강남미인〉 등과 같이 최근 유행했던 작품들의 모티프들을 흥미롭게 결합시켰다. 성형 사실을 숨긴 한지수가 손모아와 차건후의 관계를 방해하며, 완벽한 남자 차건후가 완벽하게 아름다운 자신을 좋아하지 않는 사실을 받아들이지 못하는 모습은 〈내 아이디는 강남미인〉의 수아와 미래의 관계를 생각나게 한다. 그러나 무엇보다 흥미로운 것은 여자는 섹스를 하자고 하고, 남자는 혼전에 순결을 지키겠다고 하는 이 역할전도의 구도이다. 온천 사건 이후로 꿈속에서 계속 팀장님이 보인다고 고백하는 것도 여주 손모아이며, 팀장에 대한 욕망에 시달리다 술을 먹고 팀장 방에 쳐들어가는 것도 손모아이다. 그리고 완벽한 순결주의자 팀장에게 계속 거절을 당하는 것도 여자 주인공이다. 물론 로맨스 소설이기 때문에, 팀장의 거절 이유는, 당신을 진심으로 사랑하니 우리 결혼합시다, 이와 같은 달콤한 말로 전달되기는 하지만, 기존 로맨스 소설의 문법을 뒤집어 놓은 이 작품은 꽤나 경쾌하고 발랄하다.

4. 새로운 사랑의 방식에 대한 상상력

페미니즘 리부트 이후, 연애의 모든 과정과 섹슈얼한 관계로 이르는 모든 순간에 여성의 동의가 필요하다면, 어떻게 로맨스가 가능하겠냐는, 보수적인 질문들이 난무했었다. 남주의 벽치기도 안 되고, 남주가 여주 손을 잡고 끌고 나가는 것도 안 되면, 로맨스는 도덕 교과서처럼 재미없을 것이라고 생각하는 의견도 많았다. 하지만 로맨스는 남성의 거친

리드만으로 환상을 만들어내지 않는다는 사실을, 최근 한국 드라마와 웹소설의 작품들이 보여주고 있다. 여성들은 자신을 지켜봐주고, 존중해주며, 그래서 스스로의 적극적인 표현을 끌어내 주는 남성들 또한 멋있다고 생각하는 것이다.

아직까지는 로맨스가 남녀의 역할전도 정도로 기존 로맨스의 문법을 비틀고 있지만, 더 나아가서는 현재 우리가 전혀 생각하지 못한 새로운 남녀 관계를 상상할 수 있게 하리라 기대한다. 그 상상 속에는 물론, 로맨스 장르가 이성애의 정상성이라는 한계 또한 넘어서리라는 기대 또한 포함되어 있다. 새로운 사랑에 대한 모든 상상력이 로맨스를 통해 재현될 수 있기를 바란다.

13장

1960년대 볼티모어와 2019년 서울에서는

이혜진

1. 1960년대 볼티모어에서는

2019년 7월, 볼티모어 출신의 CNN 뉴스앵커 빅터 블랙웰(Vitor Blackwell)이 격한 감정을 억누르며 트럼프 대통령의 인종차별 발언에 직격탄을 날렸던 장면은 전 세계인들에게 강한 인상을 남겼다. 문제인즉슨 도널드 트럼프 대통령이 볼티모어 지역을 가리켜 "역겹고 쥐가 들끓는 미국 최악의 지역"이라고 비난했다는 소식을 전하던 앵커가 생방송 도중 울분을 토해낸 것. 이러한 트럼프 발언의 직접적인 배경은 볼티모어가 민주당 중진 하원의원이자 정부 감독개혁위원장인 일라이자 커밍스(Elijah Cummings)의 지역구라는 점에 있었다.

커밍스는 1996년부터 그의 고향인 메릴랜드 주 볼티모어 지역의 하원의원으로 줄곧 일해 왔다. 트럼프의 강경한 이민정책과 이민자 아동 인권에 대한 열악한 처우를 강력히 비판해왔던 커밍스는 트럼프에 대

한 하원의 탄핵 조사를 주도해왔고, 그런 탓에 두 사람 사이의 갈등은 첨예해가고 있었다. 그런 가운데 트럼프가 커밍스의 지역구인 볼티모어를 "미국에서 가장 최악의 선거구이자 가장 위험한 지역"이라며 맹공격하는가 하면, 커밍스를 향해서는 '잔인한 불량배'라고 비난하면서 이들의 정치적 갈등이 볼티모어 거주자의 60% 이상을 차지하는 흑인 인종차별 문제로까지 확대된 것이다.

이 날 관련 뉴스를 전하던 앵커 블랙웰은 자신의 감정을 애써 추스르며 "어떤 인간도 거기서 살고 싶어 하지 않는다고요? Mr. President, 거기 누가 살았는지 아세요? 바로 제가 살았습니다", "볼티모어가 많은 문제를 안고 있다는 사실은 분명하지만, 그곳 사람들은 자신들의 도시를 자랑스럽게 생각합니다"라면서 대통령을 향해 일갈했다. 그러자 또 다른 볼티모어 출신의 흑인 기자 에이프릴 라이언(April Ryan)도 생방송 중에 "볼티모어는 이 나라의 일부다. 내가 볼티모어고 우리 모두가 볼티모어다"라며 트럼프를 향해 직격탄을 날렸다. 이 사태는 곧바로 트위터를 통해 '우리가 볼티모어' 해시태그(#WeAreBaltimore) 달기 운동으로까지 번져갔다.

시카고와 함께 '살인 천국'이라는 별명이 붙어 있을 만큼 치안이 안 좋기로 유명한 볼티모어는 약 65만 명의 인구 규모로 메릴랜드 주에서도 가장 큰 문화와 산업의 중심지이지만, 흑인 인구 비율이 60%가 넘고 전체 인구의 20% 이상이 빈곤층에 속해 있어 현재 미국의 전 지역과 비교해보아도 빈부격차가 극심한 지역에 해당한다. 1962년 볼티모어를 배경으로 한 뮤지컬 영화 〈헤어스프레이(Hair spray)〉(2007)의 첫 장면은 이 도시에 대한 인상을 잘 표현하고 있는데, 주택가 한복판에서 쥐

들이 먹이를 찾아 헤매고 이른 아침부터 술에 취해 있는 중년의 백수건달, 그리고 거리의 중산층 부인들을 희롱하는 바바리맨의 모습이 등장하는 것을 볼 수 있다. 자전거를 탄 신문배달 소년이 집 앞에 던지고 간 조간신문의 헤드라인 기사는 "1962년 5월 3일, 주지사가 인종차별". 이렇게 영화 〈헤어스프레이〉는 실업과 범죄와 빈곤, 그리고 인종분리정책(segregation)에 의한 흑인차별 의식이 만연한 미국 사회의 부정적 계기를 1960년대의 볼티모어를 통해 재현해주었다.

볼티모어를 배경으로 한 또 다른 미국 드라마 〈더 와이어(The Wire)〉(2002~2008) 역시 볼티모어 거주자들이라면 금방 알 수 있을 법한 그 도시의 특성과 빈민가의 생태를 다큐멘터리에 가깝게 묘사했다는 인상을 줄 정도로 마약, 빈부격차, 범죄, 교육 등 도시적 소외문제를 섬세하게 조명한 것으로 주목을 받았다. 각각의 에피소드마다 볼티모어 지역을 배경으로 한 인종 갈등, 젠더 불평등, 성소수자, 노조 문제 등 민감한 사회적 이슈들을 매우 사실적으로 다루었기 때문이다.

〈I Have a Dream〉 포스터

존 F. 케네디가 집권하던 1962년의 볼티모어를 배경으로 한 영화 〈

헤어스프레이〉는 흑인민권운동의 거센 움직임 속에서도 짐 크로법(Jim Crow Law)에서 탈피하지 못하고 있는 미국 백인 사회의 경직성을 아무렇지도 않게 뭉개버리는 10대 청소년들의 진취적인 발랄함을 경쾌하게 그린 문제적 시대극이다.

미국 사회에서 1962년이 특별히 문제시되는 이유는 29세의 흑인 청년 제임스 메리디스(James Meredith)가 법무부 검사와 연방 보안관을 대동하고 연방군 1만여 명의 호위를 받으며 미시시피 대학 개교 이래 최초의 흑인 학생으로 입학한 해이자(1962.9.30.), 흑인의 시민적·경제적 권리를 옹호하기 위한 '워싱턴 대행진(The Great March on Washington)'에서 마틴 루터 킹이 'I have a dream'(1963.8.28.)이라는 기념비적인 연설을 선보이기 1년 전의 해이기 때문이다. 당시 미국 흑인민권운동의 거센 흐름은 1964년 민권법안의 채택으로 이어지면서 공공시설에서의 흑백분리정책이 폐지되고, 마침내 1965년 흑인들의 참정권이 허용되면서 미국 사회 전반에 큰 변혁을 가져다주었다.

1962년 미국 10대 청소년들의 최대 관심사는 TV 댄스 쇼를 보면서 로큰롤 댄스 따라하기와 마치 연예인이라도 된 것처럼 한껏 멋을 부리며 외모를 치장하는 것이었다. 한 달에 딱 한 번 있는 흑인들을 위한 쇼프로그램인 '흑인의 날(Negro Day)'을 폐지해버린 백인 기성 사회의 부당한 결정에 반발하여 백인 여고생 트레이시(Tracy)가 흑인 시위에 동참하고, '미스 틴에이지 헤어스프레이 댄스 콘테스트'에서 흑인 소녀 아이네즈가 가장 많은 시청자 득표수를 획득하면서 '코니 콜린스 쇼(Corny Collin's Show)'의 정식 댄서가 된다는 엔딩, 그리고 독실한 기독교 신자인 어머니의 극심한 반대를 무릅쓰고 흑인 남자친구 시위드와의 사랑

을 선택한 페니의 결단 등은 미국 사회에 만연해 있던 백인우월주의의 편견을 가차 없이 깨뜨려버린 10대 청소년들의 진취적인 행보를 보여준 것이었다.

하루 종일 목청이 떠날세라 노래하고 격렬하게 몸을 흔들대도 처음 상태의 헤어스타일을 그대로 유지해주는 '헤어스프레이'는 이 영화에서 당시 미국 청소년들의 필수품이었던 패션 아이템을 상징한다. 이 영화에서 트레이시가 벌집 모양으로 한껏 위로 부풀린 '비하이브 헤어스타일(beehive hair)'을 유지하기 위해 아침마다 헤어스프레이를 뿌려대는 장면은 당시 청소년들 사이에서 크게 유행했던 아이템에 대한 고증이자, '흑인의 날' 시위에서 트레이시가 경찰의 추격을 피해 스튜디오 무대에 잠입할 수 있게 해준 중요한 수단이기도 했다.

〈Breakfast at Tiffany's (1961)〉 포스터

나이를 불문하고 모든 여성들의 공통적인 헤어스타일이었던 '비하이브 스타일'은 1961년에 개봉한 영화 〈티파니에서 아침을(Breakfast At Tiffany's)〉에서 오드리 헵번이 첫 선을 보이면서 세기의 패션 아이콘으로 확산된 유행의 산물로서, 이 영화에서는 시대를 상징해주는 중요

한 대중적 문화 요소로 등장한다. 이와 함께 백인우월주의자인 쇼 프로그램 PD 벨머의 강력한 방해 공작에도 불구하고 최고의 시청자 득표수를 획득한 아이네즈가 최초의 흑인 '미스 헤어스프레이'로 탄생하게 되는 결말은 당시 미국 대중음악 씬에서 틴에이저 흑인 걸그룹 아이돌 스타가 한창 유행의 붐을 타고 있었던 사정과 관련이 있다.

2. 좋았던 옛 시절: 브릴빌딩 사운드와 모타운 레이블

1950년대 중반에 시작된 전례 없는 미국의 경제 호황은 0%에 가까운 실업률과 임금상승을 가져왔고, 또 전후 베이비붐으로 인한 급격한 인구 팽창은 전쟁 이후의 명랑한 사회 정서를 공유한 새로운 청년세대를 탄생시켰다. 1960년대 미국 사회 최대의 성과물을 꼽을 때면 흔히 공민권 운동이나 아폴로 11호의 달 착륙과 같은 것들이 자주 언급되곤 하지만, 기성세대와 청년세대 사이의 극심한 격차를 반영하는 '반체제 문화' 역시 이 시기의 중요한 역사적 사건으로 꼽을 수 있다.

그런 의미에서 에릭 홉스봄(Eric Hobsbawm)은 오늘날의 미국을 만든 중요한 계기라 할 수 있는 1960년대 청년세대의 '반체제 문화'란 정치·경제·사회·문화의 모든 영역에 걸쳐져 있는 절제와 억압을 기반으로 한 프로테스탄트 윤리에 대한 저항인 동시에, 기성세대의 관습 및 공리주의적 가치관과의 단절을 상징하는 새로운 문화적 요인이었음을 강조했던 바 있다. 특히 1960년대 미국의 대중음악 씬은 냉전체제가 시작된 1950년대 아이젠하워 시대의 보수적 관례주의에 반기를 들고 전통

사상과 이상을 습격한 대표적인 문화전쟁의 사례에 해당한다.

특히 1961년 미국 레코드 산업의 기록적인 수익률은 곧바로 전 세계 대중음악의 판도를 바꿔놓았다. 가령 콜롬비아나 머큐리와 같은 메이저급 레이블은 더 이상 장사가 되지 않는 재즈뮤직을 마이너 레이블에 넘기고, 장차 팝 뮤직을 이끌어갈 10대 신인가수들을 기용하기 시작했다. 전 세계에 맹위를 떨쳤던 스윙시대가 저물어가자 대중음악의 주류 소비자층이 이제 10대 청소년들로 바뀌어버렸기 때문이다. 더욱이 1950년대 아이돌 스타들이 모두 남성 일변도였던 데 비해 가수가 되겠다는 꿈을 가진 10대 소녀들이 브로드웨이에 넘쳐났던 것은 상업적인 면에서 눈여겨 볼 수밖에 없는 현상이었다.

이때 뉴욕 브로드웨이 1619번지에 위치한 '브릴빌딩(Brill Building)'은 오늘날 흔히 볼 수 있는 대형 엔터테인먼트 시스템처럼 창작자와 프로덕션이 함께 동시적으로 작업할 수 있는 환경을 조성함으로써 10대들의 취향에 꼭 맞는 팝 히트곡들을 끊임없이 만들어내면서 음악 산업을 비약적으로 발전시키는 데 크게 기여했다. 트레이시와 같은 10대들을 열광에 빠뜨린 '브릴빌딩'의 수많은 히트곡들을 '브릴빌딩 사운드'라고 불렀는데, 그런 까닭에 '브릴빌딩'은 뉴욕 브로드웨이에 위치하고 있음에도 불구하고 지명으로 불리기보다는 미국 모던팝 음악의 산실이자 1960년대 초 뉴욕 사운드를 대표하는 상징적인 존재로 세간에 각인되어갔다.

사실 '브릴(Brill)'은 당시 미국 연예산업의 중심지였던 브로드웨이에 위치한 건물의 1층에 있던 회사의 이름이었다. 그러다가 대중음악 산업이 활기를 띠기 시작하자 1962년 이 건물 3층에 싱어송라이터와 음반

발매업자, 그리고 에이전트와 광고업자가 하나의 그룹을 이룬 엔터테인먼트회사 65개가 한꺼번에 모여들었다. 이들은 곡을 만들고 그것을 거래하며 또 광고 계약까지 맺으면서 곡을 홍보하는 방식을 하나의 그룹에서 실행하도록 하고 또 자신의 히트곡들을 재빨리 순환시켜가면서 쇼 비즈니스계를 장악해갔다. 이것은 히트곡을 제조하고 유통하는 데 필요한 모든 과정을 하나로 수렴하는 브로드웨이 방식을 차용한 것으로서, 최고의 결과를 얻기 위해 상호 의존하는 분업노동의 형태를 취한 것이었다.

뉴욕 브로드웨이에 위치한
브릴빌딩

1960년대 초 전후 미국의 경제 호황은 도시의 10대 소녀들로 하여금 톱스타 가수의 꿈을 실현할 수 있다는 미국 사회의 희망을 만끽하도록 만들었다. 눈에 보이는 모든 것이 풍요로웠고 원하는 것은 모두 이루어질 것만 같았다. 영화 〈헤어스프레이〉에 등장하는 10대 청소년들의 엔터테인먼트에 대한 강한 호기심과 발랄한 일탈 장면들은 이 시기를 지배하고 있었던 아메리칸 드림이 낳은 산물이었던 것이다. 그런 까닭에 기성세대에게 이 시기는 세계 경제의 왕좌를 차지하고 있었던 미국의 '좋

았던 옛 시절(good old days)'로 기억된다.

'브릴빌딩 사운드'는 틴에이저 걸그룹들의 인기에 편승하면서 10대의 취향과 감성을 완벽히 장악해갔다. 당시 흑인 걸그룹 '셔를스(The Shirelles)'의 1961년 히트곡이었던 〈Will You Love Me Tomorrow〉가 순결 파괴를 암시하는 대범한 가사로 청소년들을 현혹하며 빌보드 차트 1위를 차지한 것을 시작으로 하여, 1963년 영국의 비틀즈가 전 세계를 로큰롤로 지배해 버렸을 때조차 이들이 양산해낸 걸그룹들은 미국 대중음악 씬에서 정상을 달리고 있었다. '셔를스'에 이어 당시 스타 제조기로 통했던 프로듀서 필 스펙터(Phill Spector)에게 발탁된 또 다른 흑인 걸그룹 '로네츠(The Ronettes)'가 〈Be My Baby〉(1963)와 〈Baby, I Love You〉(1963), 〈Walking In The Rain)〉(1964) 등을 연이어 히트시키자 음반기획사들은 걸그룹들이 갖고 있는 거대한 상업성을 재확인하게 되었고, 또 그들의 인기가 미국 대중음악 시장의 패권을 장악해 갈 것이라는 예상은 빗나가지 않았다.

이러한 분위기에 편승하여 미국 걸그룹 아이돌의 진정한 전성시대를 연 것은 바로 미시간 주 디트로이트에 기반을 둔 '모타운(Motown) 레이블'이었다. 아프리카계 미국인이었던 창립자 베리 고디(Berry Gordy Jr.)는 '모타운'을 통해 흑인 음악을 미국 팝 음악의 주류로 끌어올리는 기적을 보여주었다. '모터(Motor)'와 '타운(Town)', 즉 자동차 산업의 중심 도시인 디트로이트의 다른 이름이기도 한 '모타운'은 'The Sound of Young America'를 슬로건으로 내걸고 '브릴빌딩' 시스템을 활용하여 걸그룹 슈프림스(Supremes)와 잭슨 파이브(The Jackson 5), 스티비 원더(Stevie Wonder), 마빈 게이(Marvin Gaye) 등 발군

의 흑인 가수들을 연이어 쏟아내면서 백인 대중의 흥미와 관심을 끌어들이는 데 성공했다. 흑인 음악인 '소울'과 백인 음악인 '팝'의 적절한 조화가 음악의 기호까지 분리되어 있었던 흑인과 백인의 취향을 단숨에 섞어버린 것이다.

그렇게 1960년대 중반부터 1970년대 초반까지 베리 고디의 스타 제조 시스템은 전후 미국의 경기 호황에 기반을 둔 틴에이저의 감성을 완벽히 이끌어가면서 대중문화 씬의 판도를 완전히 바꾸어버렸다. 여기에 1960년대 흑인민권운동이 확산돼가고 있었던 사회적 분위기는 대중음악 씬에서 인종적 결합을 완화해가는 데 중요한 요소로 작용했다. 즉 영화 〈헤어프레이〉에서 기성 질서를 반역해가는 10대들의 감성과 새로운 소비계층으로서의 특성은 1960년대의 공민권 운동과 함께 '모타운' 전성기에 등장한 흑인 대중가수의 상업적 성공이 인종적 평등을 실현해가는 데 중요한 역할을 했다는 점을 상징적으로 보여준다.[1]

3. 2019년 서울에서는

오늘날 한국에서 아이돌 그룹의 상업적 성공은 자본주의 사회의 경제적 풍요를 기반으로 한 대중의 감성에 의존한 음반기획자들의 단골 수법이 되어버렸다. 특별히 10대 아이돌 그룹을 양산하는 데 활용되고 있

1 '브릴빌딩 사운드'와 '모타운'에 대해서는 밥 스탠리 지음, 배순탁 외 옮김, 『모던 팝 스토리』, 북라이프, 2019, 229-239쪽 ; 임진모 지음, 『팝, 경제를 노래하다』, 아트북스, 2014, 43-50쪽 참조했다.

는 이 특수한 제작 시스템은 이제 한국과 일본에만 남아 있는데, 사실 거의 모든 케이팝 연예기획사들이 10대 아이돌 그룹을 통해 거대 수익을 창출해가고 있는 모습은 더 이상 낯선 일도 아니다. 그런 탓에 케이팝 시장은 일종의 '노다지'로 인식되면서 수많은 청소년들로 하여금 케이팝 스타를 향한 열망을 자극하고, 또 연예기획사마다 연습생 인재 풀(resource pool)이 포화상태를 이루면서 급기야 가요계 PD들은 아이돌 연습생들의 홍보 행위에 대해 이른바 '아이돌 피로감'을 호소할 지경이다.

현재 케이팝 연예기획사는 '아이돌 메이킹'의 교과서로 등극하면서 새로운 성공신화를 갱신해가고 있는 가운데, 전 세계적인 팬덤 확보까지 성공하면서 아이돌 제작 노하우의 수준도 글로벌한 지위를 획득해버린 지 오래다. 그 동안 전 세계 대중음악 씬의 변방에 불과했던 한국의 대중음악이 오늘날 글로벌 팝 시장을 선도하고 케이팝의 세계화를 주도하게 된 이유는 '기획형–기업형' 연예기획사의 시스템과 아이돌 그룹의 역할이 가장 컸다. 한국의 대중문화 콘텐츠가 아이돌 팝 스타들을 주인공으로 한 프로그램 제작에 기울어 치우쳐져 있는 것은 케이팝이 갖고 있는 문화자본으로서의 영향력과 그 가치의 절대성을 잘 대변해준다.

현재 SM, YG, JYP, 빅히트엔터테인먼트와 같은 한국의 대표적인 연예기획사의 아이돌 스타 육성 방식은 1960년대 미국 '브릴빌딩'의 표준화된 제작 방식과 '모타운'의 엄격한 스타 관리 시스템의 진화된 형태라고 할 수 있다. '모타운'의 창립자 베리 고디는 소속 가수들에게 백인들이 선호할 만한 우아한 패션과 기품 있는 매너를 익히도록 훈련시키면서 그것을 '품질관리'라고 불렀다. 한국의 연예기획사들이 공개 오디션

으로 댄스와 노래에 재능을 가진 10대 청소년들을 모아 장기간의 혹독한 훈련 과정을 통해 스타를 육성하는 방식을 채택함으로써 기획부터 데뷔까지 기획사의 관리에 따라 아이돌 그룹을 집중적으로 양산해내고 있는 모습은 과거 '모타운'의 포디즘 방식을 상기시킨다.

폴란드의 K-POP 팬들

　　이러한 방식은 과거의 레이블 시대가 기획사의 시대로 변모한 것을 의미한다. 즉 아이돌 스타가 탄생하기까지에는 개인의 실력이나 개성보다 체계적 관리 시스템을 갖추고 있는 기획사의 전문적인 역량이 더 중요해진 것이다. 따라서 연예기획사는 연습생들에게 초기 투자비용을 제공하고 전속계약을 맺음으로써 소속 연예인에 대한 독점적 권리를 행사할 수 있게 된다. 수많은 아이돌 스타들의 인터뷰 내용이 혹독한 연습생 시절의 방황과 고통의 경험담, 그리고 데뷔 이후 기획사로부터 공개 연애나 사회적 물의를 일으키는 행위를 금지 당함으로써 스스로 개인의 자

율을 저당 잡혔던 이야기 등의 공통성을 보여주는 것은 바로 그 때문이다.[2] 이것은 아이돌 스타의 화려한 외모와 재능이 연예기획사의 관리 시스템에 철저히 종속되어 있다는 인상을 주기에 충분하다. 이러한 점은 "제작사의 기획으로 길러진 소년과 소녀들"(〈르몽드〉, 2011. 6. 11.)이라는 비판에서 자유로울 수 없도록 만든다.

　이러한 근원적 한계에 대한 비판의 시선보다 더 문제적인 것은 아이돌 스타들은 언제나 상냥하고 청결한 이미지를 가져야 한다고 강요하거나 아이돌을 둘러싼 모든 생활면에서 강도 높은 도덕성을 요구하는 획일화된 잣대다. 청소년 인권 침해를 넘어선 집단 합숙 방식과 장기간의 혹독한 훈련 과정, 성공우선주의를 앞세운 자기 헌신, 글로벌 위상에 따른 대중적 기대감, 사생활을 담보한 팬덤 등은 이들이 처해 있는 독특한 생존 조건이기 때문에 마땅히 감내해야 한다는 시선은 매우 안일하고 잔인하기까지 하다. 아이돌 스타들을 둘러싼 화려한 스포트라이트와 막대한 수익은 그들이 혹독한 트레이닝 과정에서 겪은 고통과 외로움의 값어치를 단숨에 무화시키는 대가로 간주되는 것이다. 그 때문에 대중은 아이돌 스타들이 겪는 부당한 상황을 통과의례쯤으로 가볍게 치부할 뿐만 아니라, 만약 솔직한 자신의 감정을 드러내거나 실수라도 하게 되면 가혹한 질타와 같은 폭력을 아무렇지도 않게 가한다. 이러한 대중의 몰지각성은 정상의 아이돌 스타들을 정서적 고립으로 몰아넣으면서 아티스트로서의 생명력을 단축시키는 결과를 초래하기도 했다.

2　이동연, 「케이팝 제작 시스템의 독점 논리와 문화자본의 형성」, 문화/과학 편집위원회 엮음, 「누가 문화자본을 지배하는가」, 문화과학사, 2015, 135-178쪽.

1960년대 첨예한 흑백의 인종 갈등 속에서 백인 청중을 매료시키며 대중음악 씬에서 인종적 유대를 이끌어냈던 '모타운'의 뮤지션들은 베트남전쟁과 1967년 디트로이트 폭동 당시 대중과 함께 반전운동과 인권운동에 참여하면서 사회 부조리를 개혁해가는 데 기여했다. 미국 대중음악 씬에서 인종차별의 부당한 메시지를 전달하고 그 갈등을 봉합해간 '모타운'의 강력한 영향력은 현재 소울·알앤비의 부상과 같은 흑인음악의 진화로 이어지면서 또 다시 대중음악의 판도를 바꾸어놓기도 했다. 그러한 영향력은 '모타운'을 거쳐 간 정상의 뮤지션들이 오랜 생명력을 유지해 갈 수 있는 중요한 기반이 되었다.

　　현재 글로벌 팝 세계를 선도하고 있는 케이팝 아이돌 스타들은 흑백의 구별은 물론 전 세계의 인종과 언어와 국경을 하나의 지구로 연결해주고 있다. 지금까지 단 한 번도 성취하지 못한 인류학적 친밀성을 케이팝 아이돌 스타들이 성취해낸 것이다. 1960년대의 '모타운'이 '젊은 미국의 사운드'를 새롭게 견인해 주었다면, 2010년대의 케이팝은 '젊은 세계의 사운드'를 우리에게 처음으로 열어준 것이다. 현재까지 사라지지 않은 인종차별의 구도 속에서 우리는 여전히 볼티모어에 살고 있으며, 또 강도 높은 노동과 경쟁체제 속에서 아이돌 스타들은 오랫동안 글로벌 팝 시장을 선도해가고 있다.

　　이제 시대도 바뀌었고 세대도 변해버렸다. 이러한 사실이 우리가 직시해가야 하는 것이 현실이 되었다면, 이제 아이돌 스타 제작 방식에 대한 개선은 물론이거니와 아이돌 그룹에 대한 우리의 인식과 시선 역시 전환해야 할 때가 온 것이 아닐까. 우리가 글로벌한 대중으로 존재하는 한 어디까지나 인간 존엄의 보편성을 잊지 말아야 하지 않을까. 종종 잊

어버리기 십상이지만 우리가 바로 볼티모어이며, 우리가 바로 설리이기 때문이다.

14장

짤 - Meme 그리고 유전자

최양국

 세상살이 꽃은 숫자와 문자의 조합으로 피어난다. 숫자는 외면의 수를 나타내기 위한 기호로서 위치와 반복의 게임이다. 문자는 내면의 언어를 표기하기 위한 상징으로서 배열과 운율의 놀이이다. 베르나르 베르베르(Bernard Werber)는 《상상력 사전》 중 '숫자의 상징체계'에서 숫자의 태생적 형상이 주는 의미를 전달한다. 이는 문자와의 조합을 통해 생명체가 나아가는 도정으로 그려진다. 4는 인간을 나타낸다. 시련과 선택의 갈림길을 뜻하는 교차점(+)을 지고(/) 나아가며, 더 높은 단계로 나아가 현자가 될 수도 있고 동물의 단계로 되돌아 갈수도 있다. 그리고 7은 신의 후보생이다. 이 숫자의 위쪽에는 하늘에 매여 있는 속박을 나타내는 가로줄이 걸쳐져 있고, 오른쪽에는 세상에 영향력을 행사하는 세로줄이 땅으로 드리워져 있다. 태초의 텅 비어 있음에서 광물-식물-동물-인간의 단계를 지나, 깨달은 인간~천사~신의 후보생으로 계속 올라가며 성장하기 위해서는, 어떠한 변화의 과정을 거쳐 무언가를 이루며

진화해야 한다.

우리들 / '짤'에 있는 / 변화의 / 손잡이는

인간은 생물학적인 존재로서 피와 살, 그리고 뼈로 이루어져 있다. 모든 인간의 유전자 지도는 최근 연구 결과에 따르면 99.9%~99.0%의 범위에서 동일하다. 그러므로 상대적 비율로 보면 모든 인간은 아주 작은 차이만 있는 존재로 볼 수 있다. 그러나 유전자는 약 32억 쌍의 염기로 구성되어 있어 이의 0.1%는 320만 개에 해당한다. 염기는 아데닌(A), 구아닌(G), 시토신(C), 티민(T)의 네 가지 종류가 있는바, 네 가지 유형의 염기가 320만 개로 구성되는 경우의 수는 거의 '무한대'에 접근한다. 약 3만 년 전 멸종한 네안데르탈인과 현생 인류와의 유전적 차이는 0.3% 정도라는 일부 연구 결과가 있다. 비록 외계인에게는 인간이 모두 똑같은 생명체로 보일지라도, 모든 인간은 결코 동일한 존재가 아니라는 것이다.

개별로서의 인간이 동일한 존재가 아니듯이 인간과 생물의 다름을 인정하는 특이성(Singularity)은 인간의 정신 능력이 변화하며 만들어 나가는 '문화'에 기인한다. 인간에게 있어서 문화란 4차 산업혁명을 주도하는 핵심변수인 '인공지능(Artificial Intelligence)'과 같은 역할을 하는 것이다. 문화를 통해 인간은 기하급수적인 성장을 하며, 인간으로 대표되는 세상의 변곡점을 주도하며 그려나간다. 세상에는 씨줄로서의 공간적 정체성과 날줄로서의 시간적 변이성을 반영하는 다양한 문화가

존재한다. 이처럼 문화는 인간과의 관계에서 의존적 종속변수와 자율적 독립변수로서의 속성을 모두 갖고 있다.

그 끝을 알 수 없는 신종 코로나바이러스(COVID-19) 사태가 세계적 위기 상태로 지속되는 안타까운 상황에서, 일부 국가에서 혐한 기류가 고조된 적이 있다. 우리나라 국기의 태극 문양을 병균으로 변형해 조롱한, 어느 외국인이 올린 '코로나 코리아' 사진은 문화 현상 중의 하나인 '짤'이다. '짤'은 '짤방' 또는 '짤림 방지'의 줄임말로서, 2000년대 초 디시인사이드(Dc Inside) 갤러리에서, 인터넷 하위문화를 대표하는 커뮤니티사이트로서의 성격을 강조하기 위해서 이미지는 없고 텍스트만 올리는 글들을 삭제하면서부터, 짤(잘)림을 방지하기 위한 목적으로 별다른 의미 없는 이미지를 올리면서 탄생한 것이다. 이는 요즘 사용되는 Z세대 중심의 자모음 축약 또는 말 줄임과 연관되는 문자로서, 새로운 언어로의 진화를 의미한다. 디지털 시대의 이진법 심리인 속도와 상징을 대변하며 글자라기보다는 간단한 기호화 또는 신조어 화로서, 언어에 대한 소통의 미학을 새롭게 추구하는 현상이다. 속도를 위해 시간을 이미지화해 채우는 것이 짤의 모음이라면, 상징을 위해 공간을 여백화 해 비우는 것은 짤의 자음으로서, 디지털 원주민을 동반자 삼아 새로운 디지털 언어문화를 만들어나가고 있는 것이다.

이러한 짤이 급속히 확대되는 것은, 인터넷과 스마트 폰의 등장에 따라 소셜 네트워크 서비스가 일상의 매 순간 순간을 지배하는 소통의 핵심 수단으로 자리 잡음에 기인한다. 디지털 언어문화의 새로운 주류로서 짤을 소통의 수단으로 사용하는 것은 이젠 더 이상 특정 세대만의 전유물은 아니다. 트렌드를 쫓으며 디지로그(Digilog) 시대 구성원으로서

의 타자 지향성 및 감성의 다양성을 표현하는 수단으로서, 기성세대들도 소통의 채워짐을 위해 이를 받아들이며 사용하고 있다. 마치 지리산의 봄이 부끄러운 꽃향기로 퍼져 나가며, 서편제의 구슬픔을 진양조의 그 아름다움으로 무겁게 재촉하는 듯하다. 세대와 세대 간 소통을 통해 문화 전승 유산화의 길로 들어서고 있다. 이러한 '짤'은 어떠한 변화를 위해 유전자 방으로 들어가기 위한 손잡이가 있는 것일까?

문화적 / 유전자의 / '모방'길로 / 통하는데

'밈'(Meme)은 짤의 영어식 표현이다. 무언가의 주체인 '나(I)'보다는 무엇으로부터의 대상인 '너(You)'가 되고자 몰입하고, 타자화된 개인(Me)과 개인(Me)의 이어짐을 지향하며 느슨하지만 빠른 연대를 중요시한다. 원래 밈은 리처드 도킨스(Clinton Richard Dawkins)가 쓴 《이기적 유전자(The Selfish Gene)》에서 생물학적 유전자(Gene)에 대응한 문화적 유전자를 표현하기 위해 만들어진 조어인 까닭에, 짤은 유전자 방으로 들어가는 손잡이를 태생적으로 갖고 있는 것이다. 이와 관련하여 도킨스는 "새로이 등장한 수프는 인간의 문화라는 수프다. 새로이 등장한 자기 복제자에게도 문화 전달의 단위 또는 모방의 단위라는 개념을 함축하고 있는 명사가 필요하다. 모방에 알맞은 그리스어의 어근은 '미멤'(mimeme)이라는 것인데, 내가 바라는 것은 '진'(gene 유전자)이라는 단어와 발음이 유사한 단음절의 단어이다. 그러기 위해서 단어를 밈(meme)으로 줄이고자 한다."라고 말한다.

이기적 유전자(The Selfish Gene；1976년, Clinton Richard Dawkins), Google

생물학적 유전자가 유전자를 가지고 있는 각각의 생명체의 의도와 상관없이 스스로 진화 하듯이, 문화적 유전자인 밈 또한 스스로 복제하고 진화한다는 의미로 쓰이고 있다. 자기 복제자로서 생물학적 유전자 외에 새로운 문화적 유전자를 넓은 의미의 생물 생태계에 포함 시켜 인간계를 설명하고 있는 것이다. 생물학적 유전자가 유전자 풀에서 정자나 난자 등을 통해, 이 몸에서 저 몸으로 뛰어다니며 퍼져 나가는 것처럼, 밈도 밈 풀에서 퍼져 나갈 때는 넓은 의미의 모방이라고 할 수 있는 과정을 거쳐, 이 뇌에서 저 뇌로 건너다니는 여정을 한다. 이처럼 문화적 유전자인 밈의 원래 속성은 생물학적 유전자(Gene)와의 관계에서 자율적 독립변수이다.

또한 그는 험프리(N. K. Humphrey)의 말을 인용하여 "… 밈은 단순한 비유로서가 아니라 엄밀한 의미에서 살아 있는 구조(유기체 organism)로 간주해야 한다. 당신이 내 머리에 번식력 있는 밈을 심어

놓는다는 것은 말 그대로 당신이 내 뇌에 기생하는 것이다. 바이러스가 숙주 세포에 기생하면서 그 유전 기구를 이용하는 것과 같이, 나의 뇌는 그 밈의 번식을 위한 운반자가 되어 버리는 것이다."라고 한다. 인간의 뇌는 밈이 살고 있는 컴퓨터다. 한 밈이 어떤 사람의 뇌를 집중적으로 독점하고 있다면, 다른 '경쟁자'인 밈은 희생되고 있는 것이다. 당연히 나쁜 밈이 좋은 밈을 밀어 내는 경우도 있다. 인간의 뇌에 가득 찬, 더군다나 생각할 수 있는 것보다 훨씬 많은 밈으로 가득 찬 이 세상에서, 각각의 밈들은 모두 자기 생존을 위해 복제되려고 부단히 노력 중이다. 그것은 '나'와 '너'의 종속변수가 아닌 독립변수로써, 개인(Me)과 개인(Me)으로 전환된 단일 집합체인 '우리'를, 전파를 위한 복제 기계로 이용하려 하고 있다. 인간을 밈 자신들의 복제를 위한 절대적 수단시 하고 있다는 의미이다.

그리고 "… 동물의 행동은, 그 행동을 담당하는 유전자가 그 행동을 하는 동물의 몸 내부에 있거나 없거나에 상관없이 그 행동을 담당하는 유전자의 생존을 극대화하는 경향을 가진다"라고 한다. 인간의 뇌를 매개로 한 모든 행동과 얘기들과 같이 특정 제도나 사상도 밈 덩어리들이다. 그러한 제도나 사상에 주입된 인간들은 자기 이익이나 가치를 위해서 일하는 주체인 듯하지만, 사실은 그 제도나 사상을 만든 특정인이나 집단의 극대화된 생존을 위해서 일하는 객체일 뿐이다. 그들은 스스로 자신의 어리석음을 깨닫기 이전에 이미, 다른 뇌를 위해 자기의 뇌를 타자화시키며 중독되어 있는 것이다. 밈이 자기 복제를 하는 수단은 넓은 의미에서 '모방'이다. 그러나 자기 복제를 통해 모방 길로의 동행을 요구하는 유전자가 모두 성공하는 것은 아니지만, 어떤 밈은 어떤 밈 풀 속에

서 다른 밈보다 더 성공적일 수 있다. 이러한 성공하는 밈은 인간의 지속 가능 성장에 긍정적인 영향을 미칠까? 성공하는 밈들을 통해 인간의 진화에 긍정적인 영향을 미치도록 하는 것은, 어떤 밈을 선택하여 인간의 뇌와 마음에 살도록 하거나 상호 협력하도록 하고, 이를 복제하고 승화된 모방으로 전승시키려고 하는 우리들 인간의 몫이다. 문화적 유전자인 밈의 속성이 생물학적 유전자(Gene)와의 관계에서 의존적 종속변수이기도 하여야 하는 이유이다.

이타적 / '놀이판'엔 / 대체 숙주 / 닫혀진 집

코로나바이러스가 파란 장미에 이별을 고하며 사라지고 일상으로 돌아온 어느 주말, 가족끼리 마스크 없는 열린 얼굴로 닫혀진 집을 나와 숲으로 캠핑을 간다. 저녁 무렵 개미 한 마리가 풀잎에 기어오르는 것을 본다. 풀잎 끝을 향해 올라가다 떨어지고, 미끄러지며 올라가길 반복한다. 풀잎 끝에 계속 매달려 있으려 하는 듯하다. 개미가 이러는 건 우연일까? 이는 우연(Fluke)이 아닌 기생충(Fluke)에 기인한 것이다. 개미의 뇌에 기생하는 작은 기생충은, 살아서 번식을 통해 계속 생존하려면 초식동물의 몸에 들어가야 한다. 그러므로 개미 뇌 기생충은 지나가는 개미에 올라타서 뇌 속으로 들어간 다음, 개미를 이동 수단 삼아 풀잎으로 올라가 매달리게 조종하는 것이다. 개미를 위한 주체적 행동이 아니다. 개미의 뇌는 기생충에게 빼앗긴 상태에서 뇌 기생충을 위한 객체로써 노역을 하는 것이다. '우연'과 '기생충'은 같은 단어 방에 살고 있는 유

전자로서, 자연의 숙주 선택에 대한 결괏값일 뿐이다.

셰익스피어(William Shakespeare)는 그의 희극 《뜻대로 하세요 (As You Like It)》에서 "우리는 매 순간 성숙해가며 매 순간 쇠퇴해 갑니다. 그리고 그 변화에 대한 이야기를 남깁니다."라고 말한다. 우리들은 세상살이 꽃이 계절의 표준어에서 사투리로 바뀌어 피고 지는데도, 성숙과 쇠퇴라는 변화의 임계점을 우리 뜻대로 표준어라 여기며 '사자의 몫'(The Lion's Share 제일 좋고 큰 몫)만을 추구하는 호모 사피엔스(Homo Sapiens 이성적 인간)적 성장론에서 머뭇거린다. 그러나 우리는 지금 호모 사피엔스에서 호모 에볼루티스(Homo Evolutis 진화적 인간)로 가고 있다. 진화는 생물학적 우월적 유전자나 문화적 절대적 유전자를 선호하지 않는다. 진화는 변화의 이야기를 그들의 환경에 가장 잘 적응하며 계절의 표준어를 꽃 피우는 유전자들만을 선호할 뿐이다.

진화적 인간(Homo Evolutis), 출처 ; Pixabay

인간이 개미 뇌 기생충 같은 세균이나 COVID-19 같은 바이러스의 숙주 역할을 하지 않으려면, 그들 유전자가 인간계를 선호하며 적응

할 수 있는 생태계를 만들어 주지 않아야 한다. 지구 온난화와 환경 오염 등을 야기하는 인간의 탐욕 유전자는, 자연생태계의 황폐화와 동식물 멸종을 가속화 하며 그들을 숙주로 삼던 다양한 세균이나 바이러스를 위한 대체 숙주나 보완 숙주 역할을 하도록 진화시킨다. 우리의 밈(Meme)이라는 문화적 유전자에 기생하며 지속 가능 성장을 향한 가치를 앗아가는 탐욕 유전자로의 진화는, 역설적이게도 상선약수(上善若水)를 실행 중인 세균이나 바이러스에게 속절없이 자리를 내어주며 그들을 위한 이타적 유전자로서 살아가고 있는 현대인의 슬픈 자화상이며, 우리들의 아픈 자서전이다.

우리들 / 쇄선과 원형 / 유전자가 / 꽃핀다

우리는 '인간'에서 '깨달은 인간'의 단계로 가기 위한 5번째 교차로에 서 있다. 교차로는 새로운 점에서 출발한다. 이 교차점을 떠나면 선이며 가보지 않은 길이다. 우리가 걸어가는 길은 시·공간에서 점이 움직인 자취로서의 동태적 선이다.

이러한 움직임의 자취에는 실선, 파선, 쇄선(점과 짧은 선분을 교대로 배열한 선 Dot-and-dash line)이 있다.

실선은 직선 또는 곡선으로 끊어짐이 없이 그린 선으로서 여백의 공간이 없다. 우리의 걸어가는 길이 실선이라면 욕망과 의지로 쉼 없이 이동하며, 중간중간의 명상과 숙고를 위한 비움이 없는 정주행의 길이다. 사건과 결과, 그리고 이루어낸 욕망들로만 가득 채워져 역참(驛站)이 사라져 버린 길이다. 파선은 짧은 선들이 연속되며 동일한 간격으로 이어짐과 끊어짐이 번갈아 나타난다. 연속된다는 점에서는 실선과 같으나 중간마다 일정한 간격으로 의미 없이 흘러가 버린 공간이 있다. 결과를 내지 못한 사건들과 미처 이루지 못한 욕망들이 역참에 갇혀 있는 길이다. 쇄선은 점과 짧은 선분이 머무는 들숨과 이동하는 날숨으로 함께 나타난다. 중간중간에 여백의 공간과 또 다른 선분을 만들어 가기 위한 숨고르기를 한다. 결과를 내지 못한 사건들과 차마 이루지 않은 욕망들이 역참에 머물러 있는 길이다.

우리들의 삶은 아직 가보지 않은 길 위에 자신만의 점을 선택하며 좌표를 찍어가는 행위의 궤적으로 이루어진다. 수직선(數直線 수:직썬)은 숙명적인 시간 좌표이며 수직선(垂直線 수직썬)은 운명적인 행위 좌표로서, 우리들의 매일 매일은 하나의 점으로 찍힌다. 세상과 자연생태계에 대한 가치는 Y축, 자신의 진화는 X축이라고 하자. 세상과 자연생태계에 긍정의 가치를 주거나 자신에게 정(+)의 진화를 보여준 날은 1 상한(+, +), 그렇지 않은 경우는 3 상한(−, −) 그리고 그 외는 2와 4 상한으로 찍히는 것이다.

지금 우리들은 둥글기만 한 지구에서 모바일 폰, TV, 아파트 등 네

모에 둘러싸여 대부분을 살아낸다. 이들에 의해 깊숙이 중독된 우리의 마음조차도 네모이다. 네모 안에 그보다 작은 네모가 양파처럼 들어차 간다. 지금 우리들에 의해 찍히는 매일 매일의 점들은 네모를 만들어 가는 궤적일 뿐인 듯하다. 우리의 삶을 마치고 우주여행을 떠나기 전, 숙명적이었던 시간 순서를 무시하고 운명적인 행위 좌표들을 각 상한에서 끄집어내어 조합하여 이어 보자. 그 이어진 궤적들의 집합이 네모이길 바라지 않는다. 1 상한에 그 중심을 두며 무수한 변곡점들을 거쳐 선의 양 끝들이 서로 만나서 계절의 표준으로 피어나는, 지리산의 봄꽃과 같은 둥근 원(圓 Circle)이길 바란다. 지구에서 살아가는 생명체들의 숙명을 안고, 그 어느 새날에도 지리산의 봄은 하동-구례-남원-함양-산청의 꽃잎과 삼신봉~노고단~반야봉~촛대봉~연하봉의 수술, 그리고 천왕봉의 암술로 인하여 둥근 꽃으로 피어나야 한다.

전염성 탐욕이 넘쳐나는 월스트리트와 그 아류들은 역참이 사라져 버린 그 길에서 사건과 결과, 그리고 욕망만을 위한 골든 크로스를 외친다. 하지만 이제는 차마 이루지 않은 욕망들이 역참에 머물러 있는 쇄선(鎖線 Chain Line)이 그리는 원형 유전자로의 길을 만들어 가야 한다. 조금씩 더 중간 중간에 숨 고르기를 하며, 자연이 보내는 신호를 숫자와 문자의 조합으로 만들어 가기 위한 여백이 있는 유전자로의 진화가 필요한 때이다.

작곡가 윤이상은 "서양 음악의 한 음은 마치 연필로 긋는 일정한 두께의 선과 같지만, 우리 전통 음악의 한 음은 직선적이 아닌, 마치 두껍다가도 얇아지기도 하는 붓의 필치와 같은 유연한 움직임의 조형을 갖고 있습니다."라고 전한다. 우리들은 인간과 자연의 '이기적 유전자'에 대응

하기 위해 '붓'의 필치로 땅도 사랑하고 하늘도 사랑하는 더욱 '이기적인 나와 너'로서의 시간별 나들이 꾼이 되어야 한다.

우리들 전통 관악기 중 유일한 화음(和音) 악기인 생황의 연주를, 벼리(씨줄과 날줄의 지지대 역할을 하는 그물의 위쪽 코를 꿰놓은 줄) 삼아 듣고 싶다.

자유를 위한 '리베르 탱고',

사랑을 좇는 '수룡음(水龍吟)',

그리고 운명(Amor Fati)을 그린 '서동요'.

'나'와 '너'의 쉼이 있는 어느 저녁에 자유, 사랑 그리고 운명에 대해 여러 번 느끼고 싶다.

| 출처 |

제1부 on

1장 김희경 - 코로나 시대, 일상으로 들어온 온라인 공연

<르몽드 디플로마티크 문화톡톡>에 게재된 「코로나 시대, 일상으로 들어온 온라인 공연」(2020.11.23.)을 일부 수정한 것이다.

2장 류수연 - 변신하는 독서, 디지털 시대의 '읽기'

<르몽드 디플로마티크 문화톡톡>에 게재된 「디지털 단말이라는 문화 놀이터」(2020.7.20.)와 「독서의 변신은 유죄일까?」(2020.7.27.)를 일부 수정한 것이다.

3장 송연주 - <이태원 클라쓰>를 통해 본, 웹툰 원작의 드라마화
　　　　: <어쩌다 발견한 하루>를 경유하며

<르몽드 디플로마티크 문화톡톡>에 게재된 「'이태원 클라쓰'를 통해 본, 웹툰 원작의 드라마화」(2020.4.20.)를 일부 수정한 것이다.

4장 양근애 - 마이크를 잡은 여성들
　　　　: <스탠드업 그라운드업 Vol.2>

<르몽드 디플로마티크 문화톡톡>에 게재된 「마이크를 잡은 여성들-<스탠드업 그라운드업 Vol.2>」

(2020.8.3.)를 일부 수정한 것이다.

5장 이은지 - 예능의 일상화, 일상의 예능화

<르몽드 디플로마티크 문화톡톡>에 게재된 「예능의 일상화 - 무한 예능의 시대」(2020.8.3.)과 「일상의 예능화 - 매체에 종속되는 일상」(2020.9.7.)을 일부 수정한 것이다.

6장 이정옥 - 어른 없는 시대, '어른'이라는 표상

<르몽드 디플로마티크 문화톡톡>에 게재된 「어른 없는 시대, '어른'이라는 표상」(2020.7.27.)을 일부 수정한 것이다.

7장 장윤미 - 장애인의 탈시설은 로망이 아니라 욕망이다

월간 <르몽드 디플로마티크> 2020년 7월호에 게재된 「장애인의 탈시설은 로망이 아니라 욕망이다」를 일부 수정한 것이다.

제2부 off

8장 문선영 - 가족이라는 이름으로 묻어둔 누군가의 이야기
: <(아는 건 별로 없지만) 가족입니다>

<르몽드 디플로마티크 문화톡톡>에 게재된 「가족이라

는 이름으로 묻어둔 누군가의 이야기:<(아는 건 별로 없지만) 가족입니다>」(2020.8.3.)를 일부 수정한 것이다.

9장 서곡숙 - 로맨스 웹툰에서의 계약과 일상
　　　　　 : 경제적 위기의 여성과 성적 불능의 남성 사이의
　　　　　　소통과 치유

월간 <르몽드 디플로마티크> 2020년 6월호에 게재된 「연인들이 사랑하기 힘든 은밀한 이유들」을 일부 수정한 것이다.

10장 안치용 - 남성 혐오는 없고 '한남'은 있다

<르몽드 디플로마티크 문화톡톡>에 게재된 「한남이 한남이 아니라면」(2019.4.30.)과 「그래도 '한남'이 맞다. 남성혐오는 없다」(2019.4.15.)를 일부 수정한 것이다.

11장 이병국 - 동네책방, 일상적 장소의 지속가능성을 위하여

<르몽드 디플로마티크 문화톡톡>에 게재된 「동네책방, 일상적 장소의 지속가능성을 위하여(1)」(2020.7.20.)과 「동네책방, 일상적 장소의 지속가능성을 위하여(2)」(2020.8.18.)를 일부 수정한 것이다.

12장 이주라 - 페미니즘 리부트 시대의 로맨스와 사랑의 방식

<르몽드 디플로마티크 문화톡톡>에 게재된 「로맨스와 페미니즘」(2020.1.12.)을 일부 수정한 것이다.

13장 이혜진 - 1960년대 볼티모어와 2019년 서울에서는

<르몽드 디플로마티크 문화톡톡>에 게재된 「1960년대 볼티모어와 2019년 서울에서는」(2019.11.4.)을 일부 수정한 것이다.

14장 최양국 - 짤 - Meme 그리고 유전자

<르몽드 디플로마티크 문화톡톡>에 게재된 「짤 - Meme 그리고 이기적 유전자」(2020.3.2.)를 일부 수정한 것이다.

문화, on&off 일상

초판 1쇄 발행 2021년 1월 1일

지은이 류수연, 서곡숙, 이병국 외
펴낸이 성일권
펴낸곳 (주)르몽드코리아
편집부 최승은, 김유라
디자인 조예리
인쇄·제작 (주)디프넷

펴낸곳 (주)르몽드코리아
주소 서울특별시 마포구 양화대로 1길 83 석우 1층
출판등록 2009. 09. 제2014-000119
홈페이지 www.ilemonde.com
SNS https://www.facebook.com/ilemondekorea
전자우편 info@ilemonde.com

ISBN 979-11-86596-19-7

이 도서의 국립중앙도서관 출판예정도서목록(CIP)은
서지정보유통지원시스템 홈페이지 (http://seoji.nl.go.kr) 와
국가자료공동목록시스템 (http://www.nl.go.kr/kolisnet) 에서 이용하실 수 있습니다.